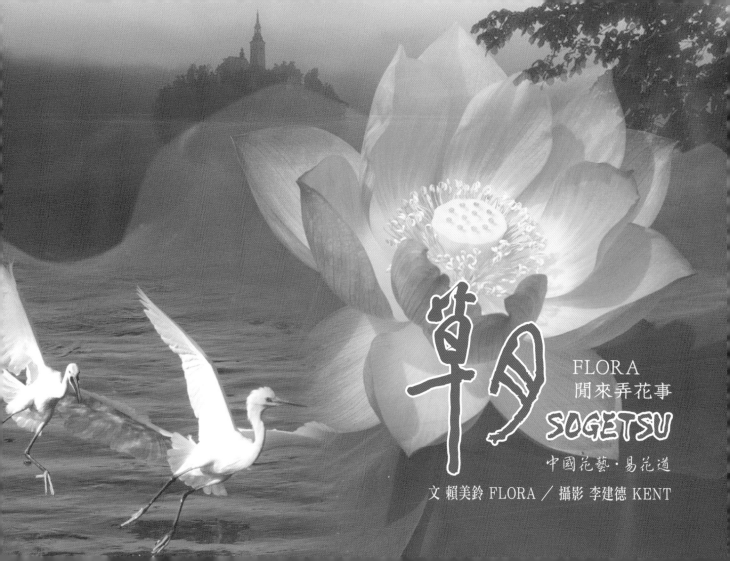

草月

FLORA
閒來弄花事

SOGETSU

中國花藝・易花道

文 賴美鈴 FLORA ／ 攝影 李建德 KENT

賴美鈴的花藝世界

生活本身即是一項藝術活動，是一種源自心靈感動呈現在審美表現上的反映，而創作的靈感無一不是來自於人與自然界的互動。大自然中的一花、一草、一木均散發出無限生命的氣息，透過觀察與思維，正是賴女士對藝術文化與花藝製作的執著寫照。

賴女士生於台中市，民國八十年起，加入國立台灣美術館文化義工行列，迄今不斷，期間協助館內各項假日活動、美育推廣及義工相關業務之推展，性情開朗，積極進取，令館員及義工夥伴們印象深刻。

文化天地如同一座花園，有了義工協助與支持，自可耕耘、灌溉出美麗的花朵，而花朵所結下的種子，更有賴文化園丁的傳播。

賴女士熱愛生命與花藝，可說是一位結合生活與藝術的追求者，這就是賴女士在花藝製作之餘，所扮演的另一重要角色。她的花藝崇尚中國傳統之美，更融合西方美學觀，作品表現多樣，在現代快速繁忙社會中，賴女士的【中國花藝月刊】、【花藝人生】、【花弄影】、【草月SOGETSU】四書，正可讓人回味「生活藝術與藝術生活」的真義。

國立台灣美術館前館長　李�843　謹識

4

民國七十二年十一月十二日台中市立文化中心（今文化局）開館啓用，於門廳舉辦六大流派插花聯展，特請賴美鈴老師擔任召集人，此次展覽把文化中心裝扮得美輪美奐，留給與會各級長官、貴賓及民眾深刻印象。七十三年敦聘賴老師為藝文研習草月流插花班指導教師，賴老師與本文化局淵源深遠。

47屆中部美展"歲月"入選，左為文化局林局長輝堂先生

賴老師教導學生正如其人溫和、親切又熱心，自己搬用花器，提供花材，學生深受其惠，由此造就不少人才，提升許多家庭的生活品質。

賴老師生長在父母百般呵護的富裕家庭，自幼被打扮成漂漂亮亮的「小公主」，自然離不開花的襯托，頭上有花、胸前有花、案上也有鮮花。自小頭腦清晰、十指靈活，中學時習裁縫，在短短期間自己設計、自己剪裁、自當模特兒，驚嘆了老師與四鄰。後來學習花藝，由於她的思考敏銳，常有驚人構思，讓同道自嘆不如。也因此年紀輕輕在二十出頭就取得了日本草月流師範的頭銜。

賴老師除了創作、展覽、撰寫文章之外，不忘培育後繼人才。在文化局、市政府、逢甲大學、婦女會、扶輪社、社區大學等開班授課，自己又在原子街開闢一處環境優雅又可喝咖啡的花藝教室，悉心指導學生。

雖早為人師，卻仍不斷求進步，除常往日本草月流本部研習之外，一九八〇年旅歐洲觀摩荷蘭世界花展一月有餘，一九八三年赴芝加哥美國花藝學院研習花藝設計，目前又擔任中華花藝台中研究會總幹事、草月流支部長，也參加中央扶輪社、國際花友會，中、日、美、歐各式花藝集於一身，堪稱花花世界裡的一朵奇葩。

今聞賴老師將整理浸淫花中數十載經驗、感受、心得及傳承，公諸於世，以雀躍之心為之序。

台中市政府文化局前局長 林煇堂 九日仲夏寫於台中

周序

學經歷：
· 草月流中國花藝顧問
· 民國九年生／台中縣后里鄉人
· 日本御茶水大學畢業
· 台中縣家政教育督導
· 中國花藝研習會總會長
· 東海大學、中興大學、樹德家專、CCK等大專社團教授、插花、烹飪、禮節達37年

　　插花是一種藝術能培養個人高尚風度，以及嫻淑文雅氣質，增進家庭氣氛，訓練人有容忍的涵養，適應社會使人精神有寄託，以達真善美的境界，劉昆蘭創立中國花藝研習會，而美鈴先習草月流也努力推廣在台中市曾文坡市長夫人於市議會辦草月流花展，民國72年林柏榕市長在文化中心也展出草月流及中國花藝予市民廣大視野，遠播日本，推行花道，不予餘力，草月幾枝花材即劃大廣大空間，且任何材質，甚至異質物也可應用，有內涵、有意境！草月可撿垃圾成黃金，是環保花藝，是前衛花道。

典劍山插法

前溪洲鄉鄉長夫人　周冬梅

6

和美鈴相識是在台中市台語文化協會的課程上。

除了課堂中的熱絡反映和獨特見解，吸引我的應該是她在課後所分享的曼妙多元花藝世界了。

聆聽美鈴細數從年輕到現在的成長背景和心路歷程，歷任草月流支部長、中國花藝會長、社區大學講師等，深刻感受到她對花藝的熱情和投入。長年以來，藉著其精湛的花藝與深入心靈的風格，把握著花草生命綻放的最美時刻，屢次在各式不同的展場或重要典禮中盡情發揮，不但創造了美麗的生活天地，也豐富了人們的生活樂趣，更達到以花療心的境界。

本書即是美鈴多元花藝世界的立體展現，在百花綻放的感動中，在美鈴巧手慧心的創作裡，我們體悟到花的意義已經超越和昇華，而聆賞本書的同時，總會帶來一波又一波的心靈悸動⋯。

更難能可貴的是，美鈴發心要把本書珠寶、書法義賣所得半數捐給社會局作為「老人共食」及「弱勢團體」基金，她善良的心靈如同一泓清澈的泉水，洗滌世間塵土；她播下愛的種子，孕育生命的力量。

因此，個人誠心推薦給溫暖的您，當即擁有這本書，一起來播種公益這一片沃土！

前國立水里商工、台中啓聰學校校長　洪明財

盧序

美鈴姐在五十歲生日的前夕，能留下她過去努力奮鬥所創下美麗、彩光世界的記錄，是件可慶、可賀的事。

美鈴姐是位慈祥、可親又努力不懈的現代女性，爲了她傳授學生的【中華花藝】與【草月流】能更生動、變化，日日蓬勃發展，她不停地在國內、國外學習、進修，可謂「教學相長」，才有今日的好成果。十幾年的大學與社會傳授中國及花藝設計、草月流，使她桃李滿天下，造就許多嗜好者，協助美化家庭、社會，是她這一生最大的收穫。

爲了人生不留白，美鈴姐也喜愛創作，她把在雜誌發表的文章與花藝創作，再加上她夫婿攝影家李建德先生的作品，編輯成冊，作爲人生美好的記錄。

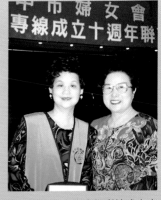

台中市婦女會李大姐專線成立十週年與盧理事長淑美女士合影

美鈴姐還有一顆愛人、助人之心；台中市婦女會在民國七十三年成立「李大姊專線」，十八年來她一直擔任義工，毫不懈怠，她協助許多婦女、家庭脫困之外，自己也不停地接受新知識——無論是心理、生理、教育、法律、輔導方式與談話技巧等知識。她以助人工作中提昇了人生境界。

另外，她又利用閒暇時光，與其夫婿、好友相偕到各地旅遊，一路欣賞、捕捉美景，分享不同的知識，讓好友在遊憩之餘，增進情趣，享受人生。

美鈴姐家是一充滿花藝、陶藝、攝影又能談心的小天地－崇倫北街的花園教室，這是她回到安祥的家，舒緩情緒、滋潤心靈，與友共享的好場所。美鈴姐，七十年的生涯並沒有留白，她不停地學習、不停地做善事，而且從工作中得到樂趣與友情，她所擁有的可謂豐碩，未來頗盼她收穫更多，在南區花園教室更能發揮她的愛心，我永遠、永遠祝福她！

歷史博物館館長陳癸淼夫人 / 台中市婦女會理事長　盧淑美

王序——賴美鈴的「花藝世界」

插花名家賴美鈴女士，最近將要發表她歷年來的插花新觀念；並穿插趣味性的文章加以詮釋生動活潑，尤其對中國花藝的教學推廣不遺餘力，教學經驗豐富，是插花界人士有目共睹的。由於早年得到周冬梅、李張玲月、黃美香三位教授的真傳，而且留美、留日，並且每年中國、日本草月會館進修，對花藝的了解和實踐工作更上層樓，一九七八年就已取得日本草月流師範級；一九八○年發表「插花與生活」的理論文章，旅歐觀摩荷蘭插花展三十三天；擔任「中國花藝研習會」中部負責人，為「家庭與婦女」撰寫「中華花藝」作專欄發表；台中市婦女會中國花藝指導老師；一九八四年台中市立文化中心草月流指導老師；赴日本草月流本部夏季研習會「竹」研習；一九八五年逢甲大學花藝研究社指導老師；編輯中國花藝季刊；會同中國花藝會長劉昆蘭赴日考察花藝；一九八六年在草月流本部研習「舞台設計、空間設計」；與李建德十一月二十二日結婚；一九九七年任日本草月流台中支部副支部長；一九九八年赴草月流日本本部「蓮花插作」及「單一花材插法研習」；一九九八年實踐大學台中校友會副會長；參與台中縣文化中心「中國傳統插花藝術巡迴展」；結婚紀念出版「四季筆記」結緣；

一九九九年任中華花藝推廣協會第一屆理事；赴喀什米爾、拉達克攝影，2006年KENT任大屯扶輪社社長，出版帶頭前進、花藝人生送予社員，並出售捐瑪莉亞愛心學園。任何藝術創作，不但花了畢生的時間、人力精力的付出其代價也是驚人的，插花工作也不例假外。就美鈴的投入精神，插花教學就擁有兩間規模可觀的教室，而且都屬於自己所有，

而陳列作品當然是有關花藝方面的居多。然而由於美鈴女士對繪畫及設計頗有心得，她所經營的插花教室，有如一所小型的美展會場，照明、座位、展品、咖啡供應、教學資源美不勝收；再加以賴美鈴的先生攝影家李建德的作品相互輝映，賢伉儷享受著藝術家的生活相愛情深，一向在插花界眾多羨慕傳爲美談。美鈴賢伉儷經常往返於日本、歐洲之間，了解到現代花藝趨勢，因此在作品上具有穩定、耐觀的美感。同時又在中國花藝方面得到另一方面的啓發，美的境界又擴大多了，這是美鈴獲得成就重要因素。所謂「讀萬卷書─行萬里路」，正是她在花藝創作上具有長遠計劃及多元化生活經驗。

淵源於中國的花藝，時至今日至少有二千餘年，五代時期對實體寫生的大畫家：如黃筌、徐熙等，就其作品表現，與現代彩色攝影照片已不分上下，而黃稱爲「宮廷畫派」、徐則稱爲「院外畫派」。「寫生」對物體處理至少有「四度空間」，前後左右都必須產生不同的畫面，無論動物植物，都出於「自然生態」，甚至翎毛走獸都在黃、徐等的畫筆下生動活潑、完美無缺的。唐宋以後，寫生畫藝術在世界文明古國的畫壇上，佔盡了重要地位而歷久彌新，也奠定了中國花鳥畫深厚基礎和插花的理念。中國人生活藝術原由靜態的山水畫而轉進到動態的花鳥畫，生活品質更進一步發展到美化人生了，無形中與大自然打成一片了。繪畫以「毛筆」爲工具，而插花則以「剪裁法」，也在各種「透視法」中行之、後者則爲「立體」中行之；美感是有分別的，前者創作「綜體」的爲綜合美、後者創作是「單體」的是「單象」美。藝術作品能令人百賞不厭、念念不忘，其價值必定非比尋常可以比擬。就欣賞和創作角度來

中國花藝　王榮武題

說，都應有原則和程度，賴美鈴對自己所發表的每件作品，幾經錘鍊、百般構思、繁簡有致、色澤高雅、自然入化，在插花手法之中難得見到的。經歷不同的虛心創作，接近三十年的耕耘，也非朝夕之功可以得來的。她的「花藝世界」，教學發展欣欣向榮，她的「花園教室」更是充滿人性加人間天堂，豐富收獲不在話下了。當然，藝術作品展示，也應具有其獨立地位和保持「原有豐貌」的觀念，所存在的位置上周邊不能雜亂，如照明、光線、放置的空間等，都必須得到應有的「視覺和感覺之美」，任意閒置無形中減低作品的「生命」了。在美鈴歷屆個展或參展中對於作品地位的處理，往往是無出其右的，也是難能可貴的。作品本身「生得其所」保有原貌，端看作者的智慧而定了，想要獲得在作品展出上的專業運作，無妨去插花名家賴美鈴的「花園教室」中可獲得許多寶貴的資訊和實際的學習機會，可謂兩全其美了。

中國花藝研習會顧問 / 慈影畫室主人　王榮武

日本草月流 台中支部長 賴美鈴 序

　　插花很容易讓我心清靜，即使簡單素雅的花材，藉著花自然的動態，細細地與花交談、心靈的交集，望著花顏、形色、葉片、樹枝，就讓整個人身心平靜而清晰，不禁讚嘆生命的奧妙，也常覺似乎自己與花花草草整個宇宙融合爲一體。當我們在賞花時，對花所抱持的態度能強烈的感受到花的表情，其文學性及其自然煥發的美麗，使用花的自然美來感動人心，此爲「解花語」，亦即不只欣賞花的本身還連帶欣賞花的背景；而「花解語」爲不同組合，爲產生在花和人的直接關係中，利用花來解人語，則不須考慮花在大自然中如何生長，而取其形狀、色彩和質感，加上作者本身的構想去發揮，強調人類的感情，在另一空間自創新風格，此時我們將發現不只花朵美，植物的美是充滿在每一部份。

　　在四年前FLORA聽朝陽科技大學教授演講，在台灣只有新北市有作老人共食而且是組老丐幫，種水果樹得水果，出售所得60元有一便當.聽此故事淚流滿面，FLORA身穿三宅一生，用名牌、吃懷石料理、喜愛珠寶，是日本草月流支部長中國花藝會長，插一盆花就可以買好幾個便當～但也不可能就從此不插花，物質和精神須並重，不用花也可以用茱、水果或茱花來裝飾，草月可用盛物，而中國花藝有在端午節用豆子，辣椒，水果等裝飾，可用書法，少許文人花或者飯後一杯茶加上茶花，可在物資缺乏有著精神慰介也算神仙生活了！

　　前書花弄影～影舞春風帶來善動機，2020小書花曆內中有書法、珠寶和花藝界及十方善人辦慈善花展，而再著作此書草月SOGETSU，封面FLORA如鳥兒展翅迎向陽光，那使無長輩的扶持和KENT相互揮動翅膀，我倆己飛翔世界各地，有著愛的小小水滴將聚著泉水匯成大愛，滋潤獨居老

右爲好友中華花藝台中推廣協事長林貴幸，依序兩位台中支部長

人、銀髮族、弱勢團體，不能失智，微笑在嘴尖點滴大愛在心頭，朵朵心花化成觀音，中台拈花微笑，爲慈善花展募老人共食基金入各地社會局。

研究教室民國83年裝潢近200萬元，作爲中華花藝郭鏡理事長，教授30位上課，林貴幸研究會主任、FLORA爲研究幹事，只拿一天2,000元費用，提供花器、剪刀、劍刀、攝影棚、咖啡、茶、水果，但便當60元，中日速食爐肉飯、中興素食，會計李美增記帳80元，稱20元打個回扣給台北中華花藝文教基金會，休息中見許冰心，拿第一版插花與生活兩本我藏在書櫃最內，許冰心在看我叫她看完要放回去，可是下課就不見了，剪刀也少，我在蜜月在法國買的Balley鞋不見了，也沒看到一雙當天只好光腳，後來我印四季筆記、帶頭前進、花藝人生，送給理事長郭鏡及理監事，郭鏡看後希望KENT以2萬元拍港區藝術中心展〝花 心靈之舞〞，中間有兩位新科教授拒拍，就差2張，林貴幸要扣錢，郭鏡以其幹事林秋霞之子〝張銘修〞用手機拍那2張，書內攝影者也加了張銘修的名字，郭鏡和FLORA合作大作，只出木頭還說沒她，我不會作大作，沒付我花錢、書法大作錢，72年文化中心六流聯展，郭鏡的老師賴如琴代表池坊，FLORA代表中國花藝大作，郭鏡不知在哪裡？我和惠婷說此事，她說妳家不是正豪飯店當然沒木頭，我家忠森木業是執台中木業牛耳，我送妳一大卡車木頭。

FLORA在文化中心關係良好，告訴承辦者有書法、古董、桌椅、屏風……等等收藏者要特展出，可和中華花藝合作展出機會，因而有白滄沂的古董傢俱搭配展出，但是郭鏡和林貴幸去接洽，而會員大會在中山醫學院大慶區，FLORA想結束中國花藝將歷年來，彩色中國花藝月刊全部贈予花友，郭鏡意正言辭怒罵沒有中國

13

紀月子老師

陳履安夫人和中華花藝創流大老

花藝，當年劉昆蘭、黃永川、賴美鈴，在新加坡、廈門、台灣推廣中國花藝，因為我們登記在先，而黃永川無法用中國花藝，最後民國72年登記中華花藝，而我為中華花藝做了許多事，歷史博物館館長夫人盧淑美，希望我也納入董事，只是基金會有人出聲要30萬元，FLORA不破費也不撤銷中國花藝，而林貴幸竟然丟一張白滄沂感謝狀，要我送去而我沒去過白家，而且鳳凰鳥園做戶外大作補各10萬元中華花藝，小原流、草月流、映月古流四個大作，我在逢甲大學教花藝多年，92年逢甲花團錦簇展大作補4000元、中作2000元、小作300元，會長各包4000元，並補包紅包給會長，小作也補300元，林貴幸拿了錢，連小作我準備花材，補300元未給我，而2018年度理事長王惠婷也查不出當年舊帳，林貴幸105年擔任理事長，請大老回去卻未表感謝也抹煞我研究會總幹事PowerPoint秀王玉鳳、FLORA抗議未更正，鳳凰鳥園也未表十萬元補助金，都A錢。

　　FLORA為台中推廣協會付出心血爭取補助，及文化中心為場地，擴大人脈，中華花藝教授連想要學攝影，場地免費只收學費，劉明珠、詹彩琴、陳葳宇等人學得很開心，而林玉珠一雙兒女，男的學一半，女的繼續學第二期，竟然不交學費，中華花藝老師品德之差，陳玉眞的學生教扶輪社區年會內輪會夫人插花、竹籃，不只用海綿，花少許，DM竹籃與實際完全不同，我和陳玉眞說，不反省還狡辯，“只要有利潤”，看錢之重，既然是花藝，藝與道不同，當我大腿斷掉開刀，台中推廣協會無一人探望，台北基金會一直催交錢，否則無法為學生請證書，紀月子說又不是師範大學證書，要唸七年等於醫學院，相反日本草月流本部關心身體欠佳必無法上課，是否生活有問題需要協助，在台南地震還來信關心，包括學生平安是否，草月有花道有人道，中華花藝是藝→易花道→亦無義！草月如草之可親，如月之明朗，開枝散葉全世界。　　　　　　　中台弟子傳實　合十

　　　　　　　　　　　　　賴美鈴 FLORA 2019夏月於花園教室

仁友・仁有通運公司有三排車、
賓士車、16人小巴士出租
(高雄、台中皆有公司)

草月流家元勒使河原宏

仁友公車
仁有賃士車

<div style="float:left">

草
月
の
空
間

</div>

如草之可親，如月之明朗，是日本天皇的親戚勒使河原蒼風先生所創立，草月的符號『屮』是蒼風先生的貴族家紋，日本和光姊妹社松川厚子是貴族習草月流，蒼風先生除教授插花，也是書法家，在日本東京二次世界大戰慘遭破壞，沒有什麼物質，所以在銀座辦草月花展，用鋼铁，破銅，枯木，石頭，落葉，被其他流派認爲異類。

蒼風先生應美國麥克阿瑟將軍赴美教參議員，眾議員夫人，及上流社會夫人插花，在電台、電視NHK授課，第二代家元勒使原霞，插花就女性化，會用蝴蝶 香水瓶，但沒幾年就往生，第三代家元是勒使河原宏，宏是陶藝家，書法寫得好，是導演，拍過茶道利休，沙の女，最愛竹子大作，爲大陸張藝謀杜蘭朵公主歌劇作舞台設計，FLORA高中即習插花，斷斷續續，在大學畢業，執掌中森戲院，和溪州鄉鄉長夫人在中山路统一珠寶行習草月流，自備花材，剪刀，劍山，花器，插後垃圾帶回家(全世界大概只有她是這樣的老師)，先在台中市婦女會現址爲二樓房作幾個流派的花展，之後在曾文坡任市長，夫人請我在市議會作草月流花展，我也被出版

林家花園女主人林蔣純、林桂朱、潘老師爲台中支部請命

家元茜

前文化局長 王志誠

幸運草

日本草月會館

商發掘作書插花與生活(有英譯本)強調自然，沒有流派，而且同時出版有52張週曆，大賣，發行全世界，連日本、歐美國家都有掛。

學插花，那麼多年，看那麼多書，想到花藝由印度，波斯傳到中國，而日本聖德太子派小野妹子至中國習花藝，回京都在六角堂傳授插花為池坊。所以老師，劉昆蘭、賴美鈴及幾位師姐妹開始推廣中國花藝，出月刊，民國68年為一張彩色插花作品，讓白光照相館拍一張壹仟元整，這也是多年後我和Kent結婚，我要Kent學攝影，中國花藝由宋時選，關中夫人支持，如果在省黨部辦活動，宋先生會請辦桌，在我的草月流老師周冬梅往生，林柏榕市長在建文化中心，希望我能做長期間花展，我規劃了六流聯展，若要談插花流派有三千多流派，而當時展出池坊賴如琴老師(已歿)，草月流，中國花藝賴美鈴老師，小原流歐幸江老師(已歿)，映月古流曾琴英老師(已歿)，創美流溫花子老師(已歿)，當時花展，新聞，電台，電視不斷報導，訪問我，5位老師我算最年輕，漂亮，加上我10多歲就拿中森戲院廣播車的麥克風，台風穩健、國台語雙聲帶，所以媽媽說電視常看到我。如今在花店看到其他流派的老師，有的會說好像看過我，我一談我認識的老師，她們都訝異的驚呀！不會吧？是我師祖耶！妳還這麼年輕？阿彌陀佛！佛祖保佑！

雖然我很早就擁有日本草月流執照，也和新竹的學姊劉昆蘭推廣中國花藝，編月刊，劉昆蘭為新竹市長施性忠在社教館作大型花展，新竹市黨主委張翰支持，台中由我號召一部遊覽車前往展出，施性忠市長有給我們感謝狀，不久施性忠事變，而我一個人住在原子街花藝世界的三樓，爸媽及妹妹搬到中森戲院後新建的樓房，我可以聽到公園美麗島事

件的喧嘩聲，警車的鎮暴聲，我好怕！我瘋了，當時我無宗教信仰，我臥在地上，媽媽急了，到處帶我求醫，反而更嚴重，後來妹妹帶我去台大，醫生說服藥過重，劑量超出10倍，把那些藥丟掉，從新開過，回台中，朋友介紹我去理想旅行社上班，旅行我是最愛的，作旅行比做保險好，不過我因為英文程度還不錯，當初中美斷交，許多醫生賣房地產，都要移民美國，而我的英文底子不錯，葉經理和我說，我不用去召遊覽，只要打美國移民表，我打字的美姿同事說好美，想想是我有學鋼琴，還有電子琴執照和打字有異曲同工之妙。

在理想旅行社待不到一年，被Screen爸叫回要管和叔叔合建的水滴豪賓戲院，那塊地是叔叔的，他看看爸爸原經營木材行，而改從事中森戲院，收的是現金，生意好的是腳踏車，機車排滿滿的，右邊走廊滿到原子街，又排到對面，所以叔叔嬸嬸拜託爸爸建水滴豪賓戲院(目前已停留電影作網咖)整排建物國光客運，並指定由Flora管理到下午5點，晚班由叔叔的媳婦到結帳，爸爸安排弟弟任經理，薪水壹萬貳仟元，而我是陸仟元，我比較愛在理想旅行社，不是計較薪水，不是愛說弟弟的壞話，唸小學，在木材行，玩拖木材的車，弟弟拿起挖起木材的鐵刀，往我頭上重

和草月流家元宏合影

擊，頓時鮮血四噴，頭破了，送急診，縫了幾十針，中秋夜，聽大哥講故事，我聽了入神，頭一栽，跌下地，頭又破，再送醫院。唸初中，為了搶一個肉粽，弟弟又拳打腳踢，抓我的頭撞牆，可是媽媽比較疼男兒，也沒處置，弟弟唸高中就會打麻將，用小聰明考上工專紡織，爸媽一個月給壹仟元，而我伍佰元，我還有存錢，弟弟又打麻將，又交女朋友，爸媽看了不喜歡，還有一個原因是基督徒，除了不拜公媽，爸媽沒吃過她煮飯，甚至爸媽死了也沒拿香，也沒來頌一部經，甚至我在水滴豪賓戲院，我賣票，我錄音，我寫廣告車，我寫海報，我寫票房的廣告，甚至有客人從公車跳下來以為是電影名星陳麗麗登

台，有一天爸爸看了我做事，他問弟弟你這經理倒底做什麼事？Flora為了字寫的更好，畫的更美，下班後到西區民眾服務社和王榮武老師習書法，梅，蘭，竹 ，菊，花鳥畫，也因而聘請王榮武老師為中國花藝顧問，好在Kent對攝影有興趣，我帶到王榮武老師家，對Kent給予指導，並給予美學觀念，受益良多。

　　當我在市議會為曾文坡市長夫人舉辦草月流花展，被金先峰廣告設計公司發掘，要求我即興插花，不以強調插花流派為主，我到廣告公司初插即被攝影者大為讚賞，白天我在水湳豪賓戲院上班，下班不上課，或沒特別要事，就去攝影棚插花照相，有一天早晨，我散步到水湳市場真芳花莊找小師妹，結果有一美國貴婦在和她比手劃腳，結果我問了是想學插花，我轉頭再問小師妹的意思？結果小師妹回道英文不通，那Flora接手了，原來是美國麥當樂總裁夫人和朋友，住在聯

台中支部成立日本尾中千草樣前來授證暨張子源市長夫人

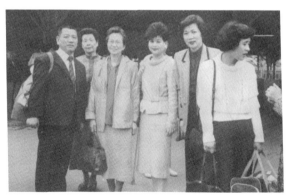

尾中千草樣

保羅哈里斯之友，李總監任2019-20
台日親善會會長

Flora在中央社爲Cherry社長作授證
佈置

台中支部在花藝世界

勤俱樂部，我大膽的接下了，上課時間早上8點到9點半，每次上課我把草月流的上課講義都打好英文講義，而且每天早上5點到孔廟附近英語教室上英文課，此教室上課要會聖經，學會即期滿退保證金，而我的英文名Flora花神爲英文老師所取，而Screen爸在西扶輪社當時也在學英文，所以看到這一群美國人馬上喊 "Good Morning"。

在美國麥當樂總裁夫人雪莉每星期用卡笛拉克的轎車帶著一群貴婦來學習花藝左鄰右舍總是圍著車子瞧，車子很長，比一般車子長二倍，附近有幾位朋友藉學花藝，順便練英文，而自己又排了到YMCA練英文，因爲插花書籍，定名插花與生活，希望文章能有英譯，以後能行銷到全世界，而我白天在水滴豪賓戲院，接到魏表姐的電話，說來來百貨週年慶，她先生作鞋子外銷，有多餘的鞋子放在來來零星賣，多少可以賣了賺些錢，妳可不可以晚上來幫忙？Flora想也沒事，就答應了，下了班去了賣了幾雙鞋，快打烊半小時，有一位高高瘦瘦的先生和魏表姐說，今天生意眞好，一天就賣了拾萬元，能不能請兩位小姐賞光，去吃宵夜？我問魏表姐他是誰？表姐回道是文具的老闆，李建德，我的小學同學，喔！賣一個晚上就有人請吃宵夜，然後開聊，建德沒有女朋友，過了一個月，我幫他介紹女朋友，我插花的學生，仁友公司的會計，好像沒來電？在之前我未出過國，我家隔壁一位創美流郭老師希望跟我一起玩歐洲33天，看荷蘭第一屆世界花展，當時我才20多歲，爸媽的意思從未出過國，應該先去日本，或去東南亞，可是Flora和爸媽說，我最嚮往歐洲，連衣服也做歐式長禮服，拜託爸媽讓我圓夢，能否借我錢？回來後我再分期付款？團費拾玖萬加上零用金陸萬總共貳拾伍萬元，當年是可以買一棟房子！行程在希臘愛琴海上我被偷拍了幾張照。

在歐洲旅遊，確實賞心悅目，去過藍洞，荷蘭的世界花展，眞的數大就是美，荷蘭

草月慈善花展連方瑀、田玲玲女士、黃大洲市長夫人

如有一塊海埔新生地，就會辦一次世界花展，大約十年一次，就連我到美國的芝加哥花藝學院研習花藝設計，校長問所有同學去過荷蘭看世界花展嗎？全班只有我一人。挪威、丹麥、芬蘭、瑞典，就宛如童話世界，也像人間仙境，如詩如夢，打定主意，如有機緣必定再訪，而英國總覺得一板一眼。

在瑞士，吃晚餐的餐廳秀，我被邀請到舞台一起跳舞，跳的舞曲是我非常熟悉，所以舞姿嫚妙，表情絕佳，獲得全場熱烈掌聲，我還大聲喊出「I Come From Taiwan」，為咱們國家爭面子，下了台，在回飯店的車子，領隊直誇不知賴老師如此身段好，真是太有面子了，我心想不知我花插的好，我也會教跳舞，另外還有十八般舞藝。在法國將入意大利邊境，我在阿爾卑斯山隨手採了野花野草，我用浴帽綁了一個花束，我身穿綠色上衣，一件白色綠點兩片裙，坐在遊覽車上的第一排，花束放右手邊，領隊說要注意喔！過海關要密集檢查，結果到海關，一位高大英俊的義大利軍官上來，看看花，看看我，"You Are So Clear"，再手勢一揮OK可以走了，領隊好高興說，以前有時送香煙，送錢，還翻行李箱，賴老師妳是我們的幸運神。到了飯店，我瞧販賣部，結果一位男士邀我晚上共進晚餐及跳舞，我拒絕了，也要我住大飯店，還被俊男另邀約做舞伴，我在想我是否犯桃花了？

自歐洲回來，白天在水滴豪賓戲院上班，下了班繼續插花與生活的插作 我有一份責任感，力求書籍的完美，英文的正確，一大早前往台中

23

在愛情海渡輪上

教育學院的圖書館比對，查花材名，有學名，俗名等等，在花園碰到市婦女會理事長盧淑美女士，其夫婿後為歷史博物館館長陳葵淼先生。理事長希望我在婦女會教插花，而且全部收入歸我，不抽成或分帳，我好高興我說那我教中國花藝，又因為我的嬸嬸在后里作乾燥花，不凋花，所以我批一些販賣給老師，有些搭配造花設計成品在百貨公司賣，而我的教室在星期六下午媽媽租給美加設計學會的李老師，幾乎全台中的各流派老師都來上西洋花，不算學費壹盆花就壹仟多元，喔！大手筆，我旁敲側擊，是芝加哥花藝學院，台北有一位林秀德，台北花苑，我問了費用相當高。也就作罷，有一天草月流台北講習日本中林孝老師來，我的老師李張玲月要我一定上去，李老師後來也在慈濟教學，慈濟有法會作竹子大作，必屬草月，李張玲月老師是帶我到日本草月會館研習舞台設計空間設計。就在上中林孝的課時，有聽到聲音說等下了課，要溜到世貿去看西洋花佈展，嘿！Flora也想去看熱鬧。

　　過了一些日子，芝加哥美國花藝學院校長James寄給我申請書，我看了看就填寫了也沒告訴爸媽就寄回美國了，心想也不知有沒有機會，反正忙著攝影插花，我自己也買一台相機，拍的很有趣，好的作品寄到台北，電視名嘴陳艾妮的家庭與婦女雜誌，我投稿中國花藝專欄，陳艾妮認為中華花藝專欄比較恰當，果然寫了一年多，陳艾妮也訪問也在推廣中國花藝的黃永川，只是我們沒有銷掉中國花藝，張翰主委因施性忠事件，而被調到彰化市黨部主委，故在彰化由我和郭綢老師做中國花藝展，台中建黨90週年慶 宋時選支持，台中市婦女會在台中市文化中心辦中國花藝展，各大報相繼報導，電視報導，二，三年黃永川不再談中國花藝，或許看陳艾妮雜誌有寫的「中華花藝」專欄，而用了中華花藝文教基金會。

1980年歐洲賞荷蘭世界第一屆花展

當我再度收到芝加哥美國花藝學院校長James寄給我通過審查合格可以就讀的申請書，以及要繳費的滙款單，我心裏一方面很高興，一方面很擔心，我沒去過美國，我只是有遊歐洲33天，不知道花藝設計的課程難不難？我和媽媽說了，想去妳借星期六下午上旳西洋花上課的教授李碧玉在美國芝加哥的學校，我想去學，媽媽嚇一跳，在美國？在芝加哥？是不是電影演的？有槍戰？有黑社會？我伸伸舌頭，沒那麼嚴重，媽媽說，再考慮吧！媽媽覺的妳插花就那麼漂亮了。我就再想一想，就和魏表姐聊一聊，我很想去芝加哥研究西洋花，不知有沒有朋友在芝加哥？有啊！是誰？就是我們的附小同學眞美照相館的女兒廖品玲，她在芝加哥開31冰淇淋店。

　　31冰淇淋？31冰淇淋？我最愛吃冰淇淋，可是台灣沒看到有賣31冰淇淋，我家戲院販賣的是杜老爺冰淇淋，從魏表姐手裏拿到電話和地址，趕忙連絡了，她說花藝學院地址在市中心，從她家要開3小時的車程，所以是星期日傍晚送妳到飯店，星期五傍晚接妳回家度週末，聽說妳很會插花，可以幫我們家佈置？那當然，絕對沒問題，我告訴媽媽這個好消息，可以嗎？我可不可以去芝加哥唸花藝學院？媽媽終於許可了，我把錢滙到美國花藝學院，我也告知我那一班英文插花班上

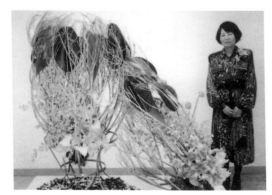

黃呂文鳳老師

草月三巨頭合影，台中支部沒有潘溫彩前會長，被國際花友會遺忘，但FLORA活躍國際舞台

和家元合影

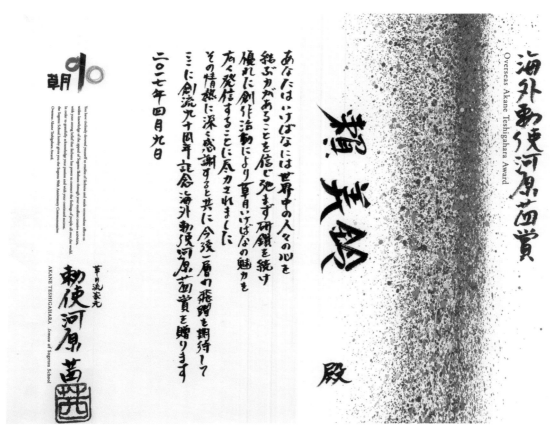

海外勅使河原茜賞
Overseas Akane Teshigahara Award

あなたはいけばなには世界中の人々の心を結ぶ力があることを信じて弛まず研鑽を続け優れた創作活動により草月いけばなの魅力を広く発信することに尽力されましたその情熱に深く感謝すると共に今後一層の飛躍を期待してここに創流九十周年記念海外勅使河原茜賞を贈ります

二〇一七年四月九日

草月流家元
勅使河原茜
AKANE TESHIGAHARA
Iemoto of Sogetsu School

草月90週年慶草月家元茜頒海外賞，當年日本太子妃雅子（今日天皇妃）頒獎

FLORA很愛國，瑞士就飯店
很多地方台灣國旗飄揚

希臘坐遊輪

到何時，有一位美國貴婦上課時聽到垃圾車少女的祈禱音樂聲，都急忙的以爲是販賣冰淇淋的車子，我和學生的相處感情很好，雪莉過新年會包一紅包給我，而且還拍我的相片到仁友照相館加框送我，而且雪莉說仁友照相館的老闆認識我，喔！老闆原本是我爸爸賓士車的司機。

　　過了幾天，魏表姐又來告訴我一個消息，邱淑芬和她嫂子、姪兒、姪女要去美東玩，會先經芝加哥，妳要不要先一起同行？再回芝加哥上西洋花藝課，邱淑芬就是現在大同扶輪社的Life，和我的學生Juice夫人同社，在民國72年遊美國須再花10萬元，再停留芝加哥幾個月吃，住，爸媽表明不捐助，弟弟很不高興，當然我知道沒我幫忙，絕對他很累，爸爸對弟弟說，姊姊留職停薪。而英文班的雪莉和伐說，大約老師到美國，因爲麥當樂大概也不能入主台灣，會是麥當勞，不過雪莉留下她在美國，希望我能找她，甚至住幾晚，我好感動，雪莉甚至要買插花與生活的書。而在台北陳艾妮家庭與婦女的中華花藝專欄的稿件，我也留了備份。中國花藝的刊物，我也寄了許多稿件給總會長劉昆蘭目前在北京。

　　有興趣兼差花藝者，Flora有提供正規花藝執照草月流~執照日本東京草月會館~家元勒使河原茜，上課每星期一次，不間斷三年，通過Flora考試即可，除插花外，須會英，日文，植物學，造型學，色彩學，藝術原理等，插花有日文教科書。考試通過由日本東京本部發給草月執照，通行全世界可授課，開花店，相當社區大學講師執照。

　　Flora的興趣廣泛，玩的東西太多，因習草月流，要自製陶藝品，和陶藝大師曾明男玩陶，現在的家元勒使河原茜自己設計珠寶，這和愛珠寶的Scrren媽最愛，Flora滿16歲就送一顆不大不小的鑽石項鍊，滿20歲，30歲，40歲都有禮物，滿50歲給我50萬自己設計，我要了5棵黑珍珠，又畫了扇型

美鈴女士：

　承贈大作花弄影，
至為感激。讀後更覺
內容高雅怡人，令人佩
服，謹此再傾謝忱，並
祝平安喜樂！

　　　　胡志強敬上
　　　　　　ㄑㄧㄣ

胡市長親筆謝函

鑲鑽，耳環成兩用，又有項鍊及胸針，結果隔幾年到台北晶華飯店附近的蒂芬尼，居然還有類式的，嚇一跳，Flora在台中文化中心教草月流插花，也和竹雕大師陳春明習竹雕，作品似在彰化社教館展出，和蔡慶彰老師習壓克力畫，和王榮武習書法，花鳥，梅蘭竹菊，和李伯遠習書法。

　　Flora的父親西北社Screen是做木材，我自幼就是玩木材，插花也用角材，用木皮，玩DIY，後來木材遷至五權路，幾年後又買中清路一大片地，父親打的主意是因為Flora長的太可愛了，追的人一大堆，媒人也一大堆，最好嫁一位醫生，五權路的木材廠可以建成綜合醫院，Flora想主意不錯，相親歸相親，交遊歸交遊，牛排也有吃，可是我還不想嫁，最後五權路的木材行建成正豪飯店，我付出很多心血，設計，裝潢，佈置，飯店的DM，是Kent及姪兒和呂老師攝影，然後Flora設計而成，為打響知名度，Flora在作豪賓文化知之性隨車在名休息站司機一一介紹，並放正豪飯店的DM，三商球隊來住宿，Flora傍晚，早上即無薪上班，英文對講，當年投資60萬元經營早餐的設備，不包含以後買菜的本錢，作一樓餐廳大隔間的裝飾花，重點佈置花，民國83年早餐壹佰元，有稀飯，兩樣青菜，四樣小菜，炒蛋，吐司，現煎荷包蛋，洋蔥，干絲，蛋糕，現煮咖啡，週六，週日有免費講座，新聞媒體都會報導，我為正豪飯店付出很大心血，在爸爸經營時餐廳海鮮樓冰箱，桌，椅許多設備投下鉅額款，沒幾個月老闆玩大家樂捲款而逃，一樓早餐二哥社友投下近壹佰萬血本

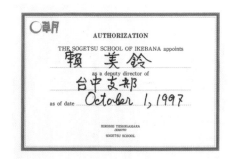

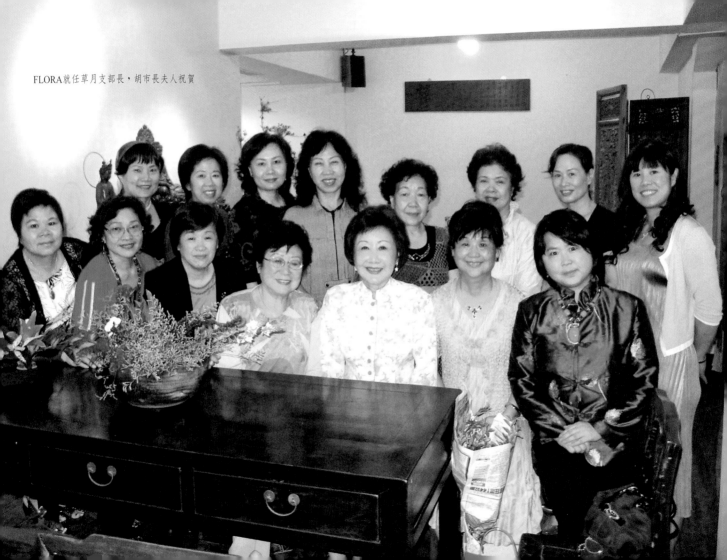

FLORA就任草月支部長，胡市長夫人祝賀

無歸也罷工，媽媽向我拜託讓Kent去飯店，我說你們都是董事長或董娘，那我做個經理娘可以罷？爸爸說經理沒那麼容易，只能當主任，結果Flora沒有花藝課等於去正豪飯店當免費志工，只差沒佩名牌，很多人都以是經理，Kent，Flora沒經理職位，經營的有聲有色，門庭若市，正豪飯店響叮噹，連草月雜誌英文版都有報導，比爸爸請台中大飯店的退休經理來經營還好，只可惜爸爸把正豪飯店歸給兄長，一句把冰箱和瓦斯爐搬走，我投資的六十萬，付出的心力與勞力都不顧，第二天嫂子和大屯Sharp大哥買冰箱。Flora哭，哭，哭很久，也很久不講話像啞吧，甚至也有人說我是狷也。

　　Flora記得大學時寒假，原子街隔壁一家眼鏡行郭太太，家裏來了很多客人，也有日本人，據說是創美流，要辦花展，郭太太和我說想出國，如果沒有商業公司很難出國，但是技術交

台中支部活動

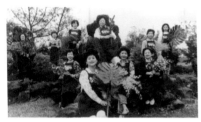

金山活動中心

正豪飯店空間設計

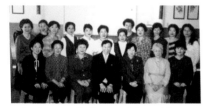

石朝霖老師演講【如何活出好運來】

流,插花是可以的,所以怕考試,完全不會也不行,所以就要學習一下,免得漏氣,就學出興趣,郭太太後來又學西洋花美加,又約我一起去遊歐洲33天,欣賞荷蘭世界第一次花展。當然我也考到草月師範証,和啓蒙老師溪洲鄉鄉長夫人周多梅,師生為曾文坡市長夫人在市議會辦花展,也算台中市一大盛事,而Flora也有很多媒人提親,也有人知道Flora有插花証照,和媽媽說可以藝術移民,當時中美斷交,有的人心惶惶,想移民的也不少,有一回帶媽媽去日本,我去逛高島屋,三宅一生買不少,驚動經理很熱情,結果我出示名片,一看到草月,馬上要我辦高島屋卡,其實Flora早就知道可以辦,而且我們也可以在日本銀行開戶。我們有一位草月老師,她的朋友在美國出事,留下一對子女,她去到美國決定留下照顧朋友的子女,打電話給台北的草月老師,麻煩請証照到美國,讓她得以教學,得以在花店當花藝設計師。草月師範証可在全世界各地使用,是世界認証,草月的支部是遍佈全世界。

喪禮的花有些是在教堂,蓋棺花,靈車花,十字架花,當Flora和Kent結婚後幾年,中風的婆婆往生,我由逢甲大學下課回來,大夥和永興禮儀社的在商量,Kent和我說佈置景福廳的花最便宜就要參拾幾萬,我看了門口有水果籃是郭晏生議長送的,Kent說妳的關係?夫人是我學生,我和禮儀社說借看你的檔案及相片,他說妳會插嗎?我看你也不一定會插,外包好了!我和禮儀社說公公是台中社至少佰多萬,麻煩你架木板,中間放佛像,燈具,花我會插,蓋棺花,靈車花,我也會佈置,這樣多少錢?禮儀社說伍萬元。大家都很歡喜,省下那麼多錢,景福廳的佈置,是我量下尺寸,請草月同門師姊妹在花店插花,她們以要包壹仟元奠儀插成

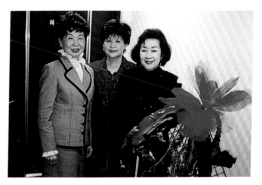

中爲Flora，右爲竹中麗湖老師，左爲李張玲月老師(在正豪飯店)

竹中麗湖老師來台表演，在喜來登大飯店，竹中麗湖老師係FLORA飛日本本部邀請、策劃活動

花，再由Kent的店員運至景福廳，而我是在停靈的地方親手爲婆婆插上蓋棺花，及靈車花，插得太美，一些老的親戚的父母往生，都說棺木也想要有花，抬著遊街，Kent婉拒也不是，我說我不想做喪事，而且婆婆儀事一完，景福廳的花馬上移到另一廳，我用了一台仁友車送親戚到火喪場，靈車到了，馬上剝下蓋棺花，向家屬說待會兒你們坐仁友回去，等大家拿了燒好骨灰時，又看到靈車的花，蓋棺的花就是Flora插的，禮儀社是獲取暴利的。

芝加哥花藝學院教花圈也很特殊，是用一鐵架，再用銀荷葉大片的佈滿一花圈，住點插一倒立三角型或新月型，是全部用鮮花，很別緻，也用白菊花作小狗，用鮮花做魚，很有趣，有時候也帶我們去看商展，有賣絲帶，花樣很多，Flora買了一些，也擺蛋糕，茶，咖啡，蛋糕是有夠甜，美國人超愛甜的。

1983年在取得花藝設計執照，我飛往休斯頓找老朋友，是早期爲曾文坡市長夫人舞台表演的搭擋，育有一子一女，夫婿成大建築師，在休斯頓做房屋幫忙租賃，朋友在台也曾學插花，但不勤，我們初中，高中同學，大學不同班，曾經一起在理想旅行社上班，爸爸曾經營木材場在鹿港，Flora的爸爸曾和他買木材。同學家中成員很高貴，比方說姐姐的婆家是南投縣長，二嫂的哥哥是立委，巫永昌是舅舅，還有什麼我從來也不會注意聽，只是她晚結婚，她會算命的叔叔說柚子皮臉超好命，經過千挑萬選這位成大絕對好命，就雙飛到休斯頓，我在此住幾天，早餐

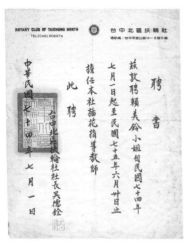

愛情海輪船上

吃的永遠是小孩子吃的彩色豆加牛奶，連一個荷包蛋都沒有，夫妻帶我去Mall，我買了名牌襯衫，還介紹小孩用把肉磨碎機，泡牛奶用拉掉一次紙，恰可以免洗。這些我認為在水湳豪賓戲院的弟妹可以用，我買了三件泳衣，也可以當韻律服，大哥，二哥，三弟的小女兒都可以用，當然在芝加哥我已為妹妹買了蕾絲性感睡衣。當在休斯頓家裏閒聊，同學希望我留下合開花店，頻頻鼓吹絕對看好，我說可惜妳沒拿到執照？其實妳要拿也不會很難，休斯頓一定也會有花藝學校，因為早餐一直吃這樣，根本無法忍受。Flora再飛到洛杉磯，玩環球影城及幾個遊覽點，就飛往台灣，媽媽來接我，很高興說沒想到Flora越變越漂亮，休士頓同學不久往生。

回到家，把禮物分一分，銷假上班，傍晚赴金先峰廣告公司繼續未完成書籍插花與生活，只差一點及英文校對部份，而且訝異的是多做52張的彩色插花週曆，我看了還不錯，公司也希望我能幫忙賣，我帶去來來百貨找Kent的文具專櫃，那時只是普通朋友，據說賣的還不錯，Kent聽錯了價格，所以是賣了兩倍價還全部賣光，而最好笑的是Wood大哥後來也有一本，是在工廠後垃圾場撿的，教池坊的朋友在日本東京的老師教室也有掛，美國，歐洲也都有喜愛的友人也會掛，我為了英文部份清晨至台中教育大學圖書館查資料，早期我也不會電腦，結果巧遇台中市婦女會理事長盧淑美理事長，希望我去婦女會教中國花藝，不管多少學生，不抽成，全數給老師，我一口就答應，而且台中文化中心又展草月流，推廣組曹組長希望我在文化中心開草月流，這樣總該走花藝的路途，我和弟弟提出辭呈，他要和我算吃飯的錢？我回說好像只吃兩次，一次是你請所有員工尾牙，我等爸爸來，我和爸爸說我想從事插花教學，還有可能逢甲大學請我也會去教。爸爸叫弟弟來問，你是經理領薪壹萬貳仟元，姊姊陸仟

歐遊33天

元，賣票，收票是誰做？姊姊，錄音廣告誰做？姊姊，寫海報誰做？姊姊，票房寫廣告誰做？應付警察，稅捐處，誰做？姊姊。爸爸大吼一聲，你這個經理在做什麼？我笑說爸，該讓他做董事長比較快。

當大哥任北區扶輪社社長時，授証在敬華飯店，希望我佈置花，希望我一定要出色，結果受到來賓和所有社友和夫人讚美，尤其是總監Art先生〈前台北文化局長謝佩霓~我的好友，的父親)他說講桌的花插的美，不太高，不會遮住演講人的臉，第二天，下一屆的社長，立人補習班董事長夫人來拜訪，約時間讓夫人學習插花，就約好星期三上午9點到晚上7點來，插到好頂多8點，夫人來一位一小時，但只和社長拿個意思，本來要我拿花材收據給北區社報帳，結果後來不用，我想不是社長或社長夫人私掏腰包，當然除了北區社，我還教過中州社，中興社，東北社。大屯社也教幾次，有時我想過我很願意為社友及夫人服務，可是他們願意花更多錢，找一般的花店，忽視我的熱誠，那就作罷。當中國花藝在推展，一個星期假日將在台中省黨部辦講習會，前兩天，盧淑美理事長想約我星期日一起用餐，我和她說將在省黨部辦活動，理事長說不可能，我說那妳也可以來看，結果當天新竹中國花藝總會長劉昆蘭來了兩部轎車，顧問王榮武，師母許富春(如今在救國團教書法，國畫)我的學生幾十人，正好宋時選先生在慶功宴，問我們來了幾位？，我說伍拾人，宋先生傳令下去，再開5桌，我心想若是一桌，兩桌可能有食材，又不是在餐廳有冰箱？可是中午用餐，還不是50個便當，還真是10道荽，整整五桌，真服了大師傅，有吃到的人至少有一位林佳龍選舉立委競選部在台灣大道近Sogo的三角窗原逢安堂後改咖啡的醫生娘林女士，她也會講中國花藝的故事，中國花藝不是中華花藝，當我的啓蒙老師周多梅死亡，同門

師姊妹不願意為中國花藝效命，所以只有我和水滿真芳花莊杏春師妹和我併肩打拼，我們在一些雜誌投稿，我們繼續出中國花藝月刊，我們到日本，到東南亞，不管是僑領，不管是亞東關係協會，宋時選先生和劉昆蘭會長及Flora密商將以張大千摩耶精舍作為中國花藝會址，未結婚前我去過，結婚後我帶Kent去過，精舍有管制，不能隨意進出。建黨90週年，中國花藝在台中文化中心展出，那時沒有中華花藝。

　　我接到實踐推廣教育中心花藝設計的聘書，是之前林柏榕市長夫人介紹第二市場太陽機車的女兒唐老師，但招生沒有人，但Flora一招生客滿，還有人排隊，這位唐老師變臉，拿一隻刀子去插在辦公室桌上，說Flora盜用她的學歷，可是主任說有看到我芝加哥美國花藝學院的畢業證書，我每班都客滿，都要作成果展，花藝設計很有趣，作小狗狗，小貓，小白兔，鶯歌，魚，白鷺鷥，孔雀開屏，插到後來，爸爸，哥哥送人的祝賀花是孔雀開屏，有些人還留者，現在已經無法插作。由於周老師作古，我每星期前往台北李老師進修草月流，是草玲支部長，台北的水準較高，受益無窮，我是和中區社Parking的二伯母及杏春老師北上。反正是一面玩，逛街，一面學習，有時聽音樂會，單身，賺錢，旅遊，Flora玩遍了世界，完全自給自足沒用到父母的錢，過年還給父母，姪兒，姪女一大包紅包，所以根本不想結婚。

　　早期草月流有三個支部，草玲支部、草秀支部、草

【中國花藝在新竹社教館展】士、農、工、商四主題代表商 新竹施性忠
市長社教館花展一賴玉光 撰文/賴美鈴、林杏春 共同造型
（展後恰逢施性忠事變，FLORA也是美麗島受害人）

招財花～存中街膳馨創意料理

清支部，因為台中只設協會，也沒去市府登記，可是我們這群同門師姊妹，要求李張玲月帶我們到東京草月本部上夏季研究會，只有師範級老師才能參加，一天貳萬元日幣，當初日元1比4，三天的課程，包括舞台設計，空間設計，和室間設計，壁飾，在上完所有課程，家元勒使河原宏為大家開派對，我非常喜歡宏，是慈祥的長者，拍電影茶道宗師利休，推展竹子的戶外造型，為杜蘭朵公主作舞台設計，在Flora將結婚，和好友玩美國，自美西到美國，加拿大共遊二個月，再回到日本東京，幫學生申請証書，在草月會館賞畫，巧遇家元宏問我從那裏來，我說是台灣，但昨天遊美而來，家元說將招待草月老師玩富士山，明天來草月會館集合，我說我朋友呢，她不是草月流，家元說無法招待，Flora說不能去，家元有些失望，不過我有買家元宏將表演花藝的票，家元宏笑得很開心。

　　劉總會長來電要約顧問王榮武到沁園春一齊用餐，還有張翰主委也會到，原來新竹施性忠市長叛變，原新竹縣黨部主委被調到彰化，主委問我能否在彰化辦中國花藝展，場地呢？在彰化社教館，Flora說我來號召一下吧！結果我找了郭老師，她的學生多，居然也辦成了，張主委說要安排我進入逢甲大學教中國花藝社團，不是中華花藝社，Flora問需要準備什麼資料？有其他社團的聘書，我有北區扶輪社的聘書，有著作，恰好插花與生活的書出爐了，我接到逢甲大學中國花藝社聘書，我很受學校的重視，有開課外老師檢討會必列席，一年約有兩次花展，一教就教了二十多年。

　　Flora要去逢甲大學上中國花藝課，媽媽很高興，和親朋好友說阮鈴是

李伯遠 書

顧問 張佛千

大學教授，很不簡單喔，在上課前帶我去小西門吃羊肉小火鍋，爸的賓士車有空，就請司機載我去逢甲，沒空就坐自家公車仁友，反正是股東就配有車票，車票多得坐不完我就送人後來也坐校車，校方對Flora還尊重，每年至少兩次中國花藝展，對於學生的品性，上課情形，有時校方對學生檢討會也請Flora列席，除了花展，逢母親節，校慶，Flora告訴學生可以考慮賣花，比如胸花有幾樣，價格不同，花束不同花，價格不同，作海報，標價，接受預約，請付訂金，結果賣下來居然有貳萬，學生高興的不得了，平常上課一人份上課才壹佰元，要準備一份材料及3朵花，有時要葉片，是要巧思，沒有利用節日來賺錢貼補，而且學生有學得到賺錢的技巧，很有成就感。

台中市婦女會中國花藝的課一直都有課，而盧淑美理事長又成立李大姐專線志工，本來是結婚的婦女才能擔任，可是不是很多人，理事長問我是否願意加入，Flora說可以，我加入上了許多課程，法律知識，親子關係，池坊的朋友邀我到來來百貨作母親節花展，來來百貨承辦者只有Flora有名氣，那一次參展者有中區社Iron夫人及嫂子，郭晏生議長夫人和一些學生，Kent也有去觀賞，那時已有10多人和媽媽談婚事，包括西北社文華印刷所。我和Kent交往騎腳踏車，南華戲院看電影，吃牛排，有三位插花老師有轎車，輪流開車帶我們到處玩，還有一位醫師已婚，有一女也常帶Kent及Flora四處走走，媽媽和我說反對的理由，有一位中風臥床的婆婆，妳不會照顧，而且媽媽打聽他家沒有自己的房子，都賣光了，連中山路長和文具行都是租的，爸爸希望妳嫁一位醫生，妳條件優秀，那麼多人排隊，五權路那塊地就能建綜合醫院，享不盡的榮華富貴，真的是這樣嗎？

來教室學草月流的人越來越多，除了有日本本部的教案之外，我希望有更多的資源，所以和中區社Parking的二伯母及杏春師妹，每星期上台北一次和李張玲月老師研習，李老

王榮武老師送的結婚禮品

圓滿

師後來在慈濟教插花，即靜思花道，法會的竹子大作，皆草月老師的手，有一年草月隔月刊登戶外造型，我們討論台灣也可以做，陽明山？墾丁？太遠了，中部的人提出谷關？Parking的二伯母說在谷關有別墅可以休息，吃飯 杏春師妹說在谷關有養殖鱒魚，可以檢一些枯木，或盆栽等，確實是理想的場所，就這樣決定了，前往谷關十文溪。

Flora在台中就只是草月流協會的會長，而文化中心的曹組長通知將有一個台中支部，將有草月流花展，我問他為何能很快辦花展，曹組長說因為大多數是台北人，是客人，台中支部長是林家花園的女主人林蔣純，在花展前幾天，在台中牛排館，幾位重量級座談會，希望中部的人認同來自台北組此台中支部，而沒有教室的老師利用林蔣純的產業台中牛排館空檔時間來教插花，日本派尾中千草來授旗，張子源市長夫人也來剪彩，當要照相時市長夫人也叫我一起合照，台中支部的人睜大眼睛，當大屯社說是林家花園的夫人，不認識林蔣純？只能說是林家花園的人太多，細姨啦，媽媽是婢女，又回來給舅舅做兒子，如此如此！

民國74年台中吹起一陣中國花藝風，來了一位黃永川教授，穿一襲長袍，或唐裝，到處演講中國花藝，並說己有插花流派教師証照，去學中國花藝只要再四年？我思考很久，回去打電話問劉總會長，她說早期都在推廣，都說是中國花藝，只要我不把中國花藝研習會拿掉登記，黃永川就不能叫中國花藝，美鈴，如果妳有空，就去唸唸看，有什麼內容？我還真又跑到台北教師會館去唸，有點被騙，其中有送花材的，送來就一起上課，黃教授的弟

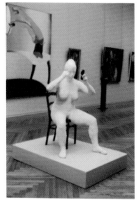

弟，有三位台中的很年輕，據說是華陶窯女主人陳女士的門下，送基金會一大卡車的花器將三位學生擠進來，連花材叫黃楊都不知道，很不合邏輯。可是最後我還是考到中華花藝師資證照。

陳玉秀因未拿到草月師範証，拜託彰化郭老師帶她到日本東京佐藤老師研習約2個月，當然証書沒拿到，回來後在光復路花店租下作工作室取名華陶集，是苑里華陶窯前身，賣朱銘作品，花藝教學，我和她曾共請日本人一齊上日文課，陳老師膽子很大，曾在文化中心和財神百貨作師生花展，和學生收取昂貴費用，而她兒子的乾爹即我中國花藝顧問王榮武老師當展場，在她的學生面批評插花作品一文不值即不能看，所以學生少了，生意也沒落了，有一天陳老師來文化中心找我，我剛下課，問她有事嗎？到福利社坐坐，她問我課很多？還好，和妳商量，把所有學生帶到我華陶集上課，妳在我那上班收入歸我，做什麼呢？保障妳的生活，一個月領壹萬，領終生，像日本草月老師一樣，別傻了，日本草月老師不會只領萬元，陳老師，我一個月賺多少錢？而且領終生，妳死了，我錢找誰領？我拒絕了，果不具然回去作華陶窯，作尼姑，往生了，王榮武老師投資的錢不了了。而且盧淑美老師早就警告我了，也警告陳履安會對中華花藝老師吸金，經過幾十年我最愛的是草月流，草月流空間大，可以由零到無限大，大到幾十樓的大空間，有時不用花，造型、前衛、空間。

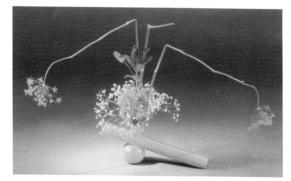

歐遊33天

施妙珠作品

1980 年歐遊 33 天 - 荷蘭世界第一屆花展

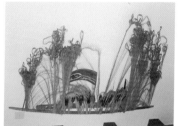

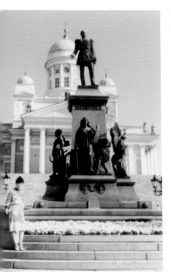

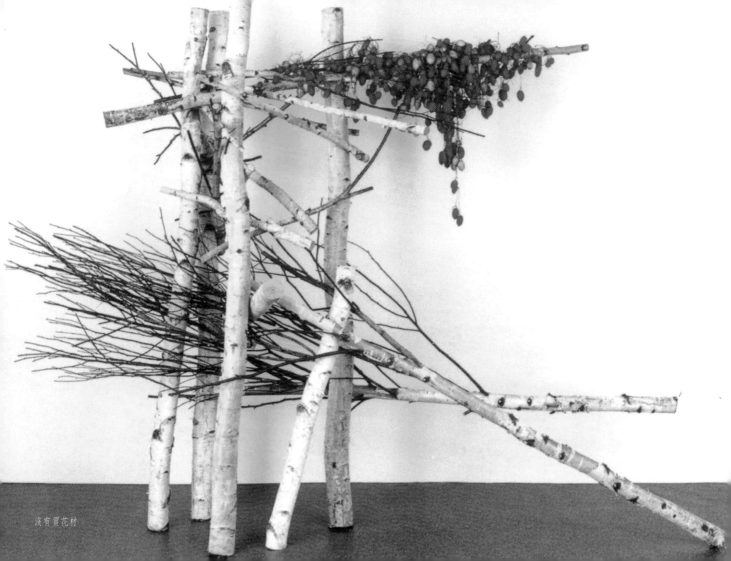

沒有買花材

草月流的戶外造型
—不買花材—

賴美鈴

插花是什麼？有多少人面對此問題，大多回答：「插花就是把花插在花盆中。」對！這個回答很正確，但是，對有六百年傳統的日本插花，對這自魏晉南北朝即孕育插花藝術的中國花藝，是無法以如此簡略的字句來涵蓋。插花有獨特的性格，不是只欣賞花的美，而插花要了解草木的風趣，同時也要把心寄託於草木之上，尋求草木的自然美之外，也感受草木的生命。

「花要像在原野之中」插花人藉一花一木，來象徵自然界的景觀，但是不要取自然的花自然裝飾，而是使花草脫離自然風采，融和插花人的情感和創造性，再度超自然。新潮式的現代插花除了採用植物作為素材，也使用非植物的異質，構成抽象式插花，所謂非植物異質，包括鐵、石頭、枯木、石膏……等等素材。由於創作慾強烈的作家，努力的想表現內心所塑造的形象，那麼選擇自己構思最接近恰當的素材，才能滿足內心的需求，這些合適的素材未必列於植物之中。

為了尋求更大空間，造無拘無束的自由空間藝術，草玲支部乃舉辦十文溪野外取材，戶外造形活動，參加人數八十餘人，儘量拾取枯木頭、枯藤，利用自然景觀的地形，造了下列五個作品：

圖一 使用枯木頭作基座，枯枝作直線的表現，刻意以一枝曲線破整個作品的規則性，同時以三個「色」的三角花器作面的裝飾。

圖二 枝枝枯藤造成不規則線條的立體造型，左側以蔓藤類宛如瀑布下落作綠面裝飾。中間搭配白色芒草有「色切」的作用，上面配以山棕的黃色花果，顯得很有量感。

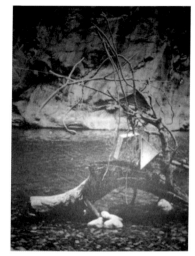

圖一

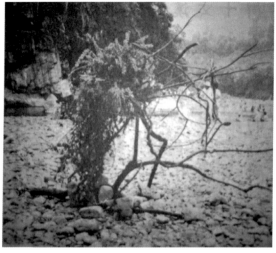

圖二

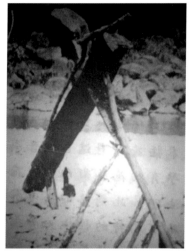

圖三

不買花材

圖三 燒黑的木頭、木炭、枯枝組成的三角空間造型，上頭的曲枝顯得稍有變化，帶有
　　　動感，艷紅的美人蕉恰和黑的木頭成強烈對比。
圖四 以二枝枯木也作三角空間造型，上面以枯藤不斷作反覆曲線，在焦點部位點綴變
　　　色葉、黃菊等，以達到統一感。
圖五 枯木頭組合在水裏效果更佳，上半部的動態美，和下半部的靜態美，完整的感覺
　　　恰到好處。

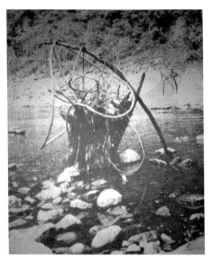

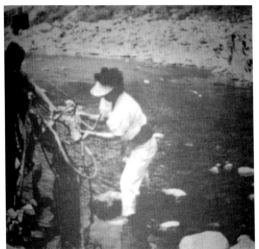

圖五

十文溪裏戶外造形別具趣味
利用野外現成的木頭、枯藤完成了作品，擴大
藝術創作的空間，意義非凡。

不買花材，用忠森木業的角材

林佳龍市長辦花博，FLORA兩個建議，
第一撿垃圾，如冰島的飛機場裝置藝術，
第二如台北花博，盛大有科技館，留後如台北
花博至今繼續營業。

家傳祖業忠森企業木頭展出

冰島機場

談插花欣賞

——為花藝鑑賞分析研習而寫——

賴美鈴

　　插花是一種以「有生命」的花和「無生命」的材質構成的藝術，想了解花性，妥善的運用，須試著以真摯的心去愛花，使花樂於表現其最美的特性，真實的活下去。由插花和自然心聲交語，由美之中找尋真理，來增進心情高雅的修養，所以插花可說是人心和花心的對語。而欣賞插花也就是要捕捉花的心。

　　使用雙手插花，能直接表達作者的個性和心態，由此從插花作品中的欣賞，可以端倪出作者的格調，亦即作者的一切都躍然於作品之中。每一個作品都存有其「內在」主題，無論是外在的美感，整個作品重心的平衡，色彩的搭配、比例是否恰當，材質的選擇，這些都是花的「心」即插花的內容，通常欣賞一盆花必須要能捕捉花的心，才算有賞心的意境。

　　當我們在賞花時，對花所抱著態度是能強烈的感受到花的表情，它的文學性及其自然煥發的美麗，使用花的自然美來感動人心此為「解花語」，亦即不只欣賞花的本身，還連帶欣賞了花的背景，正如秋天的林野，彷彿置身在秋景之中賞花。

　　「花解語」又是不同的組合，此時人為主體，花為副體，美是產生在花和人的直接關係中，利用花來解人語時，不須考慮花在大自然中如何生長，而是取其形狀、色彩和質感，加上作者本身的構想去發揮，強調人類的感情，在另一空間再創新風格，此為不同於自然調的反自然，此時我們將發現不是只有花朵才美，植物的美是充滿在每一部份。

　　在插花作品中，無論自然式、抽象式或自由式的作品價值，全由其「構成」的好壞來決定，可分為以下幾種形態：

　　甲、對稱——雖安定而穩重，但缺乏韻味。

　　乙、線、面、量感。

　　丙、調和——指整體合而為一。

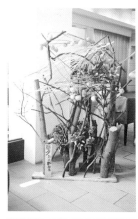

丁、對比──係利用性質不同，互相對立而更顯示相互的特性。

戊、動感──即韻律感。

插花的構成也因而為多元體的構成，很容易產生混亂，主題不明確，效果相對減低，故「單純美」的插花是必須講求的。

良好的插花作品須顧慮季節感，擺設環境，配合各地風俗，即合時而合宜的作品。

作者簡介：台中市文化活動中心老師
　　　　　台中市婦女會插花老師

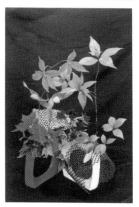

竹中麗湖老師

國際花友會

FLORA在任日本草月流副支部長即應前會長潘溫彩蘭要求,加入國際花友會也有上台示範表演耶誕節必備摸彩品,蔡陳秀菊會長提供52本四季筆記,52桌都放1本獎品,潘老師任會長我提供帶頭前進每本100元義賣後林金葵經手,歷任支部長林桂朱、潘溫彩蘭、呂純芝、杜夢玲、鍾瑞完、賴美鈴,大多國際花友會會長、理監事,而我還為國際花友會自日本本部邀請竹中麗湖樣來台為草玲,台中支部在台中正豪飯店會員講習,赴臺北喜來登大飯店花友會,示範表演在任台中支部長時岩名哲紀在西湖渡假村大作,也為花友會示範大會,如此花友會不知台中支部?今年飛雲會長國際花友會來台中一遊,兩台遊覽車的花友.FLORA贈送每人一本月曆有花藝作品,有台中支部長、中國花藝會長,現任蔡秀麗會長沒看到嗎?今年11月草月只有三大支部,台中支部因潘老師往生而被判死刑?但是花曆上的台中支部長大大的字沒看到嗎?不會問日本草月流本部台灣有幾個支部嗎?今年圓山飯店月例會原本很高興參加,一看小本子11月草月三大支部,竟然未徵詢:亦無邀請,錯在誰?我問媽咪草玲支部長李張玲月老師邀會後一起開會,當天草秀徐老師及草清三上清子未到,而我請林桂朱、吳雪娥一同坐FLORA以不影響已有的節目流程,我只要求10分鐘串場的舞蹈,並分送與會花友1本價值300元(書局全面上架2020月曆) 全部同意並希望台中支部全程參加盡權利和享義務合照為證並留念。

事後才說時間不夠只是托詞,國際花友會無當擔,圓山飯店開會的草秀、草清形如放屁,當時就要表態,李老師也不用拉我去開會,草月流台中支部承辦全省巡迴展,也不用請你們參與,好自為之!

國際花友會中華民國分會,左為陳會長秀菊女士,耶誕餐會贈送52本四季筆記

四季筆記

潘溫彩蘭、徐秀眞
潘老師任國際花友會長贈送帶頭前進一本100元作基金

帶頭前進

今年圓山飯店月例會四大支部開會通過，11月份表演，台中支部10分鐘舞蹈表演串場，分送2020月曆，一本300元與會嘉賓，今日蔡秀麗會長說沒有時間，結果11月11日月例會提早40分結束！

2019月曆頭銜是什麼？
台中支部長
今年飛雲會長二部遊覽車來台中一遊，我送每人一本月曆

竹中麗湖老師來台表演，在喜來登大飯店，竹中麗湖老師係FLORA飛日本本部邀請、策劃活動
在台中講習我贈送瓦特曼筆，竹中麗湖老師回台北，要求各單位全送法國筆，草月三大支部徐老師要求賣書要有盈餘，才要給我筆錢，我拿筆就要付現金

國際花友會耶誕節草月流台中支部大作

2019年11月國賓飯店草月展示花

國際花友會與曾會長飛雲女士及錢復夫人合影

竹中麗湖來正豪飯店，草玲支部、台中支部講習

造型・色彩・素描
——藝術創作三要素——

王榮武

再次為素描學：在藝術創作三要素之中，素描是惟一實際表現作品直接方法，無論繪畫藝術、雕刻藝術、插花藝術、設計藝術，乃至今天的尖端科技，「圖象學」——素描都在在備受重視，一件模式的設計，無一不是經過素描方法來完成的，因此素描乃創作工作的準備，一切造形藝術的基礎。

一、鉛筆素描。二、木炭素描。三、單色素描。

（1）素描：在廣義上——以單色或少數色藉線條明暗和色調來描寫物體的形態、結構等的繪畫方法。

在狹義上——指物體的造形、明暗和層次。

素描以寫生為主，初學繪畫必經的途徑——練習經驗和熟習的技巧，養成視力的準確性和手的果斷性，正確地抓住比例的技能及正確的對象的姿勢和形體的技巧。

——素描本身不是目的，而是獨立創作的一種準備工作——

（2）調子：就是「光度」，在素描上表達光暗，而包括了素描各種物象的色彩的區分。在單色的素描中，無法表現自然豐富的色彩，但必須要在澈底保持色彩的明暗在色調上的差別，換句話說：要能準確的固定從明到暗的調子的轉變，因此調子上任何錯誤都會造成脫離開來的明色塊和暗色塊，這些色塊將會破壞畫面的空間感。因此在適當的角度看一般物體就常看到三個面，由於光源的角度不同，受光就產生了強弱，在明暗上也有「淡」、「灰」、「深」的三個基本調子。

上面所說的三個面（物體的）也就所謂長、濶、高的三度空間，當物體本身質地具有光澤時，在淡面就產生了高光，當物體受到週圍環境的影響，在深面就產生了反光，因此在長、濶、高的三大面中產生了高光、淡、灰、深和反光的五個調子，速寫性的素描，只須最基本的三大調子就行了。但在精密的素描時，五個基本調子要同時具備才可。

高光——物體受光部份（反光物最弱強，反是較弱）

淡調——物體正對光源部份，明度次於高光部。

灰調——物體側對光源部份，中間色部份，在圓面上淡面與深面的銜接部份。

深調——物體的遮光部份，是物體的最深部份。

反光——在物體的遮光部份，因受其他光面的反射，由間接光所產生的明度，但此明度不能超過高光部的明度。如適當的加強反光部份，常常會具有更多的立體感。

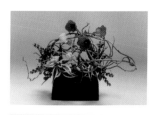

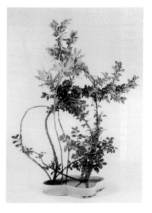

(3) 層次：有光澤的立方體和圓球體都具有五個基本調子，而且有著不同的層次，立方體的層次較少，而圓球體的層次很多，在調子的事實上就會有層次的，而且各個調子中具有很多層次的變化，因此不能誤信調子就是層次的本身，或是一個調子就是一個層次，這是不正確的，調子用眼可直接了解，而層次卻須用理解力，因爲層次本身是極爲精密的，換句話說：層次是要靠對形的認識和感受才能掌握。

(4) 素描與光：「成功地利用光線和陰影，藝術家就能獲得物體的造形的深度和凸起」。德國畫家。

　　一切物體的立體感——光線、投影。

　　一切物體造形變化、正確——光線、投影。

　　自然光線——太陽光，不易把握。

　　人造光——燈光，容易把握，自由運用，物體明暗顯著。

　　光線——以物體的前方左上角來，才能看到物體的三面，五調的變化，立體感也最顯著。

(5) 素描與影：陰影和線條——表現暗與明，也就是表現物像體積

　　陰——物體本身受光部份。

　　影——物體的投影，光的遮影。

　　1.陰和光線的關係——光線強——物體明暗清楚。

　　　光線弱——物體明暗界線較模糊。

　　2.投影與光線角度關係——陽光來自低度，物體投影較長。

　　　陽光來自高處，物體投影較短。

　　3. 投影的明暗層次——物體相連部分，不論投影強弱，一般較深，影的邊界線也較清楚，離物體遠者投影淡，影的邊緣也較模糊。

　　　同時投射下來陰影也比自身陰影暗些因自身受到反光之故，而投下來的陰影則較少地受到反光的影響。（照射的影響）

　　4. 投影與物體——物體形狀不同，投影的形狀也不同，同一光線，在不同形狀的上物體上能形成不同的投影，在繪畫上尤注意，不能粗枝大葉，草草了事，既顯示不出物體的實在形狀，而且也破壞了投影所在物的形狀。

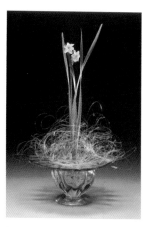

（6）素描與透視——一般原則：

1.等大之物，距離愈遠愈小。

2.等長之物，距離愈遠愈短。

3.視平線以上的物體，距離愈近愈低。

4. 視平線以下的物體，距離愈遠愈高。

　　——訓練觀察力和表現技巧——

（7）素描一般通病：

1.不研究理論。 2.不掌握原理。 3.畫面光線散亂不清、灰暗。 4.光線來源不明確。 5.明與暗界線處理不明確。 6.缺乏中間色，黑白截然分開；受光面沒層次，背光而過深而無內容。7.明暗銜接處交接不清而少層次。少轉折，無法表現圖面的立體感。 8.不顧整體：只顧局部而忽略整體，以致造成部分色調太濃或太亮而缺完整性。 9.輪廓線太深：只知用線表現立體感，不知用不同的明度來表現立體感，輪廓太深，反乏物體邊沿線的面不能圓渾過去。

繪畫的基本知識——

1.如何拿畫板。　2.坐的姿勢。　3.坐的位置。

1.一般作畫，往往把畫紙放在桌面上平平地擺著，這姿勢是不正確的。

2. 要把畫面佈置得和我們主視線（眾眼睛看到之間散短的距離）和垂直（成直角）才正確而不歪斜的看到素描。

3.利用畫架：

　　立的姿勢：畫架與石膏像相距約三步——五步爲佳，最遠不能超過教室的深度，身體與石膏像約偏右或偏左，以便觀測。

　　　　　　　手伸直才能測出物體的正確性，進行精細部份時手則可自由運用

　　畫板：傾斜度以四十五度爲佳。

◎使用工具：

1.木炭——（或鉛筆）。　2.麵包——（或粗橡膠皮）。　3.垂直線。 4.比例柱。　5.布。

◎素描起稿方法：

1. 求四至——上、下、左、右——空白或擁塞——長、短、寬、窄
 先測全長（原始標準）（寬度同法）——紀錄在左上方（長度、寬度）。
 測取倍數——（上為若干倍，寬也是若干倍）。

2. 取特點——閉眼去找最特出之點，如鼻尖為準，則記于紙上，以比例柱為依歸，而決定基礎線。

3. 畫大直線——小直線，有直線才能測出斜度。

4. 測斜度——利用垂直線或比例柱。

◎校正稿子：

1. 水手垂直校正法——以比例柱為水平，以對象的任何一點為標準詳細觀察，再將比例柱垂直以對象任何向一點為準看上下經過柱部位

2.斜度校正法——以對象任何二點為準，以比例柱把它還以直線，再測斜交是否相同。

3.數倍校正法——以比例柱水平地量得對象的全長全寬。

　　綜合以上理論及思想，凡是從事於藝術創作者在應用及創作方面都是一條簡明的路徑。插花藝術多少年已得到肯定，只是如何來把中華文化精神帶入到現代插花藝術之中而重振我們固有的花道最高聲譽，此次賴美鈴小姐在台中市文化中心舉行插花教學成果展。具有深遠的意義，特此撰稿，共襄盛舉。

參考書
劉訓澤：色彩調配法　天同出版社
王秀雄：商業設計的編排與構成　天同出版社

陽明山紫陽花季

造形藝術之相關性
兼論「中國六法花式」的可行性

王榮武

民國五十八年台灣地區一次隆重而盛大的插花展在台中市議會舉行，由民聲日報社主辦。在展覽期間，由於此項活動是新興事業，又得到中日名流的蒞會作現場示範講解，使得當時的插花展覽會活動有聲有色，多采多姿。筆者應民聲日報社之約，曾以專欄論述插花與繪畫之相互關係，闡揚插花藝術對過去、現在及將來發展之可能性作概要而淺近的評論。事隔十餘年漫長的歲月，而今插花藝術在個人及團體作研究性的或作欣賞性的活動有如雨後春筍，主要的因素不外乎以下兩種：一為國民生活水準提高，二為欣賞者能力逐漸大眾化——生活化。筆者以為處於現代化家居生活乃至團體的辦公廳舍之中案頭上經常性出現鮮花陳設，不但美化環境而對於生活的情趣及生活品質上的提昇，工作效率的增進，在實質及形態上，將會產生許多良好的效果，與陳列繪畫作品有異曲同工之效。

插花藝術淵源於我國在歷史記載上斑斑可考，無庸贅言，但是，發展到世界性，即所謂「日本式」、「西洋式」，時至今日，我們「中國式」的插花理論已被「肯定」了「基本形式」，但很難在學術性的插花文獻上作整體或分門別類作有系統敘述，因此，仍使我國愛好花藝的熱心人士，大多仍本著「日式」及「西式」傳統原理來處理插花藝術，實屬遺憾之至。筆者認為國人應集中各方面的智慧，期能創造出幾型代表性「中國花式」，經過認定而積極推廣，假以時日，就當前我國研究的風氣之盛，在世界性地位佔上一席是指日可待的。筆者並非專攻插花藝術，對當前各流派的表現與思想知道不多，不輕易妄加批判，僅以繪畫工作者的看法，作為一個「門外漢」身份在插花藝術上提供一點淺見就教先進。先論及造形藝術的發展：

造形的觀念：大至宇宙的整體，小至個人的身軀，乃生活中的一點一滴，都屬於造形中重要的單位。在「思想及形式上」有所謂抽象的，具象的，主觀的，客觀的，「有形」的，「無形」的，感覺的，實在的，本體的，現象的。在「基本構成」上：有所謂「點」「線」「面」

賴秀柱作品

的主要因素。而「時間」與「空間」的分別，在構成之中更爲不可忽視。至於所謂「傳統性的素描」（Drawing）技法，其中涵藝了整個作品的生命──光線、透視、素材及色彩。而『色彩』之中的「H」「C」「V」三屬性──色相、彩度、明度。而色彩中的對比與調節、感情的象徵、冷、熱、性與中性等的分別處理，在藝術作品創作上──尤其在插花藝術過程之中，顯然佔了極爲重要的地位之一。

一般論者對造形藝術的本身，所持態度和對意識及形態的發展，大多以西洋美學（Esthetics）論點爲中心，也就是本講稿以上述部份發展過程的概要。很少涉及到中國繪畫藝術理論及各朝代作品風格與作家的思想背景。雖然「南宗」與「北宗」在唐末時代壁壘分明，後來時代不斷的變遷，「南北二宗」合流，中國繪畫又出現了一個新的局面，到了所謂「詩中有畫、畫中有詩」──甚至「文中有畫」「音中有畫」──音感作畫的現代潮流的巨浪衝激之下，我國的繪畫藝術──詩、書、畫、印「四絕」又增加了好幾「絕」──「文學」、「音樂」，亦增進了中國繪畫藝術在世界上崇高的地位。筆者在此特別把我國南齊時代的一位著名的繪畫理論家謝赫的「六法論」寫出來，年代雖久，而其思想作法與當前藝術創作新方法有過之而無不及。謝赫說：畫有六法：一曰氣韻生動，二曰骨法用筆，三曰應物象形，四曰隨類賦形，五曰經營位置，六曰傳移摹寫。就這六法之中分析研究，在各種藝術的造形理論基礎，在謝氏的學說中都可以找得到──所謂具象的、有形的、客觀的如「骨法用筆」「經營位置」「應物象形」。捕象的、無形的、主觀的如「氣韻生動」「隨類賦彩」。以插花藝術創作過程而論：六法中的骨法用筆，應物象形，好比各種的花材姿態的選擇和裝飾及角度處理的應用，隨類賦彩也如各種花與花器色度的配合等，六法雖簡，其意至深，只要專心探討，靈活運用，都可以創出我們中國的傳統方式，那就是「謝赫六形法」──「中國花式六法」。有了學術性的理論根據，再經有關專門性的學者

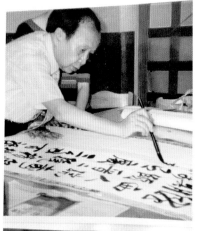

加上專家從事插花藝術工作者的學習、研究、改進而發揚光大，在國內發展，再輸出國外，在國民外交工作上，以「中國六法花式」插花藝術，都可以展開民間的各種友誼及相互了解，不但維護我們已被遺忘的中華文化，更可藉此延續我們文明大國的寶貴聲譽。

其次談到我國歷代花卉藝術——宋、元、明、清、中華民國的花鳥畫家代表性的作品簡介於後。幻燈圖片欣賞（一）宋，李嵩的「花籃圖」，縱一九·二公分，橫二六·一公分，以「界畫」筆法進行，造形結構、色彩調節、工細程度，以現代西式照相機「彩色照片」並無二致，但高雅程度，機械的彩色就跟不上此幅繪畫可稱得上我國古代「插花藝術」的代表上品。（二）元代高克恭的「竹石圖」，縱一二二公分，橫四二·三公分，竹子僅有兩枝，但前後空間濃淡清楚，再以石頭作「花器」，自然生動，可稱僅見。（三）明朝戴進作品「葵石峽蝶圖」，縱一一五公分，橫三九·六公分，是「浙派」始祖，超宋元畫派之外，得「寫真」要訣，簡明有趣。（四）明朝陳洪綬的「菊花圖」，以對角形的構圖，大花大葉配以石綠色古銅花器，款識印章亦清爽可人；而「茶花圖」花器則以雕花式花器，僅以茶花二朵，用三角形方式進行，均為小品中佳構。清代八大山人的「荷花水鳥圖」，氣勢雄偉，筆意恣縱，其中尤以乾筆荷枝，更臻神品，為清代少見的花卉精構。現代作家居廉的「花果」，倪田的「歲朝清供」，畫面物品雖然較多但不失有「多樣統一」之感。而謝稚柳的「花鳥」清新處理，更可為插花藝術的重要參考之一。

在藝術分類上有所謂「視覺」藝術、「聽覺」藝術、「觸覺」藝術、「空間」藝術、「時間」藝術、「綜合」藝術。而「插花藝術」由於存在時空兩者之間，花材採

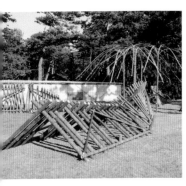

取新生的自然生態植物，保存時間有限；而所使用的花器則不受時間限制，若以季節而論，花器色度隨著時間而變化，在廣義上，插花可謂「時空藝術」；在狹義上又可謂「空間藝術」。至於論及「抽象」問題，藝術本身就是抽象代表，如文字、語言、繪畫等都是必須經過藝術家假以個性處理以後才成為不同藝術品，它不是照相機中機械產物。如插花的「滿天星」、「天堂鳥」……中間的「星」和「鳥」根本就是抽象性的典型，其他可以照此類推。

一盆花處理了以後，最後工作就是「標題」了，標題之對花藝，正如繪畫中（中國畫）的題字落款用印一樣的重要，一件沒有生命的東西，藝術家要賦予它的生命，用成語或自行擬句或套以詩詞短句，這些都要看作者平時文學的修養程度如何而定，否則作品本身所用的標題不對，張冠李戴，如題竹用「君子之風」，用到梅花畫面上去，更是天淵之別了。總之，藝術在形式上分門別類而相關性的都必經過有系統的了解，然後才構成此項藝術的存在價值和永恒性，插花藝術也是一樣的！

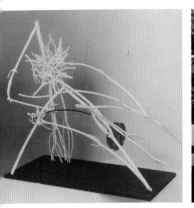

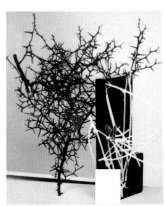

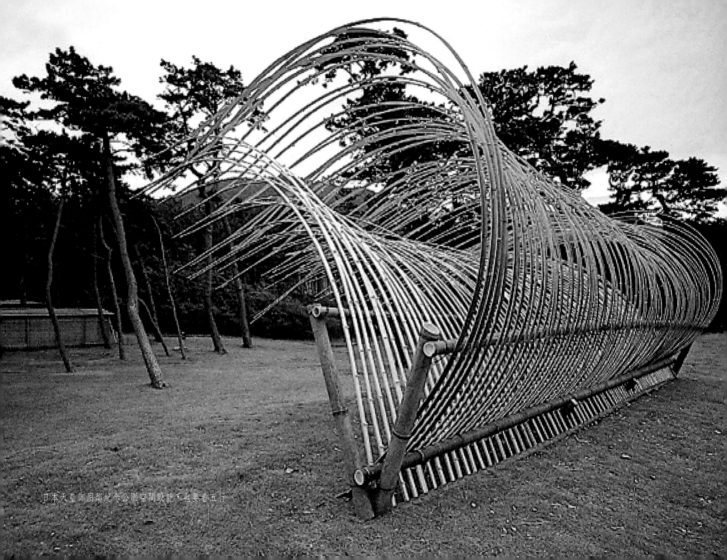

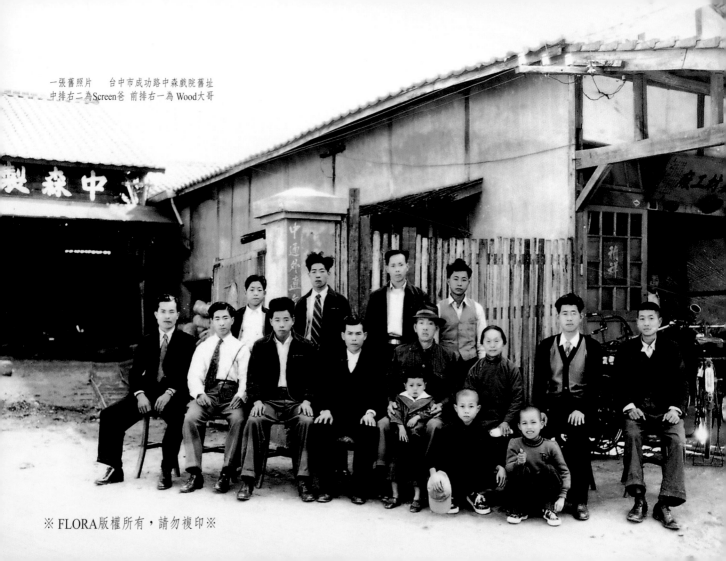

一張舊照片　台中市成功路中森戲院舊址
中排右二為 Screen 爸　前排右一為 Wood 大哥

中森戲院前身——中森製材廠

　　二哥找尋資料，在爸爸的抽屜裡翻出一張發黃的底片，媽媽說到底是什麼？照了半天，是一張家族的合照？倒是看出〝中森〞兩個字。Flora 去洗了出來謎底揭曉了，的確是50年前的家族照片，中間戴著帽子是阿公手抱著三叔的大公子、旁邊坐著Screen爸親生的娘、然後是爸及三叔、阿公旁坐著大伯父、依序是爸過繼二房小叔及木材工人、前排蹲著WOOD大哥還拿著一支小水槍、旁邊是大伯的長公子（多年已往生）。

　　這是一家木材工廠，地上有著軌道，可以見到拖著木材的小車子，門後是一堆木材，右後有一堆腳踏車，門上掛著一塊匾〝中森製材工廠〞～這一間應該是辦公室，但是，在建立中森戲院時，為了需要防火巷，而慘遭被拆除成一條通道。

　　百思不解二哥不在相片內，應該是出生了，媽媽也不在裡面，難道舊社會的封建是女人會這麼沒有地位？阿公阿嬤在我的腦海裡不太有印象，只聽說是富家子弟，從溝仔墘走到南屯都不用踏到別人的田地，這樣富有的家庭竟然會將父親過繼給沒有子嗣的親戚，但是Flora總是搞不清楚幾個叔叔的顏面，包括前福興里賴宗義里長，今年落選，其妻社區發展協會理事長，其子養狗，說里長只要小學畢業，分有祖產，叫我去付東海花園公墓管理費，迷信合興宮和西川里里長葉家宏狼狽為奸，中森戲院被三兄弟賣掉，內部所有物品被蘇總監拿去，並借花藝人生一本在創意園區展出被copy，只展出放映機，拿文化局三十萬元，FLORA一氣拖回。

謝雷登台

FLORA自小在中森戲院長大

左二為中區再生基地蘇總監，和西北社
Stage總監夫人

日月潭Flora裝扮山地小孩
右爲Screen爸媽
左爲Jongsen二哥Wood大哥

FLORA當花童，朝金傢俱行老闆娶媳婦

62

只依稀記得阿嬤很喜歡弟弟，偶而來家裡小住幾晚，整天抱著、背著，弟弟把阿嬤當馬騎，說長大後要打金子像輪胎一般大給阿嬤戴，阿嬤笑裂了嘴。木材工廠很大，有兩條軌道運木材至鋸台，我們在工人空暇時，幾個小孩輪流推車坐著玩，在原子街還未建樓房時也堆滿木材，右邊種了葡萄，結實纍纍，幾個小孩偷著摘，也偷剝木材的皮回去升火，Flora是出名的〝恰〞，拿著掃把趕小孩是常事。

　　81水災那一年，原子街反而變成原子溪，水積了很深，父親連夜用繩子用鐵絲來固定木頭，在門外看著一位老伯蹲在木頭旁，Screen爸說：阿伯雨下那麼大怎麼不回去休息？阿伯回說：我在撿拾鐵釘。二天後雨水退了，爸爸發現少了兩根木頭，四處一查，就在成功路對面的巷子內，阿伯說是他撿的，爸爸拿出木材的編號、烙印在木材上一對就推回來了。

　　木材工廠的地很廣，夏天大家舖在地上坐著乘涼，大哥很會說故事、騙小孩，媽媽也很會做點心、一面吃、一面聊，媽媽喜歡看日本的婦女雜誌，嚐試做內中介紹的菜。Flora最喜歡味噌魚，是選擇油份多的油魚浸日本味噌、酒、糖、再用炭火慢慢烤，烤得香味四溢。還有一道肉末夾餅干、裏麵粉炸了吃，鹹中帶有甜，味道很特別，日子就是那麼容易過，每一年媽祖生總是請很多桌，老爸很好客又當木材工會理事長，好像敬酒不會推辭，總是喝的爛醉如泥，媽媽總要煎草藥來退酒。

　　有一年中秋節，對面的麗子姊姊提議至省議會賞月，兩家準備大三元便當，媽媽還做壽司，浩浩蕩蕩到省議會，地上舖著布坐著閒談情看著月亮也特別大。麗子姊姊家常請客，總是有很多可口的點心，如沁園春的包子，還有一種糕，姊姊說要剝開一層一層品嚐，有點甜又有點不甜，中間好像還夾了一層肥肉？Flora現在回想起來應該是千層糕，其實正確的吃法是一整口好幾層咬下去，Flora唸附小五年級時向麗子姊姊借了紅樓夢，看到劉姥姥遊大觀園，其中吃了一道茄子，經過十幾道手續醃了、炸了、煨了，也吵著煮飯的毆巴桑嚐試依樣畫葫蘆。麗子姊姊今年五月有回台，聽到Wood大哥已往生，很感傷。

賴美鈴　Flora

60 年代台中市的回憶

火車站前一景

成功路街景

媽媽與小孩

多令就濟

河上浣衣

交會

廟會遶境

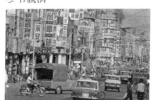

車水馬龍

光復節學生遊行

慶典遊行

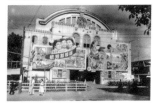

台中戲院

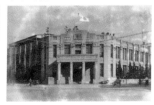

行啓紀念館

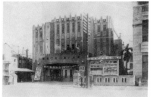

娛樂館（成功戲院）

南國風情的台中驛前

台灣的父親節8月8日諧音爸爸，而西洋的父親節在6月的第三個星期日起源於南北戰爭結束後，威廉、傑克森、史懷特於回家不久後喪失愛妻，長達21年之久以嚴父兼慈母的角色將6名子女撫養成人，他的女兒瓊‧布魯斯在教會聽到制定母親節的意義深受感動，進而推動敬父的活動，經過伯肯市、華盛頓州獲得社會廣大的迴響，終於1972年由尼克森決定爲國定紀念日。

石斛蘭爲中國的父親節花，除了聖大卓絕的浩然之氣，其色彩也優雅，也有些花藝家提議以太陽花爲父親節的代表，Flora倒是認爲目前的父親有不同的個性，扮演不同的角色，可以選擇不同的花色，諸如天堂鳥、狐狸百合、火鶴、雞冠等，花色選用黃及橘色系，一方面有「陽光」和「溫暖」的聯想。

Flora的父親賴子彬西北扶輪社Screen，白手起家，由一位木材工人勤勞節儉於民國40年手創中森製材廠，走路至天冷，騎著腳踏車至埔里買木材，平日樂善好施，遇有窮人無棺木下葬，將不良木材釘成棺木施捨，在Flora的記憶中，父親飲食習慣數十年幾乎不變，夏日麻薏或應茱水，冬日有個熱湯、爛肉或白切肉、蒸魚、青茱，Flora在台北唸書，每次父親來訪，一定吃碗粿，三年不變，從不愛看電影的父親建了三家電影院，不打高爾夫球的父親，會投資裕大國際育樂公司，擔任數屆的長安里、六合里里長，北區調解委員，促成多對的佳偶，全省的模範父親，至今仍是慈善會的會長，敬愛的父親，Flora愛您。

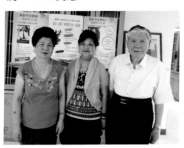
林柏榕市長伉儷

我最親愛的父親誕生於溝仔墘，其父親賴炳是旺族，大概從向上路約Kelly處一直走經大墩路一大片到南屯都不用走到別人的田地，父親唸南屯國小，幼時3歲會煮飯，5歲會插秧，這些事我和Wood大哥小孩說~意思要珍惜你們現在所擁有的，結果說大姑姑在說漫畫，難道阿公的食，衣，住，行，育，樂的產業會自動是從天下自動掉下來的禮物？父親還會批發水果回來販賣，難怪過年過節我們家的水果多汁又甜，平常媽媽就會把吃完的水果盒留下來準備送禮用。

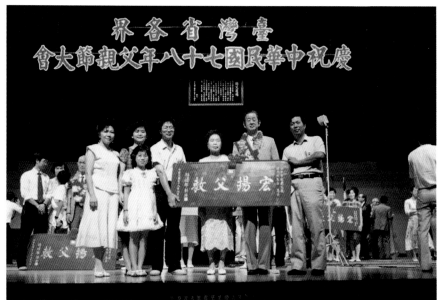

民國78年父親榮獲全省模範父親

Screen爸媽金婚（林柏榕市長主辦）

檜木製品、佛像

父親10多歲，去當木材工人，非常勤快，剖木頭，磨齒輪，砍柴，每一種都努力去做，老闆都誇，20歲就有媒人上門，對像是19歲的媽媽住在中華路的做醬油的女兒，理由怕沒有米吃，所以要嫁給有田有米吃就好，聽說爸媽兩人未見面，女方要求坐轎車，結果男方答應了，只坐一段，入四合院，還是要坐四人抬，父親很高興有了美嬌娘，生下Wood大哥，可是大哥常生病，爸白天的薪水給養母，晚上的薪水給媽媽，養母賭博輸了回來，再聽大哥哭，煩死了就破口大罵，媽就沒好日子過，等到二哥一出世，養母就十個碗，十個大碗公，二斗米叫爸媽搬出家。

爸媽帶著兩個兒子來到成功路過五權路的西屯路上租一矮屋安置下來，颱風來會漏水，爸爸仍然作木材工廠工人，也作天梯木器的工人，媽媽和我說她也曾在天梯(曾是自由路，中山路〉傢俱幫忙，可是兩人不同時，所以沒碰面，爸爸還搜購日本人將離開台灣，帶不走的日用品，傢俱，讓媽媽背著二哥，大哥假裝幫忙，擺地攤出售獲利，爸爸甚至釘棺材出售，大哥就睡在棺材裏，難怪他會見財，爸爸很有慈悲心，窮得買不起棺木時，哭訴在爸媽前，爸爸就施捨了，他的行為影響到子女，花蓮妹婿3490地區總監Yang常施捨門諾教會棺木，Flora笑說我們

麗玉姊姊，旅居多倫多

兩對恩愛夫妻

是佛教徒，妹妹說有了，河南寺由地上到最頂觀世音的階梯是我們捐的，還有月光寺，Flora說賣書花藝人生捐瑪利亞愛心學園，我打電話給市長夫人婉如想在市政府辦慈善古董珠寶義賣花展捐給瑪利亞愛心學園，祕書說不可以，比市長夫人大，胡市長將下任前，我和他提起，他教我趕快到市府寫企劃案，看起來胡市長比較有愛心。我們早期辦慈善花展，連方瑀、錢復夫人等參與，FOLRA也和林柏榕市長夫人服裝走秀，捐助女青年會，大屯社Heart夫人可作證。

68

爸爸忙，生下二哥之後有大女兒，可惜二歲多就死了，再二年又懷了Flora，剛買了成功路490號中森製材廠，媽媽產下了我，爸爸說是Flora帶來了財。爸爸要往山上，埔里各地去買木材，幸好有親生的叔叔幫忙，Flora會陪著媽媽洗衣，也不知是為賺錢，玩水，還是洗弟弟的尿褲，記得5歲，家裡媽祖生，節日，媽媽要辦桌，我就要背著弟弟好幾小時，媽媽賞一隻雞腿，還很開心搖啊搖啊！弟弟不要哭，想到如此疼弟弟，長大如此待我，可是竟也早亡，時也，運也。

　　在製材廠的對面住著玲玉姐姐，是大哥的青梅竹馬，是味全董事的女兒，我總要坐著她家口的垃圾桶蓋上(很乾淨)她餵我吃飯，或著幫我綁兩條辮子，然後騎著腳踏車，我左右搖，一邊唱著兒歌，一邊左右搖著辮子，搖去看倩女幽魂，Flora也常有沁園春的點心，像玫瑰包，千層糕，比現在好吃幾倍，玲玉姐未成我的嫂子，是因為媽媽拿八字拜公媽時，不知那兒的貓叼走了魚，後來遠嫁多倫多，我去找幾次，姐夫待我好的不得了，我也說玲玉姐是我嫂子，絕對會比我現在命好幾十倍，，不說我開大腿骨二次，大哥大嫂，弟媳，人都沒來看，連通電話都沒有，父母親在時連煮頓飯沒，Flora是扶輪人，不敢說謊，只會對扶輪社友好，親情都不顧。

　　在爸爸努力了幾年，又買了原子街76，78，80的地，堆積了許多木材，80號種了葡萄，也有搭竹架，產葡萄時，好大一串串，會有人偷摘 Flora小小年紀，要預防偷摘葡萄，製材廠要防偷皮，有的皮可以製成香，爸爸很快裝鐵滑輪來吊木頭，也用自動鋸刀來鋸木頭，速度很快，節省時間，中秋節時，爸爸到山上看月亮，果然月亮又大又圓，又坐了划輪自山上划到山下，速度好快，有一年到日月潭看山地公主，爸媽也要Flora扮山地公主。

　　有時中秋節，媽媽會買大三元便當，全家都到省議會，賞月吃便當，有一天爸爸說要把原子街的地建大樓，這時廖榮祺醫師想買這塊地建綜合醫院，爸不肯，直到打下地基，已經有二塊磚的高度，廖醫師還苦苦哀求，爸還是不肯，從此兩家不說話，直到廖醫師想入九信理事主席，來拜訪爸爸，爸在建原子街，聖母聖心院院長經過，拜託能否是兩間連在一起為女生宿舍，她們要租，有錢收爸當然好，賺錢是他唯一興趣，不看電影開電影院，不坐公車開仁友，不打高爾夫球投資國際育樂。結果原子街第一棟樓房建好(即花藝世界)爸爸欠了幾萬元，就想不租了，要賣掉一間

大屯社中秋晚會

房子，爸和我說(那時小學5年級)只賣一間，可還錢還能買美村路現今SOGO一大片，那現在不就發了，可是媽不肯，是起家的地捨不得賣，最後起幾個會就得了，而Flora小學能唸附小要感謝蔡維平老師一明惠的爸爸，因為大哥，二哥沒考上，媽媽在考前帶我去舅舅家讓蔡維平老師測驗，所以當Flora考上附小，爸媽都很高興，馬上帶去買件綠色繡花小洋裝。

上附小五，六年級時，Flora的班導師劉金錫老師，有一晚舅舅陪同來找媽媽，希望能在原子街三樓和學生補習，因為原先在張啓仲市長家補習，老師覺得官場氣很重，不自在，張市長的女兒和我很好，郁美到日本留學，也習草月流，回台和我連絡，邀她入國際花友會，穿三宅一生，拿名牌包包，戴鑽石，在凱悅飯店，認識官夫人，快樂無比，郁美來我家，Kent泡玄米茶，茶葉枝站立，表示幸運，連二次，就嫁人了。

劉老師在原子街三樓幫附小同學補習，當然在其他處兼差，有時下了課，在中森製材廠辦公室有人玩碟仙，大哥也很會玩，就忘了去別處上課。到了六年級畢業，要聯考，我考取了市三中，大哥載我去報到，劉老師拿我考取曉明女中正取單子，給媽媽，說曉明女中的考試卷是拿衛道中學的，程度很高，要唸曉明才對，因為媽媽填報考單沒寫地址，附小門口守衛就填附小的地址，所以錄取單就寄回附小，媽媽問爸爸的意思，可能唸曉明費用比較高，爸爸說沒關係，只要能受到好的教育都無所謂，媽媽問原子街76號聖母聖心會的修女說～曉

明女中報到的日子都過了，修女一看是正取生，好高興，到惠華醫院找張校長口試，馬上過，Flora早上是坐三輪車到健行路聖母院上課，當時大雅路校區還在建，吃飯先禱告，阿門，有事上教堂，辦告解，想想唸聖經，回家吃飯也做，像小修女，媽媽警告我們家是佛教，不准受洗，可是Flora考聖經第一名，聖牌也有不少。

沒幾年，爸爸在五權路買了一大塊地，假日爸媽帶兒女去看，Flora好興奮，爸！好多好多蕃薯唷！去採吧！回家可以烤蕃薯，炸薯片，早上吃蕃薯，爸爸說分一些給修女，分一些給鄰居，爸爸整好地，又多一家製材工廠，租給溝仔墘細姨嬸的兒子作木材工廠，等到二哥高商畢業就接手了，二哥是很孝順父母，只是受的教育不高，媽媽總是笑他憨囝，二哥也常說Flora是天下第一孝順，只是盡兒女的本份，不管花多少錢，媽媽曾經不能走，不能屈，不能蹲下廁所，南，北醫無效，拿到日本的祕方，在多天，母女穿著雪衣，相擁飛到日本就醫，醫生說最好一個月來日本一次，我都想買房子，爸爸說Flora可以開旅行社了。爸媽在有一天到五洲戲院看楊麗花登片，往票口一看，鈔票用布袋裝，回來跟我說他想開電影院，都收現金，Flora說好啊！每晚吃完飯，媽媽就走路去收木材貨款，收來都是支票開三個月，開電影院我就看電影不用錢，太棒了！說做就動手做，木材全移到五權路，爸爸自己動工，最好的檜木，有一位東海戲院的放映師已離職來幫忙澆水在水泥地上，Flora放學回來撿鐵釘，撿水泥袋集起來販賣給媽媽，二哥每天拿貳佰元給媽媽作買菜錢，大家都辛苦終於中森戲院開幕了，中森戲院營業幾年賺了很多錢，賴青海議員邀父親入股仁友公司，董事卻建廠房、買車子當經理，好奇怪。首演外國片，日片華子，以及國語片，來決定以什麼院線才什麼方向經營，而不久西北扶輪社將成立，例會地點在西北大飯店，父親被頻頻招手，考慮了很久才加入，扶輪社名Screen，但以爸爸為小學畢業，沒有照次序任社

長，父親最氣我笑他沒有任社長，我想我從來沒笑他，也許只是問他何時任社長？我那敢笑他，等西北社一些人投資大坑國際育樂公司，爸爸也投下鉅資，全家大小都有球牌，西北社請爸爸任社長，他不願意，除了當長安里里長(花藝世界辦公處)慈善會會長，還有更多的事業去發展，賺錢的事業更要，不過爸爸和媽媽都是保羅哈里之友，捐美金壹仟元整，相對影響到Flora加入中央扶輪社第一年就捐保羅哈里斯之友在李總監那一年。

爸爸以外行經營電影院，排片是請台北的排片商，排一些片價位不便宜，以為是頭輪片，結果放映時是二輪，因為合約未註首輪，有時女子摔角片想說很特殊，以鉅資簽下頭輪片，結果放映前半個月中東，日新也貼了海報，經抗議無效，大哥向法院提告並想影片下來台中來個假扣押，結果准演證除了女子摔角上頭加1978，所以無效，有一年爸爸花了60萬元簽下日語片東京假期，付清錢，新聞局長下令禁演日語，拜託片商退一部份錢也不肯，就這樣血本無虧，爸爸很辛苦，早晨到台北排片，Flora在台北唸書，二哥曾和爸爸說為什麼女孩子能到台北唸大學，爸爸對二哥說如果你也能，不論男女爸爸都會栽培，當然後來Flora赴日研習草月流，到美國拿芝加哥美國花藝學院，和遊世界，爸爸並沒有出一元錢，爸爸很辛苦把新片的海報拿回家，頂多吃個飯，就坐火車到高雄買木材。

那一年我還在台北，爸爸為投資仁友到台北買日本製的車來住我兒，Flora建議公車也要有音樂，爸爸說是賴清海邀他組公司，所以又找了叔叔和舅舅一些人合組，也買地，爸爸當經理也要建廠房，宿舍，經理要上班，回到家，還有車掌打到家~經理~人家沒有熱水洗澡，媽媽很生氣，怎麼錢投資那麼多，老闆變員工？所以就不讓爸爸去上班，回到家來，就買了遊覽車，組了豪賓通運公司。爸爸再建正豪飯店及正豪加油站，但年事已大，老年除有看護，菲庸，但往返中山就醫，復建接送都是Kent幫忙，照顧，Flora十分感謝，謝謝Kent的耐心及孝順，或許Kent也回報我照顧中風在床的婆婆以及在婆婆往生，公公就一直住在我家裏而未三兄弟輪住，而父親往生，KENT和母親、FLORA三人行吃美食，到處遊玩，九華山、中台禪寺禮佛，母親過一個快樂的晚年，謝謝KENT！

賴美鈴 Flora

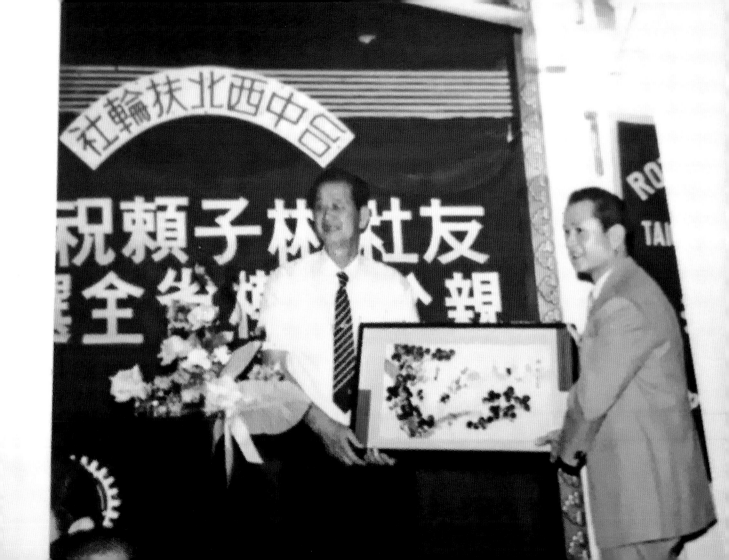

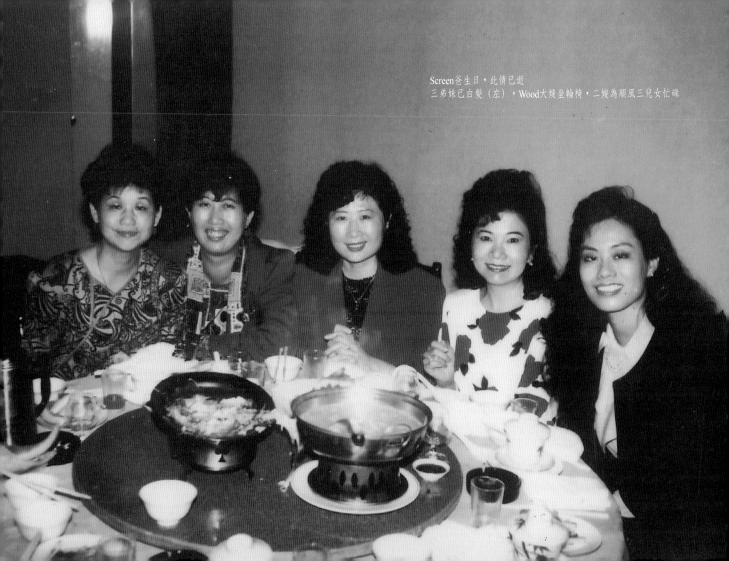

Screen爸生日，此情已逝
三弟妹已白髮（左），Wood大嫂坐輪椅，二嫂為順風三兒女忙碌

電影業甘苦談

很多人問我爲何會有中森戲院？不禁勾起回憶少女情懷那一段曾經在中森戲院混的日子。唸曉明時，父親經營多年的木材業總是要收三個月的票期，在五洲戲院看了一部楊麗花隨片登台的電影，現金收入可觀。而將在成功路的中森製材廠遷移至五權路（今正豪飯店），舊址改建爲中森戲院親自監工，開幕時放映二輪影片，頭個月收票的、賣票的將招待票回收宣傳車小姐外賣，每天大吃蘋果，被Flora發現而集體辭職，幸好請到一位成功戲院離職的小姐，母親坐鎮票房，而未過門的二嫂實習收票兼販賣店，Flora下完課後接掌母親的票房任務並錄音廣告，假日和妹妹坐著宣傳車四出散發宣傳單，並拿著麥克風沿街打廣告，將近兩年多，北上求學始將擔子轉交給Wood大嫂。這其中印象深刻的是謝雷的〝苦酒滿杯〞電影上映隨片登台，當年謝雷炙手可熱，此片五州、新舞台（今日的日新戲院）及中森三家相爭，當年的票價爲全票8元、學生票6元、軍警票4元，爲了登台租約的爭執，本來講好提高全票16元、學生票12元、軍警票8元，避免台中的龍頭老大五州戲院會押著片不給跑片輪映，片商答應寄3支膠卷，以免紛爭。第一天首映，五州戲院的劉經理押著隨片登台的樂隊經理，一整團隨

中森戲院

多才多藝的母親

片登台而票價維持原來的全票8元、學生票6元、軍警票4元，五州戲院因而大爆滿，兩家門可羅雀，當下決議不再登台。據說整團人即將斷炊，事隔幾天轉往員林登台，才解決困境。

　　Screen爸人很古意，也不愛看電影，對電影圈以爲像經營木材業一樣說一級就是一級、說二級就是二級，常常排片商帶著團團轉，有時簽約不太看內容而常常吃虧。像簽〝放映〞必須加，〝獨家〞兩字，否則片商一片二賣、三賣常有其事。而有一年想改首輪片時，簽約未加〝首輪〞二字，片商收的是首輪價碼，等著放映二輪、三輪也是常事。有一年摔角片正流行，買了一部高檔的世界女子摔角，海報貼出來，隔幾天新舞台、中東也打起廣告，據說三家都收了錢，看看合約書明明簽的是獨家首輪放映，Wood大哥唸法律，到法院備案，等到影片一到想實行假扣押，不讓片商得逞一片3賣，結果准演證上還多個〝1972〞世界女子摔角，與狀書全名不符對片商無可奈何，幸好三家全面大爆滿，老闆都眉開眼笑也不再計較，中森戲院改放映首輪影片時，全面再裝修，父親簽約時也出大手筆。民國59年一部〝東京假期〞日片包60萬，回收乏善可陳，八大公司會放個幾十萬元訂金是常事，但是粵語片成本便宜，陳寶珠、蕭芳芳的武打片多人愛看，常常上集演完，接著下集演，再來個上下集大會串，場面熱鬧滾滾，父親也是終日笑嘻嘻。當年稅捐處採駐征制，稅捐人員堅持安全門要上大鎖，而警察伯伯則爲了安全起見，不許上大鎖，門要鬆鬆的方便打開，常常4個鎖拿上拿下的，少女的日子就在中森戲院過，有美麗的進口衣服、昂貴的蘋果吃，小時候夢想就在少女實現了！

中森戲院開幕 英姿煥發的父親

爸爸早上至台北排片，抱海報回家，旋至高雄買木材，我62年畢業，在五權路木材行幫忙開支付木材款支票壹佰萬元，常愛想何時我會有壹佰萬元。

60年代警察的權力很大，每部電影上映，海報、照片須經警察局蓋章，准演證要申請，每天有警察人員巡邏，每個月須奉上兩百張招待券，而其眷屬、朋友、親戚當然免票制。有一天第二分局長的公子來看電影，看完後在票口遊蕩，Flora的弟弟年少氣盛，問他看完了你不回去？隨手一推，背部撞上按摩椅，回家後不到10分鐘，兩位警察人員將

弟弟帶回局內，一陣拳打腳踢，被關到半夜12點，再用皮鞭抽，皮破血流，母親看在眼裡疼在娘心也無處申告。街坊鄰居一說，那也不稀奇，局長的太太到菜市場買豬肉，豬肉攤上的雨棚滴下水來滴到肩膀，賣豬肉的也有事。電視興起，史艷文布袋戲全盛時期，白天街上靜無行人，院內只有十來個客人是常事，但是即使只有一位觀眾，電影還是照常放映、冷氣照開，苦心慘淡經營幾年，直到李小龍武打片時才改變經營狀況。

但是新聞局長宋楚瑜一聲禁演日語片，爸爸簽下東京假期前後兩天損失台幣壹佰萬元。

電影業全年無休，人家放假日就是電影業的大日子，星期假日還要勞軍。母親常常堅守票房，十幾年下來學會忍功，有時等Flora下課才換班上廁所，但是收的是現金是事實。電影業鼎盛時期光收看腳踏車、機車的零錢作為母親的零用金，即能讓母親在閒暇之餘跑中山路的委託行、銀樓，彌補經年累月之辛勞，當年不禁止日本片、台語片、歌仔戲、布袋戲等等。

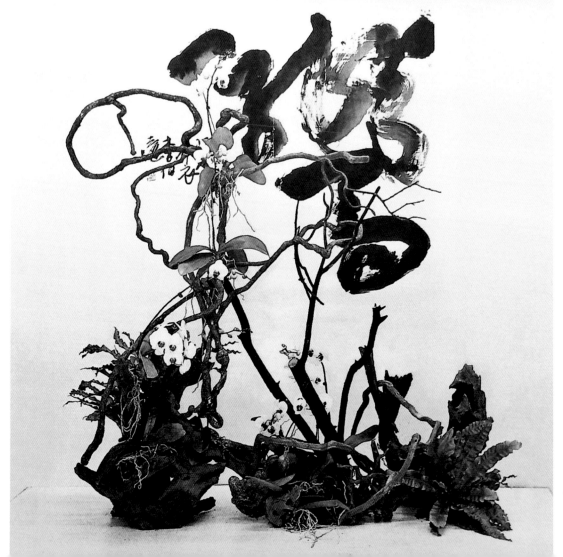

李伯遠書法

中國花藝 李伯逸題

與關中夫人合影

　　周多梅顧問、總會長劉昆蘭、會長賴美鈴，係宋時選先生、張翰主委支持美鈴，在台中婦女會及逢甲大學指導中國花藝社團達20餘年，展覽無數次。

　　插花藝術之所以能在台灣發展是實行三民主義，社會安定，經濟繁榮，人民能講求到精神文明生活的成果，為使失落的古中國花藝能得以發展和創新，乃成立中國花藝研習會，進一步宏揚我中華固有文化，使民族文化向下紮根。

　　觀察中國文化由詩、書、畫、文字學中可以追溯我中國花藝的歷史：

（一）甲骨文經文，即有花字解說，花者華也，其書寫成爻為－象形文字，即知先民對花的認知。

（二）唐朝時期，以羅虯所著花九錫，可看出當時花藝的考究，對瓶器，剪刀使用的格式，花材的保養法都有說明。郊遊時有簪花活動、居家環境、酒樓家壁以花佈置，將插花列為四藝之一。

（三）明宋時期，袁宏道所著瓶史，張謙德所著瓶花譜，是世界公認最早的一部插花書籍，宮廷中插花有幾何圖形的花格出現。花藝的色彩研究可由洞天清錄得知，以清淡格高為主。

（四）清朝時期，清以前以瓶花為主，清以後開始有了盆花的插花，因而有了劍山的發明。同時對折枝、曲枝人工式的美特別講求，由於此時期國運多災，以致於花藝文化流至國外。

（五）至今民國時期：在本著「禮失求諸野」的心情再將花藝追尋，為中國花藝立命。

　　藝術資料於六十九年收集完成，將中國花藝內涵以藝術原理為歸依，加入藝術概論、花卉學、色彩學、植物學等概念，將中國花藝分為盆花、瓶花、造型、幾何圖形、格花。並於民國

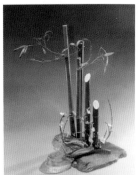

七十二年初完成中國花藝季刊及中國插花概論，使我們的花藝有了依歸。

中國是崇尚自然的民族，因此今後中國花藝的目標：

（一）為延續發揚中國固有花藝。

（二）為配合時代須有突破及創新的花藝。願今後能恢復崇尚自然寫實的風格，不做一般花匠的插花，重整中國花藝，願有志之士共同參與，共同努力。

民國七十二年林柏榕市長建台中市文化中心，六流聯展，眾姊妹同心協力，展中國花藝及草月流，連續多年美鈴應聘市婦女會及逢甲大學指導中國花藝社團，二十多年嘉惠弟子也曾和姊妹前往新竹社教館，在施性忠市長時大型展出，而劉昆蘭和夫婿學佛，在平溪建廟後美鈴前往台北和黃永川習中華花藝取得證照，中華花藝這幾年在大陸也有人流行中國花藝易花道，要易日本花道，日本花道在大陸有盛行三大流派一池坊、草月流、小原流，大約學三年即可取得師範級，所以在前年有中華花藝教授，黃昭美、林雪玉、紀月子等人，有成立廣州亞森中華花

藝文教基金會，但被台北中華花藝文教基金會得知，而撤銷他們教授資格，聽說也沒了董事資格改成榮譽董事，其實係目前張繼文在寫博士論文一直在瘋神－黃永川(已往生)，其實目前要感謝的是資深教授編寫了中華花藝的講義，花藝界都知道黃永川只不過考證了理論，並不會插花，黃美香教學主任是池坊，紀月子是草月，林秀花是真美花藝。

　　另有林雪玉、黃昭美共同成就了中華花藝的講義，才讓學生容易入門學習，黃燕雀執行長在每一次花展都辛苦的寫了成就每一本書，而張繼文從不會感謝這些人，反而曾在FB寫日本池坊小野妹子，在唐朝學習有五千年歷史的中華花藝最多年歷史，也不是中華花藝，黃永川是人瑞嗎？他在民國72年才正式登記中華花藝文教基金會，是花藝界眾所皆知之事。

　　美鈴在劉昆蘭信佛，乃北上和黃永川上研究課，也取得中華花藝證照，在民國83年裝潢近200萬的花藝世界，而賣

全錯刀

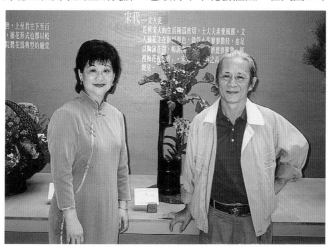
文化中心中華花藝展，竹雕老師陳春明

中華花藝證照

曾明男生活小品一展售陶藝品，一開始寄售到曾明男至英國留學回來，做了草月陶板，竟然希望我幫學生申請草月證照改用他的陶板？曾明男不知日本花道證照乃世界認證，可申請藝術移民，而曾明男何德何能能作家元嗎？我拒絕，不久即要求陶藝品全數收現金，再過幾年後，我打曾明男陶藝品展售，竟然聲明不可用他的名字，我已買斷的陶藝品，就印有曾明男三個字，還打給我先生說要告我，真是小人，不明是非！

　　劉昆蘭夫婦夢觀音而至北京修廟，建雲峯山風景區，義診並給當地居民免費施藥，當地居民就職機會，美鈴2019年6月前往雲峯山，樹木、蒼鬱、風景美麗、薰衣草，茗園蔬食好吃，並有生技團隊發展面膜、黃金油、薰衣草等出售，修行禪風好去處，也適合親子遊，也歡迎自助遊、小團體可網路聯絡，須三個月前預定，中國花藝在北京、廈門、雲南、杭州！

曾明男不懂花道，希望此陶板為學生證照？？？異想天開、鬼迷心竅，新創流派可以考慮

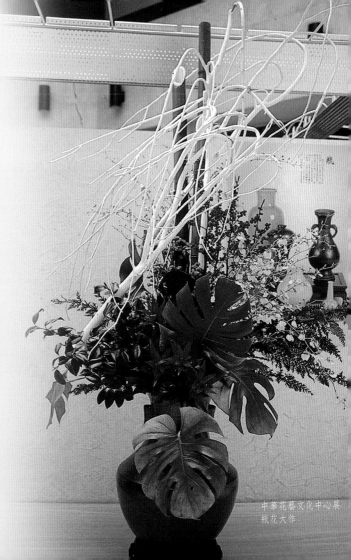

中華花藝文化中心展
瓶花大作

2019 年劉昆蘭總會長和志願工作者

不語菩薩

五星級設備飯店另有樹屋

薰衣草、面膜、黃金油，生技團隊研發

北京雲峯山風景區

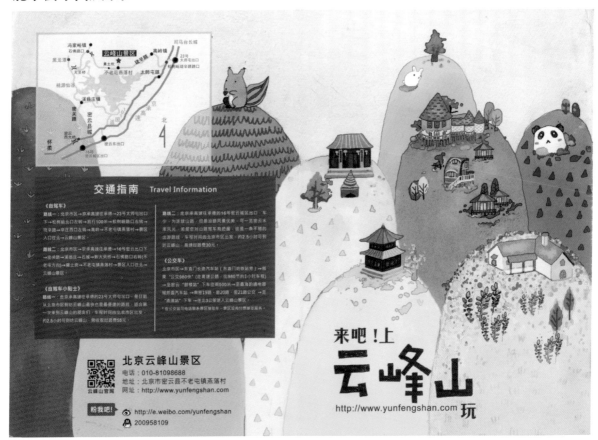

電話：010-81098688　　地址：北京市密云县不老屯镇燕部落　　網址：http://www.yunfengshan.com

芝加哥美國花藝學院研習 ～新娘秘書‧婚宴佈置

　　對不起，打擾幾分鐘，我要向大家宣佈一件『遺憾』的事。」就在保羅為大家介紹各地民俗服飾時，傑姆斯沉重地走進教室：「有一位同學未通過考試，不能畢業。」

　　哇！一下子整個教室亂得像菜市場。本來嘛！題目出得那麼難，雖然是一面看書一面考，可也有的是書本上沒有的，像什麼是FTD？有那些棕櫚葉是美國沒有生產的？其出產地在那？好多好多的花材學名都記不得，考試時，誰也沒想到要帶上園藝學參考書。

　　大夥兒嘰嘰喳喳，彼此互觀，到底會是誰？「他就是傑利夫婦的寶寶，他跟隨了我們三個星期，每天從早上九點到下午五點，雖然未通過考試，我們還是頒發結業證書，以資鼓勵。」傑姆斯和祕書凱瑟，笑著為傑利夫婦佩上胸花。如雷的掌聲響起，大家開口著笑，害得大家緊張得心跳不一。

　　每天一大早趕到學校，聽教授講解、花材介紹、類型分析、色彩學、插花的歷史、室內佈置、櫥窗設計……甚至顧客心理分析等等，筆記記得是密密麻麻。下午是插花課，基本型、應用型、花束、胸花、節日花、特別場所用花、可愛動物造型、趣味花藝，兩隻手是成績可觀，可也別想再上寇丹。

　　晚上則是忙著查字典，萬一還不了解的地方明早要請教傑姆斯，如果積上兩天筆記又是一本。想一想飛機票，旅費不算，美金四佰陸拾伍元的學費可要撈夠本，要不是為了觀摩，多學習老美的長處，何必千里迢迢來到高達華氏一百度的芝加哥美國花藝學院，因此必須非常用功不可。

　　「淚滴型（Tear Drop）是基本型態之一。」花是可愛的，感動的，為什麼也會掉眼淚呢？「今天我們教的是單一型（Single End），首先由長、中、短三枝構成基本主枝……」傑姆斯一面講解，一面示範。這古今中外，不論何種插花流派，主枝總是一樣插法，祇不過是名稱不

生日派對

同而已，比如：「天、地、人」、「眞、副、體」、「主、副、客」、「眞、副、控」。大家還不是在追求眞、善、美，所以我說花藝應該萬流歸宗，統一定名爲「中國花藝」。就當我還在思考時，好大的一顆五彩眼淚呈現在眼前。「淚滴型的型態除了單一型之外還可以應用爲雙份型」傑姆斯在黑板上畫出圖型，一面從助教羅吉手中接過一隻兩尺多長的籐籃，而且竟然叫我和另一位學生出來：「待會兒你就示範雙月型。」另一位同學則負責變化爲新月型……。乖乖，第一堂課就有點考試的意味，這可難不倒我。所謂「雙份型淚滴」只不過是鑽石型修得圓滑些。美國人性子較直，喜歡固定的圖案，比較不費神，所以西洋花不是垂直型、三角型、圓型、L型、T字型、逆T型、半月型就是這個型加上那個型的變化。不到一個小時，整個教室已是五彩繽紛，每人桌上都插滿了得意作品。回到座位上後，保羅將一件件作品展示，講述每一盆花的缺點所在，並詢問作者本身及其他同學的意見。緊接著是攝影時間，整個教室燈光閃閃，自已的傑作一定要照，其他優秀作品更需要觀摩。

在第三個星期一晚上，全體師生在中國城的中西酒家聚餐，當天的課程中有一堂由羅吉教玫瑰胸花，所以晚上的聚會每位女士都打扮得花枝招展，並佩戴胸花，抵達餐廳時，招待人員還以爲我們是群伴娘，雖然是吃中餐卻是美國型式。傑姆斯一直念念不忘台北的中國大餐，最喜歡的是水雞（Water Chicken），直問我享受過這道美味沒有？我腦筋一時轉不過來，楞住了。看到他笑得很神秘，我回問：是不是四隻腳在水裏的動物？羅吉大笑，女同學們好奇的追問：什麼美味，我告訴她們：

我從來不敢吃的四腳魚-田雞(frog)。

美國的花卉不便宜，一朵玫瑰花值美金2元，一般說來，除了婚喪喜慶，只在特別節日，特別場所才使用花卉。

他們的節日名堂很多，比如一月份-新年；二月份-十二日林肯誕生，十四日華倫泰節（情人節）；四月份-愚人節、復活節（Easter）、甚至於國際祕書週在第三個星期，並特定星期三為祕書日（Secretaries' Day）；五月第二星期日為母親節、四十日為記憶節（Memorial Day）是專為陣亡將士的追悼日，亦稱為（Decoration Day）在南部諸州訂立為4月26日、5月10日或6月3日；六月份有父親節；七月份四日是獨立自由日；九月第一個星期一是勞工節；十月份像甜心節（Sweetest day）、老闆節（Bosses'Day）、丈母娘節日（Mother-in-Law's Day）；十一月最後星期四感恩節（Thanksgiving Day）；十二月聖誕節。可說是不勝枚舉、各種節日搭配合適的花卉，最受歡迎的花型是球體，及在花籃上插出三角型。

實質上，美國花藝學院在配色、講求平衡、比例、對稱，以及使用色彩濃淡的組合排列，顧慮到整盆花的完整性，由藝術的觀點上大體和中國花藝藝術原則相近似。只是美國並未擁有中華悠久的歷史文化，所以在我個人感覺（或許是偏見）西洋花欠缺「文化精神」。

在最後一個星期五，傑姆斯要我示範東方型態的花藝。我使用乳白色大圓型花器、雲龍柳、普洛提亞、松木、康乃馨、八手葉等插出行型中之一夫妻型，並上台稍為說明，編了一小段愛情故事。同學們入迷了，連連稱讚神祕的東方，多麼羅曼帝克！！的確，中國花藝的每一盆花，每一瓶花都含有特殊意義，落入了作者的意識，其表現一個主題，甚至於一首詩、詞，甚而禪的境界。而美國花藝則很容易營造出節日的氣氛，以及承受花的快樂，這是我個人感受到的最大不同之處。

但是對於美國花藝學院敬業教學的精神不得不讓人敬佩，每一堂課所用的教具教材，準備非常充份。由古代歐洲繪畫看花的歷史到近代插花的發展，都搜集有幻燈片，從印第安新娘服飾、日本和服也展出實物觀賞，老祖母時代的劍山、花器，一般插花，和西洋花使用器具都陳列有專櫃，在搜集方面的確下過一番功夫，比起我們私人教學，在有限的人力和場地相比之下，感覺汗顏。如果我們能集合愛花者力量，早早建立有系統有組織的中國花藝學院，也不愧我大中華悠久歷史的文化寶藏。

賴美鈴 Flora

文摘自 WOMEN. A.B.C.(家庭與婦女) 1983 年 Summer

花禮全世界及全省電送

台灣政客不懂禮節，
喪事才送花圈，喜事
送盆栽、鮮花

1983年Flora在芝加哥美國花藝學院制作花圈

後排右二為Flora左二為同室的Lucille

傑利夫婦與美國花藝學院院長James Moretz

晚宴佈置

89

91

左為Flora作康乃馨蛋糕&創意作蛋糕

新娘秘書

會場佈置

原子街花藝世界開幕花絮

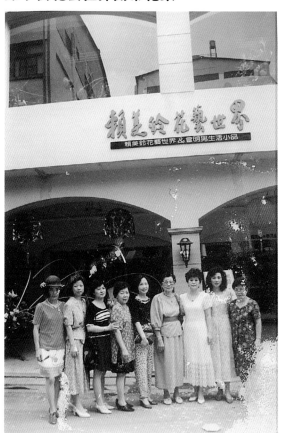

●東海大學附設小學老師游昭晴，二十三日至
二十八日在台中市立文化中心舉辦膠彩個展，內容有油畫
及竹葉水墨等，歡迎蒞臨。

●教育藝術中心即日起舉辦「青山迴邊」二耆進興
畫展，三十一日結束。

●賴美鈴花藝世界將於今天起舉辦「曾明男陶藝活」小品
展，至午十時二十分邀請畫家王榮武現場揮毫。

●右市家庭教育服務社七二五八五八三

●上智社教研究院近日開辦「美滿婚姻研習會」活
動，洽詢電話二五○九六二二。

●彰化生教連即日起舉辦「喔嚕鼠生活餐」，透
過運動、飲食習慣的改變，為小朋友實施肥計
畫，服務電話三三二三五六。

「花藝世界」畫家揮毫

△賴美鈴花藝世界將於十六日開幕，邀請賴怡如小姐在開幕現
場演出，畫家王榮武、許富春、馮定國等人並將在現場揮毫，作
品將當場抽獎贈送，歡迎到場參觀，洽詢電話：二二六三二○
六。

賴美鈴花藝世界　今天開幕

△賴美鈴花藝世界於今（十六）日隆重開幕，特邀重畫家王榮武、
許富春、馮定國現場揮毫，賴怡如演奏長笛，現場並展示曾明男陶藝生活
小品，書畫家作品當場以抽獎方式贈送給民眾，開幕期間並有乾燥花藝免
費教學，歡迎有興趣民眾多多利用，電話二二六三二○六。

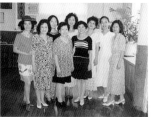

草月好友

頒發草月證書

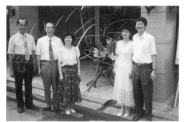
台中社長王固盤(左)

劉欓河館長夫婦與王榮武夫婦與曾明男、
賴怡如

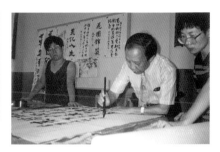

郭人勇夫婦

妹婿與媽媽

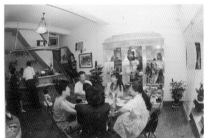

劉欓河館長

婦女會李大姐

廣大空間

花園教室～花藝教學、書法、陶藝、兒童花藝、繪畫、禮盒包裝、佛教供花

・上課時間：星期三 14:00-20:00、星期四 08:00-12:00（上課時間一小時）。

・草月證書世界認證，可藝術移民，研究課～舞台設計、空間設計、櫥窗設計，不定期開課。

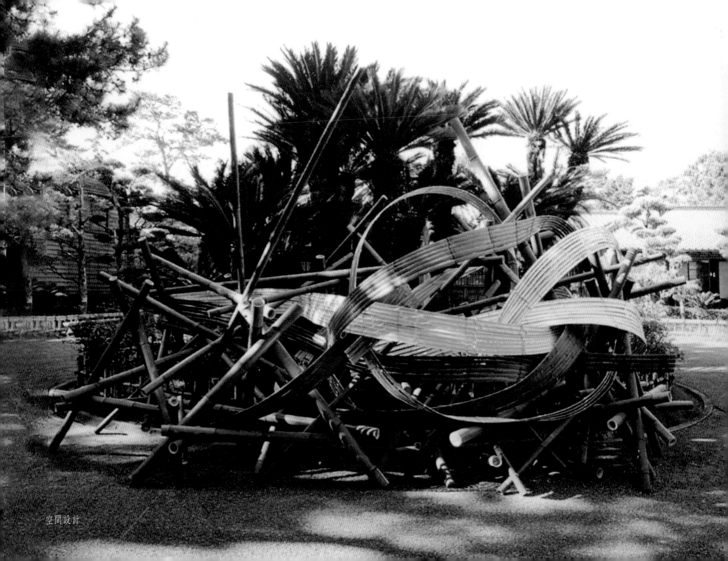

空間設計

賴美鈴花藝世界～曾明男陶藝生活小品（待售），不定期花與陶展出

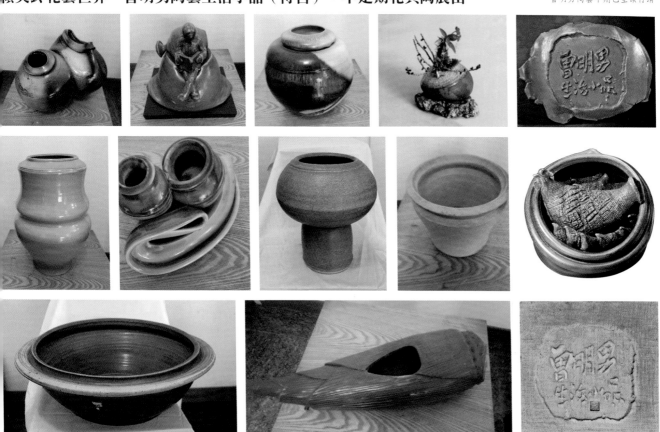

攝影～李建德攝影工作室－攝影作品，不定期展出　世界各國、台灣之美、明信片、書籍（待售）

賴美鈴花藝世界～油畫、書法、字畫、收藏品（待售）

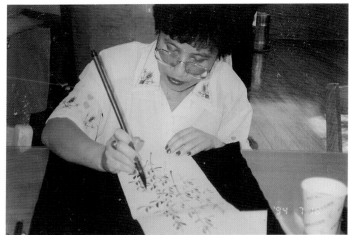

名牌包、珠寶、口紅盒、絲巾

爸爸建五權路正豪飯店～ KENT 和 FLORA 付出心血

正豪飯店已換名

竹載一葉竹全人修 攝影：李建德

葦月師範－林于楨、賴雲玉、賴美鈴、蕭美代、蔡鶯鶯、陳玉星、陳汝真
展出日期：1997年3月～12月 地點：正豪大飯店一樓‧咖啡廊

"美化人生系列講座"

精緻下午茶 "100元" 每月二、四星期六下午2：30～4：00

日期	主講老師	內　容
3/22	陳玉星	所得稅－如何節稅
4/12	孟憲權	致富之道－投資與理財
4/26	蕭美代	生涯規劃
5/10	陳汝真	母親節設計花‧胸花製作
5/24	呂麗珠	合歡山系列－幻燈片介紹
6/14	廖本義	九寨溝風光－幻燈片介紹
6/28	賴朝宏	不孕症與經痛
7/12	呂麗珠	荷花之美－幻燈片介紹
7/26	賴美鈴	生活日用品應用花藝

企劃：賴美玲花藝世界 中市原子街76號 TEL：2263206 FAX：2217280
主辦：正豪大飯店一樓咖啡廊
上午7：30～9：30 中西式早餐 "100元" 附咖啡、紅茶、果汁

三商棒球隊入住正豪飯店，此紀念球可以
出售

Wood大哥學音樂的女兒回來管飯店，錢不給阿公，大嫂掌管將FLORA掃地出門，血本
無歸，第二天和大屯社Sharp買冰箱，花給台灣園藝做，今日坐輪椅如嬰兒，因果報應

慈善花展募老人共食基金

2020 年元月份慈善花展場地（籌備中）～ 109 年元月 18 日起，全省巡迴展

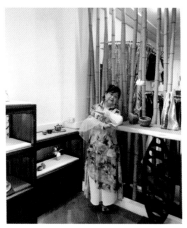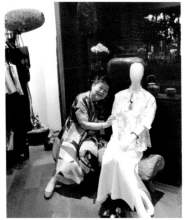

慈善花展老人義診及募老人共食基金，洽新北市陳淑稀小姐 0917-535747

銀行：臺灣企銀－竹北分行　　　代號：050

帳號：321-12-23188-8　　　　　帳戶：財團法人新北市私立藥師山紫雲虛社會福利慈善事業基金會

<div style="float:left">

風箏想起

</div>

週末下午曾明男夫婦專程為中華花藝台中研究會的陶藝講座來花藝世界參閱書籍，並借教學幻燈片，巧遇中興社Hope夫婦商討社長秘書聯誼事宜，一見曾老師竟然隨口改行程想至陶華園玩陶燒胚，並力邀入社，Flora一急：「老師，別忘了當年我和倪朝龍夫人力爭您入大屯社。」曾老師回道：「我現在想到一個完全不認識，不熟悉的社團，何況扶輪社不是職業分類很清楚嗎？」Hope說：「對！對，大屯社已有景觀博士Idea，自從我們沒有Art，整個社裏缺乏藝術氣氛，那一天請曾老師來社裏演講。」Flora只好改口說：「那你們乾脆來中央社好了。」我指的是師母，Kent賠了咖啡又折一位新社友。Hope夫婦高高興興的走了，還邀請Kent & Flora明天到美術館前放風箏，FLORA入中央社捐保羅哈里斯之友及中華扶輪教育基金。

星期日傍晚，跟屁蟲的巧克力也來到放風箏的現場，Flora領了材料包在桌上穿線加尾巴，遇到國美館展覽組的邱小姐帶著女兒手上拿儲錢筒及風箏直誇扶輪社的社務真好，假日選辦親子聯誼，旁邊走道已經比賽放風箏，巧克力也雀躍欲試，再三的催促。終於大功完成。Flora轉身對巧克力說：「你沒有資格參加比賽，我們到另外一頭。Flora很認真地跑，用力的拉線，風箏飄起，飛呀！飛呀！巧克力努力的追不回，汪！汪！Kent在旁邊笑、風箏讓我想起……

花藝世界這一棟樓房建於1962年，這是原子街上第一間高樓，Screen爸親自監工，請來嘉義老師父施工，天花板上、屋樑捏有紋路，剛挖地基時，聖母聖心會鄭院長路過正尋女生宿舍，和父母商量依照她們的需要建築二間不要隔間的三層樓，大屯社Sporn夫人唸省女中時曾居此地。

父親在頂樓建有假山、噴泉，池內養魚，沿著牆還植有花花

華視副總林秀霞

朱南子會長

環保花藝

草草，晚飯後全家大小在頂樓開講、乘涼、煮飯的阿桑總是罵沒良心的尪婿細姨，媳婦不孝，我們常常有聽沒有懂，管天地幾斤重，躂通跳下池裏抓魚。節慶時，隔壁修女和大姐姐很會玩，常辦同樂會，嘻笑歌聲常惹得Flora和弟妹墊著腳尖引頸探望，修女總是伸手抱過去，賞卡片、吃糖果。有風的季節，大哥很會做風箏，式樣做得好，尾巴黏得俏，風箏總是放得好遠好遠，常收不回來，幾隻小手幫忙靠著電風扇轉回來。大哥有位青梅竹馬麗子姐姐住在對面，據說Flora兒時必坐在她家門前大垃圾木箱上餵飯，稍大時，姐姐會綁Flora的辮子，條件是可口的糕餅，坐鐵馬兜風以及看場電影。在Flora唅曉明時，雙方家長提了親，也不知麗子姐姐八字恰好放在三樓公媽神桌上，只依稀記得有一隻貓叨走了拜拜的魚，不多久姐姐嫁了環保博士而遠居美國，一時如同斷了線的風箏。

註一：巧克力為Flora的愛犬。

1998

伊豆舞孃

狗狗巧克力

右為Shirley Rose（美國麥當勞總裁夫人）

限大陸出售，有英譯本

　　我坐在回家的車上，看不見月亮，也看不見流星！卻看見成群的遊覽車，鈴…「Flora，野薑花的英文名是…，又叫山梔子花嗎？上回帶GSE團員牛耳石雕公園見到」好學不倦的Medico夫人來電詢問，想必在寫社刊，唉！人講「三年不餾就爬上樹」果然不錯，自從「插花與生活」英文版完稿之後花材英文名就高擱書櫃上，「等我查完花材典故之後告訴您好嗎？Medico夫人」。

　　Flora於1982年被父親及二叔徵召至水湳豪賓戲院輔佐弟弟Cinema，雖早在1978年取得日本草月師範證，可都派不上用場，電影12：00開始營業，早班閒來無事逛菜市場巧遇開花店的師妹，一見Flora如逢救兵：「那個洋婆子想學插花，豆菜芽又不認識我，給你教好嗎？」喜歡嘗新的Flora覺得深具挑戰性，於是英文插花班開鑼，地點在豪賓通運公司二樓辦公室著手自編講義，除了Shirley Rose（自稱麥當樂老闆娘）洋人六名，尚有英吉外科郭醫師夫人、中區社Piano夫人妹妹吳家娗老師（已定居洛杉磯）及多位社友夫人。當年西北社已開英語班，Screen爸運動回來，總是笑眯眯和Shirley打招呼「Good Morning，How Are You！」Flora為充電，清晨6：00到中台神學院補英文，也曾至YMCA上課而與西北社Woody同班同學。傍晚下班趕至攝影棚插作，由於節儉成性，花材一再使用，重複變化，導致作品過多，插花與生活劃分為I、II兩冊，徵求主筆賴玉光先生的同意，刪除的作品應徵「家庭與婦女」雜誌。主編陳艾妮尋求紙上花藝作品，雀屏中選而開始撰寫「中華花藝」專欄，常獲Anny 200、300不等支票稿酬，早知道Anny今成名嘴，當年不應兌現留下日後拍賣，黃永川被陳艾妮訪問，看中華花藝專欄而引起申請花藝文教基金會。

　　在教 Shirley 們插花時，她們對於茶花、格花、文人花特別喜愛，有一回聽到垃圾車「少女的祈禱」時，告訴Flora，在美國「少女的祈禱」是被用來賣冰淇淋，初到台灣總是忍不住想

衝出來買冰淇淋，而常常大失所望。1983年暑假，Shirley告訴我麥當勞入主台灣，而麥當樂開不成，她將返美，送了我一幅框有上課的照片及護手膏，Flora告訴她已申請芝加哥美國花藝學院，兩人相視大笑，留下電話地址交代「插花與生活」書出版時她要購買。Anny也要Flora預留下稿件同時已告訴學院院長Jame，「特別照顧」Flora，全班唯一的華人，午餐三明治手上加工做捧花、手腕花、甚至耳飾、鞋飾、禮服設計花等，第一週筆試，Flora考得很糟，心情很鬱卒，同室的Lucille安慰和同學們一起餐前聚會，Flora點果汁，男同學起鬨如果喝下Whisky Sour，保證和校長打通關。

　　返台後校對插花與生活中英文稿，常跑師專圖書館，多謝曉明同學賴苑玲（現已為館長）的幫忙，並在校園中遇時為市婦女會理事長盧淑美女士聘為中國花藝教師，並力邀加入李大姊專線志工，Flora今年6月獲頒志工楷模，也在國美館當志工，同時也是績優志工，在陽明山和李登輝前總統合影，和Lens社長牽手獲台灣！

<div align="right">1998 Nov.</div>

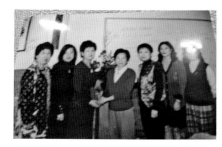
中洲社Medico夫人在花藝世界新年插花

Lens 夫婦，Lens社長創設大屯獎助學金

Lens夫人在正豪飯店新年插花

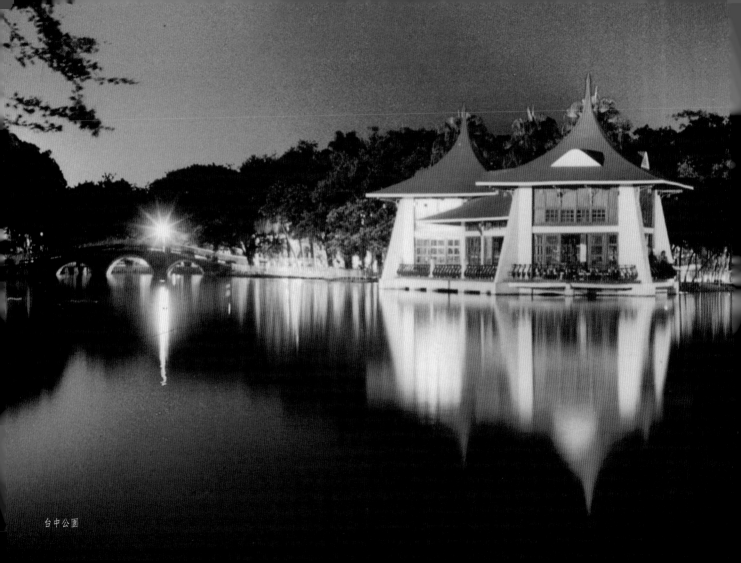

台中公園

談老人共食問題及柳川～阿公阿媽活力秀

有一天去參加推廣台語文化的王圓圓老師所辦的老人共食問題講座，由朝陽老師所談論，提及台中辦老人共食不多，全台灣只有新北市朱立倫社會福利最好，而新北市有一老丐幫，共同種水果來賣，賣一顆才賺5元，集起來才吃一個便當，Flora聽了想哭，我一件三宅一生的衣服就伍萬元，可以買很多個便當，我和教授說，老丐幫應該賣富貴雞，也就是土窯雞，最少一隻雞就賺壹佰元，教授聽了問我從事何行業？我回道插花老師，父親以前是長安里及六合里里長，教授說妳可以發心做此區塊。

回到花藝世界靜思，Kent泡了杯伯爵茶給我，花藝世界是父親賴子彬長安里里辦公處，當我重新裝潢在民國83年花了近200萬，一樓咖啡，吧台，賣曾明男陶藝品，朱邦雄陶藝品，日本花器，還有名品，二樓才藝教室，攝影棚，也是Kent入大屯社，Cake任社長，明通任總監代表接上要表演區總監之夜節目社友反串天鵝湖，Flora免費提供花藝世界二樓場地，省下超出萬元以上場地費用，花藝世界的咖啡和壽喜燒，是美食家Computer及一些老社友所喜愛，而且當時豪賓文化知性之旅非常出名，連Cake社祕的畢業旅行九份都由Kent承辦。花藝世界常有貴人來訪。林柏榕市長來拜訪員外一長安里里長，Flora奉上一杯咖啡，市長說我不知道妳在做什麼？不就是教插花，市長忘了你建文化中心，幫你辦六流

FLORA作公益，在柳川打賞

111

社會局副局長 陳坤皇

百歲人瑞

聯展？張溫鷹選市長，公公陳端堂也來拜訪，林佳龍剛卸任祕書長，由表妹魏淑珠來拜訪，換了二哥任六合里長，有錢領，根本未盡里長之職，卻搬家，媽媽和我兼任，連運動會遊行是Kent領隊代理六合里里長，二嫂當北屯社長夫人請外人教插花，說我無職照，唉！FLORA雙親死就無娘家，Flora很像里長姆，很多事經驗太豐富，即使爸媽出國，我處理爸的事業及我的事業，晚上住爸的房間，有時整晚電話不斷，我從未出差錯，引起家族全體一致推崇Flora從政，那不就變成7-11了，全民服務，二哥以前憂鬱症要自殺，是我救活，如此罵我三字經，財產拿到就搬走買豪宅，六合里長都是我和媽媽代理。

再喝口茶，隔壁廖省議員的媳婦來找我，我和她談及老人共食如何解決，目前有些老居民，看了我有的要錢，有的說肚子餓，我帶去麵店問要吃麵，或吃炒飯，這樣長期下去也不是辦法，她和我說就在花藝世界辦，2F，3F都有廚房，2F教室40人坐也沒問題，她來煮，煮來順便吃，那我問她，經費來源？市政府社會局能補助多少？多久？誰買菜？膳後的問題？她苦笑？而且Flora又想到以前慈光圖書館供應老人用餐，擴大到很多遊民常年食用，Flora想想現任民進黨六合里陳里長商量，馬上一句那要錢沒辦法執行。我又和五府千歲的廟公商量，廟前的空地可以借，簡單的廚房可以借，但是目前無贊助經費，我又散步到王圓圓老師家閒聊，她我說過年想在柳川作表演，比如歌仔戲，台語吟語，日語歌唱，然後有人打賞，作公益，妳應該會吧，來參加表演？還是來打賞？我看她希望我打賞的慾望較多，新年我拿了兩件日本和服，一件給王老師是龍紋，是結婚前特地買給Kent希望他成龍，另一件鳳袍為自己買的，表演的空檔逛了一下柳川，當時有幾個庭園設計，我很喜歡，很快上網請很多同好來欣賞，但不到3個月即不見，也無維持下去，也聽說此庭園設計是胡前市長所發包。

提及柳川Flora有一些故事，保証佳龍市長不知道，我在大概4歲的記憶，柳川岸旁是一些違章建築及矮屋，爸爸牽著我的小手在柳川的酒家談生意，酒家女給我小錢或糖果，要我唱兒歌～

一隻牛呀！眞古錐！Kent的記憶，爸爸台中社的Parker店面即現在的宏大皮鞋，台中社的舞棍在2F跳舞，Kent在走廊看腳踏車，整條中正路沒什麼人，美國大兵從頂樓灑下美鈔，大人小孩爭著撿，Kent騎梨仔卡載小孩衝呀就衝下柳川，當時大概水不多。後來違章建築拆了，有一年大屯社社長陳棟和日本和光社種植大批的柳樹，在張子源市長任期，FLORA在市府教插花，市府人員堅持由市府經手，這一經手大屯社多花6萬元，還立了一大塊奇石，是由中州社創社長Medico的父親題詩，在文化中心旁也立了Idea的雕塑母愛，結果後來張溫鷹市長市府工程柳樹也挖了一半，石頭，三隻鳥的雕塑都被挖到嘉義的垃圾堆，幸而創社社長Life努力查，努力追，才再運回富王大飯店，Computer那年播撒愛的種子，和日本和光社塚田社長命我在科博館作中國及西洋母親花盆栽組合展以及早期種柳樹的柳川合影，Flora達成科博館花展任務，可是Kent要拍柳樹合照任務，稀梳地眞是難，爲何柳樹被拔，據說柳一流也。大屯社在和光社種的銀杏樹，KENT社長那年保持的高壯而且美，林佳龍市長不種樹卻砍樹，現任盧秀燕市長有綠化台中嗎？前些日子何敏誠市議員說林柏榕市長的市樹黑板樹不好，我就說台中市樹黃櫟，市花長壽花，有一位黃先生說台中官網台中市花白山櫻花，市樹台灣五葉松，FLORA估高是在花店，我回說是張子源市長時我選的，當時我在市政府時教插花，可是你現在說的市樹及市花種在那裏？黃先生說不知道。到底是什麼？而且FB在吃桌菜那個人黃國書助理說是何敏誠的太太，早期鄉長。

柳川，早就無此風貌，之前庭園設計爲胡市長發包

在花藝世界，喝了杯咖啡，有了靈感，唉呀！我應該打給1999市府，能否解決六合里老人共食的問題，很快地有一位郭先生回電，他說賴小姐，我E-Mail訊息，你們老人可以去那些地點吃飯，我一看大多是教會，南區、北屯區、大里，我再電問郭先生，都是老人柱著枴杖，坐輪椅，難道市府會派專人及復康巴士？郭先生說好吧！會想辦法，可是已過一個多月，也沒下文！到目前還是沒下文？民進黨六合里里長陳豐誠不管坐領薪水。

至今各里長大名多做一天或兩天的老人共含西川里葉里長，集合里民的力量，買休旅車載老人至活動中心日托，並星期一到星期五老人共食，值得讚賞，FLORA雖出買車錢及募老人共食餐會，但從未吃過一頓飯。

孤苦老人無食，北區六合里

2019赴新竹市、新北市談慈善花展、募老人共食基金

王圓圓老師

客家花布

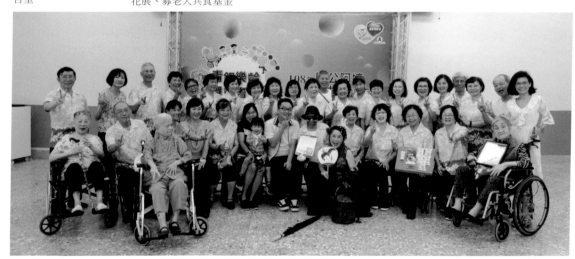

阿公阿媽活力秀～中區樂齡學習中心，王圓圓老師台語文化協會

慈善花展服裝花藝秀《舞蹈》～阿公阿媽活力秀、歐式花藝秀

慈善花展李建德攝影，此相片爲郭隆吉醫師攝影，已捐西川里老人共食基金壹萬元

花園教室幸運草

・長青日文卡拉OK校長夫人偷拿我三宅一生外套，副班長Chuan作偽證
・遠傳無商譽、無誠信，美村路婕好謊言，FLORA每月電信費近三千元

美國總統總統華盛頓自小砍櫻桃樹誠實的回答父親而得到原諒，而我們的國民教育徹底失敗，教育局長受何教育？任市長及市府官員，多留美留外碩士、博士，總統及五院院長也是博士以上的教育，但是多說善意的謊言不實，Honest是世界公認重要的，也是學佛注重人品必須的，FLORA初結婚，搬至西川里貝多芬花園別墅，是家父賴子彬，人稱包公，為賴氏建的透天別墅，原都有車庫，每戶都圍起來做生意，或多一間客廳，整個社區只有我維持原樣而戶外，對面賣鵝肉兼作布袋戲的所有刊版、布品都放在我的車庫外面，布袋戲用具常常半夜一次或四點一次吵得我無法睡覺，到現在女兒像酒家女，手拿香菸開車停我的位，對面郵差簡太太慈濟除停車及摩托車我們的地，太太還夥同葉里長連署居民不可封路，勸我來賣房子會無價，我回話從不賣只會買，隔壁國稅局車子停在我的大門外，屢說不聽，FLORA戶外的崎零地，35年前種一棵大樟樹，美麗的七里香，另種一棵欖仁樹，都是可救人濟世的藥材，可治肝，樟樹下種花花草草，結果葉里長剛任里長一句你教插花要教不要錢！請問學花道～道可道，非常道，FLORA是日本草月流支部長，家元係日本天皇親戚，花道、茶道都跪著插，學費、住宿費、花

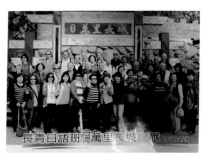
瑪利亞日文卡拉OK班

賴氏土地里民要封路

嫁妝藤椅被葉里長強行拖走，市府法律顧問說可以提告葉里長

西川里長姆坐姿不雅，辦公處髒亂，動作粗俗，羅庭瑋當選里長姆襲胸、抓小雞雞，羅庭瑋向葉家宏看齊，辦旅遊，賺取暴利

材費等多少日幣，另外1983年赴芝加哥美國花藝學院，飛機票、飯店、住宿、學費共需美金多少？當時美金1：40民進黨中常委魏淑珠稱模範母親共姘多少男人及做股票害大同社Life貼壁紙改行南山人壽做魏家姐妹十個人，家有喜事Life可參加，姑媽表姐不知，和五權五街黃國書同居一室，請我教插花不給我學費卻和會員收錢，聲稱要付房租，我說條件和林佳龍談中森戲院文創事，未告知婉如，婉如給貼補文化錢辦旅遊全家參加，問四姐魏玉燕何為米羅，回我米開蘭基羅，她有和林佳龍說中森戲院的事嗎？如果有，就不會毀掉將近三級古蹟，林佳龍任市長未做北區建設，政見跳票未當選，未連任市長反做交通部長，是小英總統眼睛瞎了，民進黨無人才，貪污之心，每次只會說清國民黨的黨產(老套)，是可以要回來要有本事要回來，又變民進黨的黨產，那就不會柯P自組一個黨，那FLORA要組花花黨嗎？我草月是通行全世界而且也很想和彭麗媛在聯合國發表演說，說說國民黨和民進黨的好處及壞處，有建樹沒建樹，朱立倫新北市福利最好，建設不錯；侯友宜有繼續做，可惜無經費；韓國瑜根本沒做市長，長相須整容才能代表台灣政見未實現，如電視台上說最好看的男性總統奧斯汀；林佳龍害所有公車業者，是市公車公會統計數字，每一家公司每個月損失6仟萬元多，FLORA自殺六次！賣掉房子，幸賴清德幫忙，至今高雄有公司，保有父親六合里里長賴子彬所創仁友公車，如今六合里里長陳豐誠在養老，無網路、常關門，因原子街要建大樓，葉里長幫忙我搬大桌椅，想搬至崇仁活動中心輔導婦女就業，之後不見，問搬運工人已搬至二手貨公司可能被出售。

　　我的花園教室大樟樹30多年，三角崎零地也不是路，隔壁藍鄰長都說是他的，偷拿盆栽，之前一個中華電信要圍一塊紅布（稱西川里無土地公廟？）要拿一個小土地

公廟做廟公，收香油錢，我們台灣教育失敗，在去年日子，捐錢買車載老人至崇仁活動中心努力募款，台北明知還打越洋電話朋友捐十萬元，池坊副支部長5仟，黎龍興珠寶5仟，歐洲名品5仟，FLORA也有捐3萬5仟元，其實之前就有捐志工早餐，老人共食在去年尾牙，里長好意相請，未說出感謝我的台北朋友捐十萬及台中三位朋友（不是西川里里民）的捐款，西川里里民大部分水準不夠，包括教育水準，休旅車買來並未刻KENT的名字！葉家宏未遵守選擇諾言，且遊戲規則沒說清楚，去年花曆助選未在現場感謝，我要簽名才拿一本，結果隨便任拿藍鄰長可以作人情在選後大放送，今年又替贊助國中獎學金壹萬元，去年也有也沒向里民說明，我又加碼今年送2020月曆，值班男志工竟然叫我所有里民送，還先A一本，葉里長還順做人情多送一本給你父親。銀髮族說我們連水果都沒有，之前問有沒有魚，說哪有可能，夢想，我直問葉里長說爲何沒蛋、水果，他回那是志工的事，你管那多，難道天天要吃蛋，竟然拿便當給我（爲何不能一起吃）呀！有人有砍你的樹（可見他知情吃很差）還跟我說趕快回去，就是藍鄰長及市府要鋸我的樹，可見官官勾結，事後說是社區發展協會的事。

　　我去市府（社會局長、副局長、文化局長、市長）都在跑行程，社會局員很客氣，帶我找找長青科不知是否是科長？我問科長西川里一個關懷聚點補貼18萬，我拿企劃案給這位小鼻子、小眼睛科長，有2位，他們看了竟然看了企劃

案，小姐你的格調很高很高，無法配合（奇怪，市長、副局長可以配合，文化局科員不能賣、不能辦），我說大頭的都在跑行程比較重要，人民生活疾苦，老人生活沒得吃病死，科長答說：跑行程重要，老人可以病死。

　　我又不認識又不選市長，爲了不被車子佔據，我的地有從六合里運來我的嫁妝藤

購車送老人至活動中心上面未有李建德捐贈名

煮老人共食就這些菜

椅，在大樹下教不方便於行的老人，唱歌、作手工藝品或花飾、打毛線，桌子上是漂亮的鳳梨花盆栽，隔壁藍鄰長說不可行要叫環保局、叫派出所，欺負良民，葉里長也一鼻孔出氣，後來勤工派出所也出一張通知書，我和所長及環保局長說明，同意我的作法，結果葉里長假借官威運走，且藍鄰長叫市府鋸樹，說是他的地，他種的樹，我都通知相關單位護樹，而且媒體要報導老人共食叫FLORA拍照，竟然當天在發重陽老人金2000元，老人車只載5位至活動中心，課程排西川里會計兼做台北富邦保險，老人說你說什麼我們沒錢繳保險，吃三樣青菜、一個豆腐湯，我去社會局一問，一個關懷據點補18萬，而局長、副局長不在，科員說長官跑行程比較重要，老人病死沒關係！FLORA手提起本想打一巴掌，搶回企劃書，轉身懶得理，把企劃案拿到市長室，坐在貴賓室享受小秘書泡的茶及點心，幾天後企劃案及名片轉至文化局說，文化部要辦不關市府的事，難怪台中市評價倒數第二名，我真的跑到新莊的文化部了。

　　林柏榕市長初看慈善花展，高興地說不能只做市要做縣，等FLORA新書想請林柏榕市長寫序文，市長說我老了，這事會沒完沒了，市府官員你是知道的！嘿！市長的過來人心境寫照，你知我知天知地知，大家心照不宣，他像我的全省模範父親賴子彬愛民、慈善，馬舍公的包公金身是我父親所塑～官府官員及所有當是愛民如子，公正大愛！無私奉獻！

至新莊文化部

瑪利亞

生病的林柏榕市長

遠傳賣的都是爛貨

台北5月份世貿珠寶展，買了印度人的海藍寶6萬元，言明會開珠寶鑑定書寄來至今沒有，打電話問無此人，分明欺騙！

在瑪利亞愛心學園唱日文卡拉OK下課我去廁所，回來只剩水杯，一位校長夫人偷拿我的三宅一生外套，而副班長趕到將踏至電梯內替我取回，她不道歉還說要告我，最後我叫了警察，她說不知道我的名字，我問她去年有送花曆70本上面沒名字？校長夫人有沒有到我家賞櫻花？摘茉莉花給妳？她說：「沒有，是在路地。」這種人，哼！如此校長不誠實，如何媲美林柏榕市長？

我用遠傳很多年，初用中華電信被搶劫，媽媽說成功路、五權路就有遠傳，就近好了，也換很多機，還搭配台灣大哥大，店長被告，店關了，改至中華路也買智慧型手機又用信用卡繳用銀行扣款，電話壞了，去年88節買一送一，我說很會壞，果然壞了，不到二個月去質問小姐，你貪小便宜，買便宜貨，便宜貨也你們遠傳賣的是大陸製，我一氣之下手機壞了又去美村店見一美麗小姐叫婕妤，她說你年紀大又是遠傳好顧客，送你平板不用錢，有這麼好的事，我簽了約，婕妤說沒有Line、FB(其實今年我去中華店有弄出來)，我說那不行，我就會這兩樣，還你，我買手機好了，買了Nokia，她說平板手機不用錢是送的，結果每個月電話費結帳2仟多元，老人年金一個月才3仟元，Nokia手機不到三個月沒有容量，我再去問美村店婕妤，再買一個手機放家裡，我問她為什麼碰到妳就要再買一支手機，她說遠傳手機好用，多買多好用，我又回中華店，結果一個月再加366元就可吃到飽，不到一年Nokia手機壞了，我打客訴，客訴到過年半夜四點還再打電話，騷擾客戶，我又回美村店找婕妤，也帶了沒用的平板手機，婕妤說再買一支手機，我說沒錢了，遠傳都是爛貨，婕妤說我罵她，打電話叫警察，我也跑到SOGO sisly專櫃叫警察，來了兩個警察，我問誰是誰叫的，警察說都一樣是為遠傳，問我跟誰住？有沒有人照顧，好像我是失智老人，我說平板手機我不會用要她教我，警察說，兩歲兒童都會用，你自己要學，我說Nokia手機壞了要怎麼辦？婕妤說可以送修，要我簽約，我簽字了，婕妤說資料全部不見，那可不行，我要做事沒資料怎麼做，不修了！婕妤搶過契約書，我告訴警察要撕碎，你們警察吃遠傳的頭路，不為民，我拿走手機後，至黃國書文化立委主任投訴派出所，說要處理我看也不了了之罷了，遠傳客訴說資料可以下載，但是電信費一個月要兩千多元，不做營業行為的人，老人年金三千元，還有飯吃嗎？

盧秀燕市長施政為何倒數第二？－市府團隊有夠爛

西川里長葉家宏及發展協會理事長莉莉沒良心

FLORA和秀燕小姑溫淑貞，在曾文坡市長夫人共同在台中教育大學跳土風舞，但小姑溫淑貞並未納入婦聯會，後在市長公公廖繼魯，所開美村路羽毛球場和今池坊副支部長許老師一起打球，她好奇也去我的學生郭晏生議長細姨(我的插花學生家，附近去如何做細姨(許老師父親瑞成許居士娶細姨，所以她心裡不平衡是老處女)，果然細姨施奶扭腰要有手腕，FLORA出門後許老師說她不會做細姨，哈哈！郭議長最後不是賣樂透，有一年文化中心團拜，盧秀燕載我回六合里辦公處，嘴巴甜美鈴姊姊叫個不停，當然六合里長(會當模範父親賴子彬)，每次助選得利，每屆市長、立委等等都要來登門拜訪，盧秀燕選市長，我幫忙很大，因為林佳龍兩夫妻不知感恩，毀掉仁友公車、仁有通運，以及中森戲院，而且起貪心，而且我的志工服務手冊被黃馨慧壓在婦女會其秘書，幹部都欺負我、壓榨我，叫婉如去社會局長呂建德幫我要回，她居然說我不敢和國民黨鬥，這和民進黨執政，俞國華夫人說政治好可怕，她受到民進黨如國民黨的壓迫，後來我送了一本花弄影的書(很少送)，文化立委用買的，大屯社友多用買，但林佳龍自當選立委(目的已達成)，幾乎沒去大屯社，所以沒買應當也沒看的，盧秀燕當面收到對我說你的三宅一生衣服漂亮，姊姊怕我無聊，所以看此花藝書解疲勞，可知花弄影也是孫子兵

滑川市觀光會長、議長

法，之後在他的幕僚用香燭拜林佳龍的相片，我覺得很低賤，迷信外就沒再去服務處，再加上海外沿線和顏清標(黑金)外，盧秀燕來五府千歲連叫一聲前六合里長賴子彬女兒都沒有，我想她沒看花弄影，所以選前二天大學同學在北投泡溫泉，都說林佳龍一定連任，回來台中我和胡自強FB連線，只是不要讓林佳龍連任，就任時去

123

盧秀燕市長就任親自交花博改進書

參加最主要目的想見胡市長夫人以及林柏榕市長伉儷許久未見，而且我親自交給市長花博建言一封至少有20個意見，現場親自交給他，大部分是可以花小錢改進的，可是也沒有聽他謝一聲，不如胡市長來一張謝卡？然後有一天我至市府問有榮秘書長一些問題，包括愛心卡，回我一句一樣，結果只剩扣50元或全額抵用會一樣？下到一樓碰到一群人有日本人、獅子會的會長、總監、滑川市觀光會長、議長一行人來台中市府招商而聽說有預約導覽市府，在問我如何找市府秘書，因為剛下來知道有榮很忙，我招待他們一群人至瑪利亞喝咖啡，原來是滑川市有觀光遊艇，但FLORA一問無溫泉、五星級飯店、懷石料理，我想認為應該沒意願，後來5點快到，我想問日本人是否會想遊柳川，或台中歌劇院，竟然被拒絕，竟然大家無互惠，也就作罷了，結束後和有榮說明如此對日人失禮，她回我，沒有預約市府，有導覽這一群人那就有可能旅行社說謊還邀請我下個月記者會作日文翻譯，我再問住哪個旅社？沒名，所以推辭，我算幫市府大忙，連同要幫慈善花展～募老人共食基金會，小燕市長也未晉見，文化局長出國，秘書黃郁秀是說局長很重視我先mail然後三份資料各給三個單位包括社會局，但文化局科員馬上說文化局不能買賣行為，其實展過的人心照不宣，有榮問我如何辦？我問市政府整棟又不是文化局的，不在這兒辦，林酒店也可以辦，而且小燕市長應該出面，可以的話，仁友、仁有所有的車就可以劃七彩畫，良好的小燕子飛呀飛呀，到了阿公阿媽活力秀，只見副局長在貴賓席上，我問了副座是否知此事？不知副座很重視此事叫秘書查，還問我可不可以再給一份資料，最後我給一張名片，隔天小姐打電話說副座照辦會全力配合，也要給西川里葉里長多些津貼，葉里長也很高興地

124

林佳龍及盧秀燕市長和民進黨全員都要學習禮儀

沒看到文化的黃國書東南區競選總部

和我說，社會局有來電！問我要如何配合？我說要文化志工，能上架、有美感，能美化社會局，花弄影的書都要看，無回答，我努力募款買車載老人至活動中心，捐老人共食，有一天去看沒有蛋、魚及水果，我問葉里長，竟然回我是志工的事，不用管每天吃蛋，然後要拿便當給我，為何不能一起吃？然後說老師你趕快回家，市府要砍樹，我趕回家一看是藍鄰長在指揮市府，地不是他的，樹也不是他種的，欺負良民！

我看和上一屆林佳龍市長一樣要讀外交部禮儀手冊才得體，市長對FLORA來說芝麻大一點兒官，不勤政愛民，社會福利不做，多佈施種福田～一句老話，水能載舟，也能覆舟！

日前花蓮地震大理石業破碎損失慘重，花蓮妹妹損失近一億元，我想賣些古董、書畫救急，打電話給黃國書文化立委，他說不知道要賣誰就掛掉，日前到五權五街辦事處，主任看我慈善花展企劃案，他說市府、文化局、社會局都是國民黨的事，跟民進黨沒關，我說老人社會福利的事，還分什麼黨，曉以大義，主任說那給黃國書辦好了，我說你想辦也不會給你們辦，上個月去東南區競選總部，一個長頭髮的老頭子見人也不會打招呼，我說都跑行程了嗎？裡面亂七八糟，看不到茶文化、花文化，連基本的人情文化也沒有，也不會奉茶一杯，志工回來也不打招呼，禮儀不見，我說走了，政治獻金也抱走了。

盧秀燕市長沒擔當未任過市長沒有經驗，社會福利做得不夠好，我說文化局不能賣至國家歌劇院、台中音樂廳一樓有賣場，我把企劃案及名片交給有榮秘書長，他轉交給文化局另一科員，我談道文化局科員很高興要我直接要和文化部反應，我10月15日到新莊文化部相談甚歡甚至想辦國際性各流派花展，只差在經費問題，但我馬上去見有榮秘書長，想問為何沒有留企劃及名片？因為給社會局長長青科長(?)說賴老師妳格調太高，無法配合，我回說局

長、市長、文化局長都有跑行程比較重要，不用管人民疾苦，老人死了也不重要，還回我，當然，跑行程比較重要？我才把企劃案拿給她是去文化部後，是文化局和社會局、市府沒事不用管，是嗎？FLORA是白痴？失智老人，有錢不會花嗎？領導人台中盧秀燕市長是這樣的人才嗎？虧有幾十年的交情，家父生前如此看重北區，至今也未建設，第二市場乞丐、流浪漢、綠川旁小販很多。

　　社區發展協會莉莉要我去打鼓，結果碰到教育局的人，反被邀唱台語歌收1700元，我送老師一本花弄影，是教大陸盜版，被怒逐出教室，我問葉家宏一次收2000元租場地費，里長姆你喝酒體態差，還邀我去福州、湄洲媽，東南旅行社辦，沒看清楚我的台胞證，害我後來獨自一人入廈門住廈斯汀酒店，差點被公幹留大陸，不能回台！是葉家宏的錯。

　　年輕人無法購屋，人心無淨化，台灣如何救？環保也不做，中華花藝造型善用幾十箱海綿堆積如山，垃圾堆滿地，相對歐式花藝推行環保，每位設計師用心，看了充滿感動！盧秀燕市長今日執政，不好好推行把握，不做社會公益(指表面上)，不懂得文化，黑金掛勾，是否能福及子孫？善哉善哉！

台灣大道白天施工影響道路交通，有的廢水未處理一起施工，浪費社會資源

上個月盧秀燕突有一想法為失障、失能，她說有1600台免費公車，所以要設機器讓失障及失能人士能公車停下以便上公車，第二天一早我馬上電有榮祕書長「失障、失能」行動不便而且緩慢，縱使上得車來，有座位便罷，如果無座位，佔著沒拉好，緊急煞車跌倒，半死不死誰負責？市長會說在車上，那別怪我心狠？叫司機丟出去，誰的車壓死，是申請國賠？送給市長座車壓？林佳龍交通部長壓，來個過失殺人？是否領個保險？

中台弟子傳實
10月16日晚於花園教室

綠川旁如此建物如何觀光？綠川內無庭園設計、無四季花草，雜草叢生，無花圃。

三步一間娃娃機等於無正常商機，台灣文化沉淪、經濟低迷

綠川　攝影／KENT
(民國83年正豪大飯店的DM)

今綠川整治但未綠化庭園設計，川旁環境雜亂，舊屋無觀光設計或特設物品陳列出售，沒有觀光價值介紹給外來人士

學佛之道

　　自幼和媽媽到阿媽帶她拜拜超過百年五權路的民德堂，屬龍華派非常莊嚴，從我會插花即供花，佛誕節做浴佛亭，包括光復路的光明寺最喜吃佛誕節遊行後發的便當，在民德堂插花師父、師娘十分疼愛，常餵我吃紅毛堤，聽說很貴很補，我從未拿花錢，二十多年了，全家都在此拜拜，除了弟媳是基督徒，每個月都來此問運事、吉凶，而在高中因同學許漱眞帶我至慈光圖書館上李炳南老師的課，因和國文課有關，我很喜歡，而結下因緣唸佛共修、助唸一直到結婚後，中台普安精舍在南屯路上，歸依在上惟下覺安公老和尚禪修、法會、供花也受五戒！

　　公婆往生後，轉而照顧雙親，有了嫂子、弟妹，反而更煩惱她們沒侍奉爸媽、爭權財產，兄弟手段心狠手辣，令我兩姊妹心寒，不想財產都各自修心、修佛，我在中台，妹在月光寺、河南寺，有一天媽說家道中落，手足無情，家破裂將無光命KENT帶我們母女至民德堂找師父誦一部法華經30萬元(此事家中人不知，所以妹說我記錯了，是爸死誦經共30多萬元) 錢是我領的，雙親的銀行事是我處理、衣服穿著我打理，包括對外事KENT開車十多年，有時中山醫院一天跑三次，無職、無薪、無油錢、常被爸罵，也被豪賓通運公司的職員罵，媽不捨，偷偷安慰我，我還帶雙親至名古屋，我還自費，當年爸帶水果回來，兄嫂吃得開心，不知有想雙親是就醫？是病人?後來我和Wood大哥說KENT如此貼心載來載去無薪水，他們兄弟不是付薪水，而是要請計程車~請二姑的女婿開計程車，爸只坐一天就不要，要坐KENT的車！

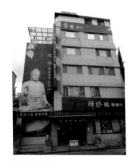
普安精舍

婆婆皈依聖印師父

民德堂師父

師娘

藏傳喇嘛灌頂

此時我在見籍師父教我離開慈濟（其實捐病床20萬元，收6年功德款，法弼如水招太多而無座位表，被師姐怒罵淚落）供花普安精舍法會帶素食給媽吃，大悲水，媽媽法喜充滿！在爸往生，我們三人中台禪寺、九華山、清涼寺、遊山玩水，我做豪賓知性之旅，媽結拜姐妹統統參加.吃美食，玩私密景點多開心，即使晚年坐輪椅、有菲傭、看護陪同，照常玩，最喜吃烤乳豬，嚐試新東西，照常買漂亮衣服，送米給孤苦人！

這期間一面照顧媽媽，大部份期間在普安精舍上禪修班，供花、法會、除會心經、阿彌陀經、觀世音普門品、金剛經、法華經、梁皇，禪修班從初級班上到研經班，住持師父換了，每一位的法都不一.而且中台師父大多碩士、博士，多飽學之士.受益良多，而且法會多是隨喜，何來誦一部經參拾萬呢？

在星期日媽咪盼望兒孫團圓，一大早要我們夫妻雨帶她到第二市場，上好的肉、新鮮的魚、蔬菜、雞要燉補，滿滿一桌、滿心的期待大人一桌、小孩一桌，常失望老二的某永遠不會回來送花，她不想看到Wood的長頭髮某（從當總監夫人後就不會煮飯，聽從祕書長林弘光太太採用台灣園藝送花把大姑掃出正豪飯店不給分文）老三做禮拜要作飯給弟兄吃也不回來~二哥說假日不一定有空，要帶水餃妹去月眉滑水，KENT和FLORA傻笑搖，雞湯媽咪呀！好喝！好喝！Wood大哥今年除夕夜往生，那些人信慈濟，不會叫來助念，

還是我請來見項師父、監院師父及師兄來助念，姪兒昱仁、姪女韻如，也不會跪迎及供僧，連師父說親人來一起助念，韻如還叫我及姑丈趕快唸，沒她的事，事後我和萬安禮儀要求誦經，一定要出家的師父，

　　要誦觀世音普門品、阿彌陀經、金剛經、法華經、梁皇、萬安回我做不到，隨即電昱仁，請我不用管二哥及妹都兒告知我大哥全家也是基督徒，可憐的Wood總監，中華扶輪教育基金董事長，前總監協會會長，台日親善會長，忠森企業股份有限公司，最後也是我在普安精舍爲大哥做七共七個七，子女無一人來拜！

　　媽媽往生我受刺激太多，幾乎不能呼吸，只能師父來誦經跟著對拜，之後就躲在被窩，KENT帶我至HERT儀器檢查是心肌分離，治好後又至吳哥窟旅遊跌倒，要斷不斷不能行，Rich介紹大里中醫師針灸，由腰至小腿，整個麻，治一個月進步不多，又介紹一位女醫師拉一拉，後拉斷了，我一直哭泣，媽咪不在.，二哥大女兒郁菁來探望，說土醫師用木板上下夾固定，我哭泣都斷了要送大醫院開刀才可以，心中直唸佛，阿彌陀佛！

　　8年內大腿開兩次刀，花蓮妹妹電話慰問，婆家兄嫂無人慰問.二哥至醫院看了一下，大哥家無人探視，我還故意電阿姨來家裏唸佛一句沒空，倒是復建後能用枴杖走路，選擇至普安精舍禪修，住持師父要我供花，星期一至五都上課至研經班，五月結夏藥師佛法會，使我身體復原到能至德瑞，也至美西國家公園到處旅遊，甚至聽從大屯社嶢梅去醫美損失金錢，詹骨科兒子詹本立(後入大屯社）弄到眼睛0.1~0.2至第一眼科林泓裕就醫，恰值藥師佛法會見烔師父要我點6仟藥師佛燈24小時直點2個月後眼睛一直亮，漸復光明，林醫師稱奇不可思議，感恩佛菩藏～至今一直在普安精舍～偶而供花禪修不斷，發菩提心，永不退轉！

　　在Wood大哥即將當總監，新聞報導在港尾忠森木業公司的地係大嫂的嫁粧，媽媽看到了很生氣，要大哥更正只說記者胡亂寫而不改認眞講起來，除了二哥高商畢在五權路木材工廠幫忙，家中兩女兒幫忙最多，根本是我掌管中森戲院賺錢，雙親遊東南亞餘款及存款所購買忠森木業的地，而Wood任總監時公司皆由北屯社二哥代管，任期竟竟狠心封殺在其工廠後的仲森公司，二哥因而無收

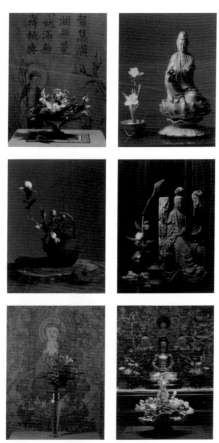

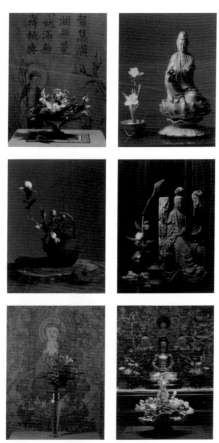

佛教供花，陳履安夫人任中華花藝董事長，聘星雲大師佛光山師父，聽經聞法說供花

入，憂鬱而想自殺，賣掉爸的賓士車、賣掉豪賓通運公司及所有車輛，我因而無法經營豪賓文化知性之旅，而改用仁有車子，比較不便也失掉商譽：因而作罷專心唸佛，爲雙親作準備，也修自己，聽經聞法不打算愛遺產，否則三個兒子不孝順，未照顧奉養父母，依法不得財產，我勸爸把正豪加油站給二哥，改正豪興加油站，二女兒郁雯留學回來經營嫁長榮飛機師，在加油佔賣芋圓，我說食安法.，二嫂說連鎖到彰化又做順風醫美，花蓮妹妹念又不是醫生做董事長？二嫂說妹妹愛上饒自強至今不死心？這一家子今年母親節前一星期我打二哥大哥大~全家就剩你、我、花蓮妹妹三人來個視訊如何？二哥開口：幹你娘！死你娘！你娘幹你喔！我掛下電話一會換三女雅瑜打來，每個人都有每個人的事，都安排好了，誰管妳去死！掛掉，原來這家子是這樣的，靈嚴山寺常住師父問我娘家？我沒娘家，心中常唸佛，佛住心田，阿彌陀佛！

和KENT交往很久，媒人、10多人拖到36歲才結婚，主要婆婆中風多年臥在床加上公公風評不好，賣掉所有房屋，長和倒閉2次，Kent自己無房無車，當時在來來百貨設文具專櫃，媽媽認爲我年紀大了，其他媒人介紹我又不喜歡，就說有房子讓妳嫁免得讓妳兄弟笑，我只好貸款買了房子就結婚，婚後李家高興住透天別墅，我卻在教學也兼做會場佈置，二伯及職員常借錢，二伯母常起會，公公一些女朋友，做媒的水準之差，說我手中有查某可和她合作好像是妓女，還要待候婆婆挖屎洗到吐膽汁，好苦淚流往肚吞，阿姨在七星淨業精舍，係在家師父賣靈骨塔位如禮儀社，阿姨常帶一群蓮友來家阿彌陀佛，我哭仿如己往生也哭唸佛（當時尚未有普安精舍）阿姨常拖我上七星，不管我要上課，二伯向我借鉅款不還甚至借KENT的空白支票，阿

132

公公 台中社Parker

姨叫我不準說話，要我買塔位希望我死，公公、KENT打我，甚至婆婆往生，我設佛堂，公公不準我設公媽牌位，最後我掛公公婆婆像，我拜託大伯百利大嫂討錢，大嫂叫KENT送我進身心科，我大腿全斷身心俱疲，電阿姨來唸佛，無人，婆家、娘家無人關心，只有花蓮妹妹偶而來電.中華花藝無人問，反而日本草月本部來信表示是否需要援助？到普安精舍電梯二樓唸藥師佛法會師父關懷，師兄扶持供花自有見標師父抱花盆上樓直唸好莊嚴，住持師父請人打甜菜根汁給我補血如此照顧，時美鈴己雙親往生，身體漸恢復，發願辦慈善花展~募老人共食基金入各地社會局(全省巡迴）期待功德圓滿，發菩提心永不退轉。

中台弟子傳實合十

中風的婆婆

有壹佰多年歷史的民德堂～龍華派

念亡母

命雖定，但運能轉，多少女人願意為家庭付出一生，只要有愛，做得心甘情願，只要家人有少許的「回饋」，要求實在不多，只要對方表示一點點。Flora回想新婚時，摯友送了一本相愛不渝的秘訣，內載妨礙新婚夫妻親密感情的障礙之一為電視機，因為電視會佔掉兩人獨處，學習相知、相愛，談心溝通的時間。當兩人把眼睛、頭腦都注意在螢光幕時，雙方無付出也無獲得，Flora當下省掉電視機以及洗衣機，Flora心想外衣多送洗衣店，洗兩人內衣褲及襪子、手帕應不是難事。新婚第二個月即輪到奉養公公以及中風多年的婆婆。當時公公很有環保觀念，堅持不用紙尿布，Flora用手洗有屎尿的尿布，洗到嘔吐反胃吐黃汁，更最後吐藍色膽汁，馬上買了洗衣機。兩天後幫婆婆洗澡，臥病多年的婆婆居然有力，Kent幫忙抱進浴室，洗完澡後當晚婆婆發高燒，Flora嚇得面部發青電召賴醫師出診，打針吃藥。兩年後近母親節往生，蓮社蓮友來幫忙，囑咐助念須24小時（因為婆婆病魔纏身臥床長達11年）。過完子時三位兒子三位媳婦輪流助念，出殯時聖印法師親自主持法事，Flora草月流好友十多人在花房預先插好幾十盆花，Flora再運往殯儀館佈置靈堂，親手為婆婆設計蓋棺花以及靈車鮮花佈置，Kent抱著Flora說媽媽很抱歉沒有疼愛到妳。

Kent&Flora為媽媽持了49天的齋戒，並常唸佛及往生咒迴向也誦經，有一夜Flora夢話告訴Kent，我看到媽媽身穿華服宛如仙女。

家有一老真的是如有一寶，Flora目睹多少企業家老來由女兒女婿奉養，也

Wood大哥小孩　怡如、昱仁、韻如

九份彭園

有人住療養院，甚至如幼兒早晚專車接送上老人中心，想此情爸爸、媽媽、弟弟、Wood大哥相繼往生，親人相繼不在，夜也思，日也不想思，思思念念，念念思思，Wood大哥有妻有子也有女，普安精舍住持師父，監院師父至中山醫院，竟然是FLORA供僧，師兄助唸至凌晨之後追思園FLORA恭誦觀世音普門品、誦金剛經、法華經，並在精舍為Wood大哥作七個七以及梁皇，昱仁不聞不問也不供僧不包紅包還罵我不用管，包括二哥三字經幹你娘，妹妹說都是基督徒管他做什麼？思思念念，念念思思，心痛，心痛，不忍大哥亡靈，哀哉，哀哉。

Wood大哥追思會，忠森木業全球集團總裁 / 中華教育基金會董事長 / 台日親善會會長

尼泊爾山上兩層樓高的彌勒佛

七夕談花

　　七月在佛教稱吉祥月，在泉州及台灣及華南沿海某些地區，有七夕、拜七娘媽的習俗，七夕又稱七娘媽生。台灣民間傳說，七娘媽是兒童的守護神，兒童在週歲，要向七娘媽廟祈願，而後每年七夕祭拜，祭拜方式與乞巧相類似，乞巧是婦女在院中以瓜果拜雙星乞巧，並結綵縷穿七孔針，供品像是鮮花及化妝品，並將祭獻的花粉分成兩半，一半投到屋頂上給織女用，另一半留給自己用，傳說與織女共享化妝品，可保持青春美麗。

　　而拜七娘媽供品鮮花以雞冠花與圓仔花為主的應景花。雞冠花，花似雞冠而肥壯，有「精彩十分伴欲動，五更只欠一聲啼」的詩句寫其風韻，更顯得形象突出，除紅雞冠可觀，白雞冠突出後者形象，詩曰：

　　　　如飛如舞對瓊台，一頂春雲若剪裁

　　　　誰為移根蕢荄畔，玉雞知應太平來

　　此把雞冠花作為一種仙草看待，不僅能呼喚神光，而且能呼喚出太平景象。

　　雞冠花是很普遍的花卉，生性不嬌，有土便生，有水有肥便長，同莧菜同科，和莧菜一樣生命力強，不畏高溫、強光、酷熱，宜在三、四月播種，而且雞冠花的花形壯麗、獨特，適合布置庭園、花

壇，他對二氧化碳的抗性很強，能防環境汙染，其花有清熱、利濕、止血、治白帶等，其種子含脂肪油，有消炎收斂和強壯作用等。

而圓仔花又稱千日紅，別名滾水花，也屬莧科，其初開花，彩色花球集於枝頂渾圓可愛，做胸花及頭飾花非常俏麗，清代錢興國讚曰：

漫說花無百日紅，誰知花不與人同

何由覓得千山酒，花正開時酒正濃

千日紅喜歡溫暖和陽光，不耐寒，適宜栽種在肥沃疏鬆土壤中，生性強健，容易栽培，初苗生長緩慢，六月以後生長便快，成苗以後可移栽，移栽時要遮陰，保持土壤濕潤。千日紅的花序入藥能祛痰，用於止咳、平喘，且能平肝明目。

七娘媽生還要供油飯，及一種特殊的五彩色紙，與金紙一起燒給七娘媽，有兒童人家，還要拿紅線、空古錢或鎖片，稱之為「絭」，拜過後給兒童掛一年，等二年在換，如此到十六歲，才可「脫絭」。脫絭要到七娘媽廟前去還願，用麵線、粽子以及色紙紮成的七娘媽亭，感謝七娘媽保佑平平安安的到16歲，拜完後焚亭脫絭是成人禮的儀式。

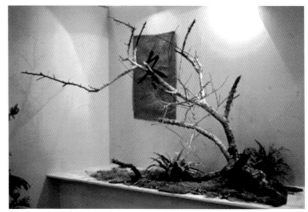

中華花藝世貿花展，王玉鳳把公款整捲草皮帶回鋪地，浣花草堂而不付款

137

中元普渡

中元在七月十五日，在目前民間是重要的節慶之一，一般佛門在四月十五日開始於廟中誦「藥師經」及持咒，90天功德圓滿到七月十五日，相傳到這一天修供，則福報可百倍，因此佛教在這日作盂蘭盆會，在目蓮救母故事中這樣寫著：「目蓮因母亡，坐餓鬼中，佛言需十方眾僧之力作盂蘭盆會，以珍果素食置盤中供佛，而後母得食。」

盂蘭盆會譯自梵語，在台灣原不過二、三日，或至多六、七日，有時甚至發展到整整一個月的普渡活動。記得小時候在市場內看著普渡的祭品花樣百出，有刀工刻得很細緻的蔬菜水果的雕刻，也有花結凍在冰中，非常炫麗，而近幾年大家都只有擺擺糖果、牲禮、罐頭，甚至是有脫衣舞秀給好兄弟觀賞。

「普渡」目前在基隆比較有特色，有兩大活動，一是「開鬼門」，另一個是「放水燈」，據說鬼門在半山的老大公廟中，七月初一早子時開鬼門讓眾鬼接受陽間的普渡，而放水燈在七月十四舉行，水燈由紙和竹條糊成簡單的「紙厝」，內中點香臘，然後安放在可助浮的木板或筏子上，人們捧水燈先由道士引導遊街，再到水邊放流，而岸邊亦供三牲及銀紙，水燈會引導水鬼上岸。

另外在宜蘭地區則有「孤棚」及「搶孤」的活動也相當特殊，在廟前除有祭壇外，另外搭建孤棚，附近的居民則競相來放各種供品，排得滿滿的，等普渡完，四周民眾一擁而上，搶供品的活動稱為搶孤，能搶到的據說一年都非常幸運，而搶孤之中又以孤棚頂的三面小紅旗更為珍貴，因此「搶旗」更是搶孤的高潮。

基隆的夜市小吃非常有名，天婦羅、元宵、奶油螃蟹，獨特的鼎邊趖，獨一的豆簽羹，寫到這裡，Flora都快流口水，基隆的遊覽景點有和平島、海門天險、八斗子、望幽谷、仙洞、情人湖，社友及夫人們，有興趣明年也到基隆趕集去。

廈門媽祖

138

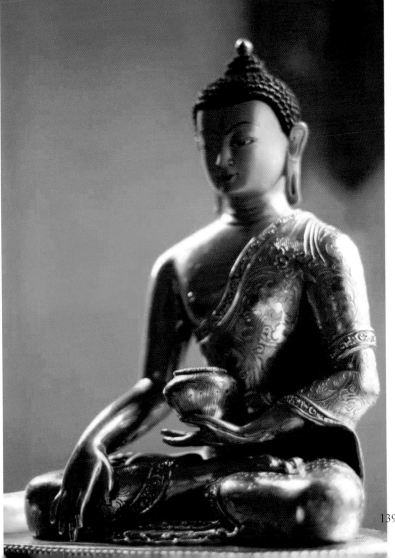

藥師佛

八月桂花香

　　桂花又名木犀、丹桂、岩桂，在秋季開花，黃色或黃白色，相傳廣西桂林原是荒涼之地，海龍王的三公主以她的「趕山鞭」幫助人民移山叢洞，而造就了「山水甲天下」，其死後葬身之地成桂樹林。

　　桂樹的品種有：1.金　桂：香氣最濃，花朵　易脫落。

　　　　　　　　　2.銀　桂：花色黃白，香氣較金桂淡，花朵較牢固。

　　　　　　　　　3.丹　桂：花橙色，香氣淡雅。

　　　　　　　　　4.四季桂：花黃白色，花期長但香氣不及以上三種。

　　桂花用途很廣，可製成桂花酒、桂花茶、或製成桂花酸梅滷；做糕品如桂花糕、桂花糖、桂花膏、桂花露，隨唐之際有「月桂」的傳說，即漢有吳剛者，因學仙心不誠，被貶至月宮作苦役，砍伐桂樹，斧頭砍下去有一小缺口，斧頭一離開缺口又合攏，吳剛只有無休止地砍，自此以後，月宮中有兩個人三個物-即嫦娥、吳剛和月兔、桂樹及斧頭。

宋代詩曰：　*窗前小桂叢　著花無曠月*

　　　　　　月行晦朔周　一再開復歌

　　　　　　初如醉肌紅　忽作絳裙色

　　　　　　誰人相料理　耿耿自開落

茶花

八月花神是晉人石崇的寵妾綠珠，綠珠來自廣西，石崇一見驚爲天人，以三斛珍珠下聘，娶回中原建一別墅金谷園藏嬌，趙王司馬倫動了非念，派兵圍索取綠珠，綠珠不甘失節，自樓上一跳殉情，唐朝杜牧詩云：

　　繁華事散逐花香　流水無情草自春
　　日著東風怨啼鳥　落花猶似墜樓人

描述綠珠短暫的生命，一如飄落的桂花。

野薑花

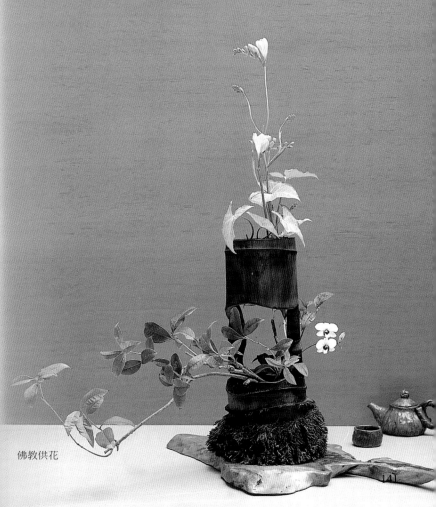

佛教供花

細說太平山，翠峰湖

　　新婚期，我和Kent選擇太平山為蜜月之所，嚮往翠峰湖之神秘。伴著媒人公、婆，現任秀傳醫院不孕症主任賴朝宏醫師一家三口，來到仁澤山莊。豪賓公司的小姐好不容易為我們訂到一間大通舖，剛入櫃檯準備Check in，有幾位客人退了鎖匙說：「半套的房間不用了。」我趕緊問：「半套是什麼樣的房間？」、「喔！半套即是沒有衛浴設備的套房。」一行五人興沖沖將大通舖換成半套，一進房間，差點沒暈倒，約3坪不到的空間，無窗戶，密閉活像裝運貨的大木箱，轉身衝向櫃檯大叫：「我要我們的大通舖。」，「假日啦！如果你們要通舖，就和那群大學生共住吧。」唉！蜜月原先三個大燈泡再加上十幾支大燈管。

　　仁澤山莊有著名的溫泉，舊稱「燒水」以地熱得名，多望溪穿流而過為河谷地形，有露天大浴地，山莊內有溫泉游泳池，若想隱密性，另有神仙浴地可供選擇，另外「煮蛋槽」也是一項玩法，可以煮蛋，煮地瓜。那一年我們上翠峰湖，搭上綁了「椅仔條」的大卡車，一路踩著石頭路，蹦蹦跳跳，倚在Kent的臂膀裡，折騰了約2小時才見到翠峰湖的真面目，淡藍的湖面，伴著水鴨或鴛鴦，偶爾幾許輕煙飄過，湖邊有人紮營亦或烤肉，留下幾許殘跡，踩著沙，我們有些憧憬，訴說著未來，未來充滿希望，未來，……。

　　事隔多年，再度踏上太平山，帶著豪賓文化知性之旅的朋友們，大大小小，老老少少總計43名，太平山上佈滿紅葉。早上我們先搭乘蹦蹦車－原為林楊運材之機關車，由於拖掛之車箱係木料所製，行駛時上下左右擺動，發出〝蹦、蹦、蹦、〞節奏之聲，因而得名。其終點站為小泰山森林遊戲區，內有原野體能設施，木梯、流籠、平衡板、鞦韆等，從事有氧運動，小孩玩得開心，大人爬上涼亭閒聊，有些朋友想前往三疊瀑布，此瀑布分上、中、下三層，上層氣勢澎湃，水量豐富，有〝魔鬼瀑布〞之稱；中層下方深厚碧綠；而下層瀑布有雙流，幽谷飛

　　下午換乘4部新型小巴士，舒適沙發座椅，甚至有迷你電視機。駕駛員兼作嚮導，一路介紹：順著車窗直前方，北為南湖大山，那一大片檜木林係12年前為水土保持再度植林，已屆高中畢業生（意思是樹林過成年禮，不須照顧、灌水、拔草）。左前方這一大片波斯菊，係山壁容易崩裂，特意灌上混凝土，中留空隙，填完垃圾土添加肥料，再栽上波斯菊，既作景觀佈置。又可防止岩石下滑。注意看，這一株鐵杉，姿態盎然，張大千的國畫也不過如此吧！我們就快抵達翠峰湖山莊，現在時間：午後3：00，別忘了欣賞翠峰湖的變幻風貌，明天清晨5：00右前方觀日步道，漫步20分鐘觀日出，再往下沿有氧步道可通翠峰湖作一番回顧，祝你們有個愉快的假期！」。道路旁紫葉槭及杉木伴著雲海，小木屋的建築翠峰湖山莊，迎向櫃檯（只不過是張桌子外加內裝日用品及零食的玻璃櫃）60幾許的老頭面無表情地問：「多少人？」，「43位，一樓下2間7人房，樓上2間，一間住12位，一間住18位。」Flora趕忙問道：「太平山莊的訂房不是說有可以有5個房間分配嗎？」，「你們不超過46位，要住不住隨你們。」說完就躲入廚房裡。安頓好團員，想告訴管理員，準備6：30開飯，可真嚇一跳，還兼當廚師已在洗菜，有幾位熱心的小姐想幫忙，歐吉桑可是老神在在，回絕了。大夥兒迫不及待想揭開翠峰湖的面紗，興沖沖想親翠峰湖芳澤，卻無法近身，圍上鐵絲網，只能登上觀景台，初時些許的失望，十來分鐘後，一陣迷漫，朦朦朧朧，翠峰湖善變的女人也在巧裝，一道陽光灑落，金黃光芒閃閃爍爍，有人架上望遠鏡爭議是鴛鴦？是水鳥？也有人戲說：「昨天晚餐桌上的綠頭鴨。」背後山坡上捲毛的羊齒，柔軟細微而翠綠，層次分明，配上旁邊一隻綁上綠腳環的白鴿，正在覓食，也不怕生，優遊自在。團裡的美女群坐上紅色欄杆，搔首弄姿相繼留下倩影。我坐在階梯旁，遠瞧翠峰湖，一樣的湖面欠缺少許的藍，增添些許的綠，湖畔的林木蓊鬱直上青天，它會傳達我的期許，我的告白？朵朵的雲兒和我扮著鬼臉，嬉笑之間有多少包容？

攝影指導老師呂麗珠背著裝備有5公斤的相機、鏡頭，外加腳架，沿著外圍近40分鐘，就是不得其門而進湖面，心不甘情不願回轉觀景台，按下快門取走翠峰湖千面女郎的一顰一笑，時如明鏡，時而水波激盪，時而雲霧迷濛，時而煙波渺渺，近6時30分，餐廳已滿座，Kent、呂老師幫忙擺碗筷、端菜，計有蘿蔔紅燒牛肉、白斬土雞、竹筍炒香菇、酥炸魚塊、魯白菜外加酸片湯，歐吉桑的手藝還不賴，大夥兒幫忙收拾殘局，餐後上熱開水，Kent準備水果茶包及濾杯咖啡，濃濃的香味飄往閣樓，吸引原本想休息的朋友們，一一趕搭龍門陣，配上花生糖，桌旁Flora準備的來一客、雞絲麵、肉羹麵被不想吃正餐的兒童瞧上了，陣陣的香味引起饞蟲，接著食指大動。戶外清風徐來，呂老師正指導拍攝閃電、滿天星斗，攝影朋友忙著關電燈、讀秒、計時聲此起彼落。

　　清晨4時不到，已有早起的鳥兒，等著看日出，Kent帶領準備相機、三腳架、手電筒，摸黑爬上觀日台，置身於朦朧的夢境中，山頭上曙光乍現的那一刻，彩霞萬千，染紅了整片天，那一股震撼人心，懾人之美，久久不能釋懷，真是〝此景只應天上有，人間哪得幾回觀？〞。急忙轉往翠峰湖，湖面一片寧靜，清純無邪如處子。偶爾是小紅頭？朱雀？喜悅的跳躍，鳥語啁啾，注入了動態的生命活力，活潑這一片湖光山色，這一趟知性之旅，令人流連忘返，滌盡一身煩憂。

1998 Aug.

高雄六龜

144

秋草

在自然界中，春花秋實是植物最自然的現象，反應秋季的自然物，除草木枝幹、可口的秋果例如：柿子、梨等，而菊花是九月代表性的花卉。七月盛開的秋葵、鳳仙花、雞冠、紫薇、八月的桂、芙蓉、九月的雁來紅、向日葵、桔梗、丁香、秋海棠、剪秋羅、秋杜丹、芒草等，都是典型的秋季花卉。

在日本，「秋七草」係源自山上憶良的「萬葉集」，書中記載以富山野趣味的七種草花：芒草、黃芹、瞿麥、敗醬草、胡枝子、蘭草、桔梗等合稱秋七草，而在中國插花，以秋天三種、或九種花材合插，謂之「三秋」或「九秋」。

花材的結合除具季節感外，寓意了至深的品味與含意，以下稍做介紹：

菊花，古稱「延壽客」，為四君子之一，寓意野逸、堅貞、高潔等特性，花色繁多、耐久，最具代表性。

鳳仙花，又名「指甲花」、「金鳳花」，其花頭翅尾俱全，翹然如鳳而得名，寓意情愛、急性子。

雞冠花，又名「雞頭」、「草決明」，花序酷似雞頭，有不老、雄健、愛美、痴情、永固等寓意。

紫薇，又名九芎，入秋開花，花期頗長，又稱百日紅，樹幹脫皮，肌理滑溜，傳猿猴也難攀登，故又名「猴難達樹」，寓意滿堂紅、皆大歡喜。

蕙，只一劍樹花的蘭種，又稱秋蘭，有幽雅孤芳之雅意。

桂花，有百藥長之稱，紅者為丹桂，黃者為金桂，白者為銀桂，因其木材紋理如犀，又稱「木犀」，寓意高貴、名譽，有月中仙之象徵。

木芙蓉，有秋天花后之稱，花艷如荷，初開為白，次日稍紅，隔日深紅，

相間數色，有「醉客」之意，但令人有易老或晚秋的傷感。

雁來紅，初秋雁南來時葉頂漸紅，故名也撐「老來紅」或「老來嬌」，有忠實、不死、驕傲之寓意。

蜀葵，有粉紅、紅、黃、紫、白等多色，又名「一丈紅」，單純、平安、真愛之寓意。

桔梗，夏末開六角花，入秋更甚，花有藍紫、淡紫、粉紅、白等多色，爲化痰止咳之良藥，又名「吉祥花」，有多情、媚態、吉祥等寓意。

秋海棠，花形色至可憐愛，又名「斷情花」，寓意相思、嫉妒，有秋的悲劇性美感。

九份

丁香，長得高大，夏開花，秋尤甚，花小而淡紫，又名「紫丁香」，可作香水，寓意多情、高貴、友愛。

剪秋羅，又名漢宮秋，屬石竹科，寓意孤零。

水蓼，生沼澤、濕地，又名澤蓼，寓意體貼，爲畫家表現秋際水邊的花材之一。

在Flora的花藝人生書中有一篇「秋芒」，插圖中一片芒草的感受相當棒，是Kent在九份拍的，目前草嶺古道、大屯山自然公園應該也是粉粉白白茫茫的一片吧！

草嶺古道

山茶始開

本草綱目記載「其葉類茗，又可作飲，故得茶名」漢代時稱海石榴，後改稱山茶，日人稱為「藪椿」或「山椿」是十一月的代表花，象徵意義美德、完美、純潔、謙遜，花色有白、桃紅、粉紅、紫色等，花神為白樂天。亦有人云楊貴妃、王昭君。

前人總結山茶有十絕：

1. 艷而不妖
2. 壽經三、四百年猶如新植
3. 枝高四五丈
4. 膚紋蒼潤
5. 枝條�3糾、狀如鹿尾龍形
6. 蟠根離奇
7. 豐葉如幄
8. 性耐霜雪、四時常青
9. 次第開花、歷二、三月
10. 水養瓶中、十餘日不變

花期十月底即開至元旦春節，因而倍受人們喜愛。唐宋之間認為茶花有牡丹之妍麗，梅花之風骨，在瓶花譜中列為六品四命。山茶尚有蜀茶及滇茶之分，其花性涼味甘，可治出血、燙傷。日本三月有茶花節，並蓋有茶花廟，而美國西雅圖被尊為花城以茶花為市花。

茶花特殊在凋落時只有花朵落地，而花萼仍留在樹，落花仍保持顏色鮮艷，甚至比在樹上更美，在日本一邊觀賞茶花，樹下一片花海，一邊喝抹茶，是一大享受，Flora記得一部日本電影「椿十三郎」其中約定若要開打時以丟擲落椿為信號，當流水漂著落椿入將軍府中，夫人望

著滿片花海，驚嘆：真美呀，綺麗呀，一剎那忘了戰爭即將來臨。台灣陽明山，山仔后一片山茶，而在台北縣雙溪鄉有一處「茶花莊」約有十萬株茶花，品種高達三百多種，除一般花色外尚有黑色、翠綠色，甚至彩色茶花，有大如牡丹，亦有如玫瑰，單瓣、複瓣，花樣眾多，而莊內古厝亦有兩百年歷史。

十一月的節氣是「立冬」和「小雪」。

「立冬」第一候「水始冰」第二候「地始凍」第三候「雉入大水為蜃」，蜃是大蛤，開於「蜃」有許多傳說，如：蜃能吐長幻成樓台，即一般稱「海市蜃樓」現代人已知大氣中光線折射將遠處景物顯示到空中的幻影。日本人的立冬三候為「山茶始開、地始凍、金盞香」指立冬天寒有山茶花和金盞花又稱長春花，幾乎四季都會開，但以初冬最盛，其花色金黃，狀如盞子而得金盞之名亦可作中藥。

「小雪」第一候「虹藏不見」第二候「天氣上升地氣下降」第三候「草木萌動」，而日本的小雪三候「虹藏不見，朔風拂葉，橘始黃」朔風指北風，意思是指北風將樹葉都颳落，而橘子初冬開始轉黃，橘音吉，為過年的吉祥物，中日皆喜愛。

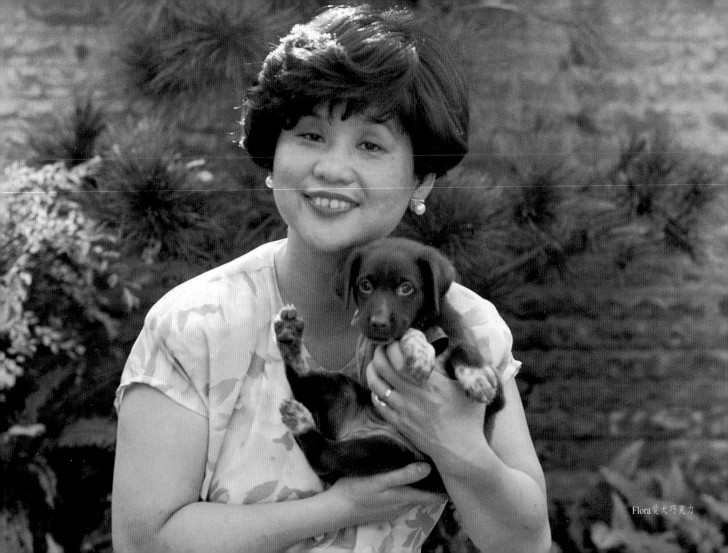

Flora愛犬巧克力

給「巧克力」的忠告

Dear巧克力：

　　如果我沒有記錯，妳在1992年來到Kent家，澳洲英文老師"韓潔兒"我們戲稱"蕃薯兒"。由David、賴醫師夫婦帶來投宿我們家，當晚群人熱鬧哄哄，夾雜多種語言，妳躲在壁櫥後，楚楚可人，頻頻探頭觀望，終於有人發現妳的存在，我介紹妳原先的日文名字"朱克力"當晚分享了Kent的花旗生日蛋糕。

　　隔幾天，妳咬出潔兒的鞋墊，以及斷斷續續磨牙破壞了所有櫃子的木頭圓鈕扣，養狗的好友奉勸我買個籠子拘留，我不忍妳受牢獄之災，希望自由自在大地是妳的床，藍天是妳的蚊帳，終於渡過了調皮期，成為Kent家的新新保全員，也是全條巷內無給巡邏員，附近的幼兒把妳當小馬騎，老少都知曉"巧克力（李）"這時才突顯出那一家姓李的養條狗兒也姓李。

　　垃圾車來時一定催促Flora清除，最妙的是妳還會區別出對面麻園頭溪的垃圾車聲絕對不會叫，如果Flora接到會場佈置的case，客廳、浴室都堆滿了花，一大清早開始作胸花，而妳乖乖扒在地上默默地觀望，陶醉在唸佛仙曲，Kent總是說這畫面好溫馨，桌上、沙發椅子擺滿做好的胸花，妳從不會去破壞，

乖乖

Kent在嘉獎之時，總是在正餐寶祿或西沙後賞些點心，從此以後每每在我們享用美食也會帶些佳肴讓妳品嚐，諸如牛排、羊排、比薩、港式點心、虎羊羹，喜達見冰淇淋，甚至最近也嚐了蛋塔。

　　25日晚我照慣例出國總會帶個飛機餐盒犒賞，只不過從中取了一塊肉分給隔壁的"小花花"，而她還在推三下，思考是否要享用，妳就撇下餐盒衝出門外，叼走了那塊肉，"巧克力"，花花為妳的摯友，我們外出時她與妳為伴，閒話家常，當我們車剛回到巷口，她就急忙"報馬仔"，搖尾歡迎，妳應當思考"敬人者人恒敬之，自尊者人恒尊之"。

Dear 巧克力，雖然妳只不過搶了朋友一塊嘴上肉，這証明：有好東西不會與好朋友分享，不懂得尊敬她人的禮讓，而太"自重"自己了。前些日子，大嫂說越看妳越像小綿羊，而家庭醫師也警告：不要以爲狗不會中風，胖子胖是有其道理，不要相信"多吃減肥法"切記！！切記！！

Flora於教師節

拉達克

做夢也想不到這一生會在喜馬拉雅山脈中健行，結婚12週年Kent送我的禮物原來是德國城堡8天之旅，月初旅行社才通知我不成行，Kent提起9日有一團攝影老師隨隊指導的12天尼泊爾燈節以及安娜普娜山跋山攝影團，尼泊爾落地簽證，傳來行程Flora一看6天5夜的trekking，每日長達5、6小時，鼓勵Kent獨自前往，Kent說團友都不認識，沒趣，Flora只好拜託好友代課，捨命陪君子，"趁著年輕有體力"。

9日出發經曼谷轉機加德滿都，第二天起程波卡拉，坐車8小時，11日前往登山口，開始6天5夜的跋山之旅，全團24位有一位小姐因重感冒再回加德滿都，背行李的雪巴人12位加上當地領隊，二位嚮導，以及各自請背相機腳架的雪巴人將近60位，目標海拔2075公尺的Ulleri意思是"陡峭"，中午休息時遇一單身美國小姐和她的雪巴嚮導，入境隨俗使用手抓著飯和蔬菜往口裏送，黃老師告訴我們的Lunch有菜就沒湯，有湯就沒菜，果然送來一碗蔬菜湯和一盤素黃麵，餐畢爬著陡峭的階梯，後悔隨身沒有帶零食，走著走著天黑，沒有手電筒摸黑接近用手爬，沿途喝了三瓶礦泉水直到晚上7：30才抵達，共計24,000步，Kent整個虛脫無力，餓得說不出話。喝了一杯熱茶進到房間，白色的床單，床頭點著白蠟蠋，頭又向門，唉！真慘。第二天7：30出發，沿途欣賞瀑布、小橋、流水、整個喜馬拉雅山脈的各種景色，綿羊成群，馬兒鈴鈴噹噹，帶頭的還插著裝飾的毛或頭飾布，下午3：00就抵達Ghorepani意思是"馬喝的水"，今天走了14,700步，好不容易有熱水，趕忙洗個澡，不累的隊友再度前往標高3200公尺的Poon Hill拍攝日落美景，第三天清晨5：30拍日出，遠眺道拉吉利峰以及安娜普娜山南峰，Kent & Flora舉了大屯及中央社的社旗，拍照留念，接著是一段很辛苦的路程，穿越叢林高山原住民的部落，沿途山巒起伏，幸好帶了萬益的肉乾以及金桔糖、人參隨時補充，住宿於Tadapani意思是"遙遠的水"，了解水得來不易，所以洗澡的收費是50盧比，所有的人圍著一張大方桌用餐，旁邊有兩位洋人，他們點了炒麵及pizza，Kent說

好想要一塊嚕嚕，我們的餐由雪巴人煮，永遠是泡麵清湯，馬鈴薯切絲、切片或切塊夾雜著掛菜或香瓜煮，一道高麗菜泡檸檬汁搭配炒麵或麵粉餅或飯，原先我帶了海苔、鮪魚、鰻魚罐頭要做御飯團，但是米完全沒有黏性，勉強改做手捲，今天走了23,000步，第四天Kent拍日出時，Flora到廚房問可不可以訂pizza，老闆娘高興地說當然可以，一大塊比薩110盧比，合台幣55元，薄皮、料多、cheese足，還和幾位隊友一同分享，住宿的小山上有藏文旗，Kent上去時不慎滑跤膝蓋烏青腫了也破皮，還是忍耐繼續前往。Ghandrung意思是"鳥飛起"，果然沿途梯田美景，溪水中常見小鳥有紅尾巴有小白頭，這些原住民村落整理得乾淨雅緻，庭院種植各色菊花，Flora忘了數天的疲勞，高興地採著友褌菊、小黃花，猛然望見右手帶著攝影呂老師送的唸珠閃閃發亮，非常有光澤，Kent說大概是在聖山行吧！同時告訴我一則故事，"有一貧苦人家，異常虔誠，每天勤唸唵嘛呢叭咪吽而尾字唸錯唸成『牛』，一天僧人經過門口，往上一看屋頂光華密布，忙進門詢問反而糾正他的唸法，出得門來再抬頭一看光華盡散，趕緊說：您還是唸你的『牛』吧！——心誠則靈。半途休息，和商家買了一瓶小可樂。40盧比換取鎖匙上廁所，山上的環境雖然簡陋，反而乾淨，垃圾回收做得很徹底，東西充分再利用，山民很有環保意識，兒童們遇見外人會說"sweet"或"pen"但不會強要或聚眾，喜歡擺pose任人照相，途中見兒童們包著布做成排球玩得很起勁，一根棍子釘著瓶蓋成滑輪推著玩，在下午3：30就抵達，計15,700步，住的房間有衛浴、有電燈，今晚有兩位隊友生日，雪巴人特地做了巧克力蛋糕，上插6根白色蠟燭，大家開心地唱生日快樂歌，蛋糕嚐起來很像澎湖的黑糖糕，整團的氣氛高昂，黃老師提議搬椅子在戶外康樂及自我介紹，主持人"花蝴蝶"

安娜普娜南峰

155

近六旬的曹先生，喜拍蝴蝶昆蟲所以身著花衫，頭戴花巾，團裏有警察、稅捐處、貿易公司、市調、開火車，當Flora說起原先德國行所預備的行裝中有晚禮服時，大家哄堂大笑，領隊黃老師聲明"二星期後的作品觀摩會"絕對有秀的機會，突然外圍的觀眾越來越多，不只是我們的雪巴人，整個村民扶老攜幼，婦人們盛裝而至，原來他們聽說來了群台灣人，這可是他們賺錢的好機會，特為我們唱歌、跳舞，每位100元賞錢，黃老師爽快答應由他付費。"格倫族"唱出第一首歡迎歌，第二首千辛萬苦跋山水來到這裏，第三首希望永遠有個淨土的家園，最後邊唱邊跳地為我們戴上花環，一位美艷的婦人托盤要賞，一邊說"好累"意思是謝謝，隔天清晨，期待的;"魚尾峰"出現雲彩，Kent忙著拍照，Flora拜訪民眾，幼兒坐在家前扒飯，婦女紡紗，男人劈柴，一位老婦人指著Flora披的毛料黑底橘色花樣的圍巾說是她們盛裝的披肩，很想要些東西和我換，但是又沒什麼值錢的東西，小氣的Flora思考了一下，這條是遊裏日本"Screen媽"送的紀念物，捨不得送出去，聊著就耽誤了早餐的時間，麵粉餅已被瓜分，幸好帶了牛奶包，沖了一口氣灌下去，就忘了帶走晾在浴室的內衣，踏著輕鬆的步伐出發，Kent開始唱四季紅、青春嶺，合唱了板橋查某、青色山脈、Do Re Me…下坡經過莫迪河山（Modi khola）有一座吊橋，溪水潺潺，順著小坡，一路高山綿延，山谷縱橫，梯田有些已收割，黃綠相間，Kent指著後面的山告訴Flora：「今天早上你爬過那遠山，渡過溪谷，可見你的潛力不錯」，走過22,700步不到3：00即抵達Deorali意思是"山谷"標高2150公尺，可見我們已適應trekking。

　　Flora和一群年輕隊友及小雪巴在二F地板上說說唱唱，跳起舞來，在左搖右搖，踏踏右腳踢，結束時"碰、碰、踏併"，忽聽老闆娘手著腰嘰哩呱拉有點像潑婦罵街，意思是"這是我嫁妝的房子，你們造反了，想拆掉嗎？還不快滾下來"一群人嘻鬧下樓望見牆壁的賣品真的東倒西歪，黃老師拿了兩本校園民歌的歌本笑著說：還是唱歌吧！一時捉泥鰍、秋蟬、阿美阿美等相

繼出籠，人民保姆提起他的小雪巴"曼巴"會唱蝴蝶真美麗，而且保證明天結束行程前會唱中華民國國歌，Flora忽然想起昨天大夥發現那一隻雙眼會發光的毛毛蟲帶來了嗎？薛先生說我半夜起來上廁所，一看不是雙眼發光，而是在尾巴，開火車的曹先生回道，那當然尾巴要掛燈要不然會相撞，真是三句不離本行，農會家政班的曹太太動手去殺雞，據說她看見雪巴人將雞翅膀交叉折，雞頭塞進悶死，沒有放血，難怪雞肉硬得咬不動，雪巴人嚇得和領隊說"你們台灣來的殺雞手法不同"，晚餐台灣炒雞肉，外加一道洋蔥炒下水，好多人直誇有媽媽的味道。

　　Trekking的最後一天走21,000步，輕快的腳步對著高山做最後巡禮，在休息處遇到來自紐西蘭、英國、瑞士等到尼泊爾才組成的聯合國，trekking 13天團體，也遇見一整排日本人有秩序的走著，下了階梯汽車聲叭叭不遠，忽覺胸口鬱悶，懷念起6天山中無歲月的日子，小雪巴依依不捨紅著眼睛握別相送，回想他們照顧走著、牽著渡溪，提醒拐扙、相機未取，純稚的臉龐永遠帶著微笑，由他們身上看到人性的光明面，Kent & Flora在山中共拍了20卷正片、負片，接著將前往加德滿都拍燈節。

Flora 1998 10月18日寫於加德滿都

尼泊爾童顏

喀什米爾

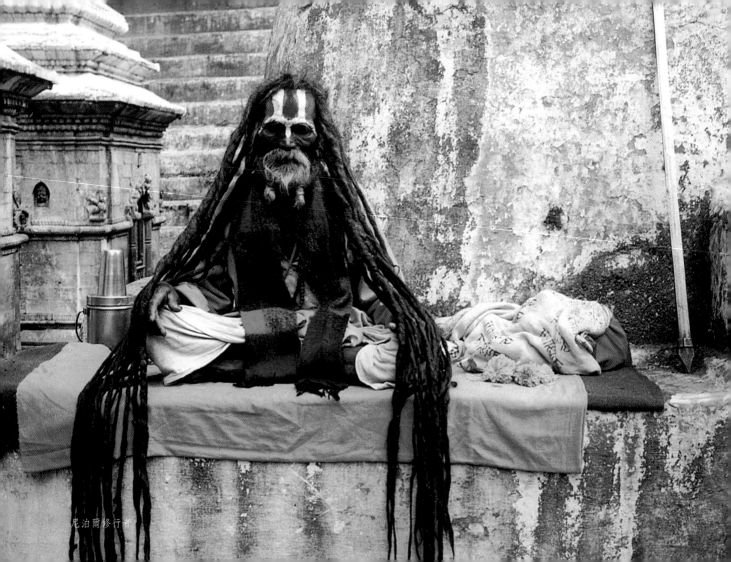

尼泊爾修行者

尼泊爾之行－加德滿都

　　進入加德滿都Bule Star飯店，打開只設號碼鎖的皮箱，化粧包開開，化粧品灑了一地，原帶有瑞士多種用途刀不翼而飛，Kent說大概在經曼谷時掉的機率大些，看起來加把鎖還真是必要。

　　話說由山上trekking下來，波卡拉過夜，清晨擬拍魚尾峰費娃湖的倒影，不知是那個大嘴巴唸成〝火花湖〞（台音），果真雲層密佈，倒變成了拍費娃湖的剪影，回加德滿都的午餐準備的是餐盒，免得來程時我們在餐廳用餐，等殺雞等了二個半小時，端來的是一盤咖哩雞，一盤青菜，一盤馬鈴薯和大黃瓜、蕃茄切片，好多人自誇這樣的餐十分鐘就可以準備完工。中途休息，買了一瓶可樂15盧比，借用餐桌，打開餐盒，居然是昨晚的烤雞、蘋果派，加上兩個雞蛋、香蕉和蘋果，尼泊爾人可真節儉。小孩及狗和我分享了餐盒，抵達加德滿都時間甚早，先遊四眼天神廟，據說是文殊菩薩剃髮出家之地，其髮長成樹，而頭蝨成為滿地滿樹爬的猴兒，也有人因稱〝猴廟〞，佛塔上繪佛之眼睛有四面，而兩眼之間有個神秘第三隻眼，代表無上的智慧，中間鼻子像個〝？〞號。是尼泊爾的數字「1」具有和諧之意，以及佛陀出世指著〝一〞：「天上天下唯我獨尊」佛塔的周圍有整排的祈禱輪，膜拜時須順時鐘方向轉，而且繞塔而行，祈求來生輪迴轉世，塔中還可以點燈祈福，Kent & Flora都各自為父母點燈祈福，也默默為社友祈求天天快樂。塔上懸掛下來的五色經文旗，藍色代表藍天、白色為白雲、紅色是太陽、綠色象徵植物，而黃色為大地指的是泥土。

　　18日我們前往印度廟，站在對面的看台遠望燒屍，橋的右邊燒的是貴族，而左邊為一般平民，亡者內裏白布，外加黃布，旁飾鮮花，直系兒子須剃光頭只留一小撮於頭頂中央，提著油燈繞父母遺體三週，再以河之聖水清洗臉部，據說遺體火化之後，將骨灰灑入河中，將隨聖水流轉至神界，而距離不遠處有人洗衣，有人洗鍋具，可不知有人提水來喝嗎？下午參觀世界最

大的博拿佛塔，它是以喇嘛教從冥想圖案－冥達拉（mamdala）向上爬升擴展的方式建築，白色塔基外緣，有108個壁龕，內有一尊阿彌陀佛小浮雕，而佛塔周圍圓形的牆垣上，環列147個壁龕，內置4式5個祈禱輪，在這兒遇上來自上海的中國喇嘛，由西藏徒步15天至此，和我們談了一些佛的事Flora也供養師父。接著轉往杜兒巴廣場，廣場前很大的跳蚤市場，團員們殺得不亦樂乎，甚至到一折。在入口左側有一著名的活女神庫瑪莉寺。「庫瑪莉」又稱女活佛，由一群四、五歲女童中挑選，一定是釋迦族，金匠或銀匠的女兒，身體完美無邪符合三十二項特徵。一旦受傷流血或初經來臨即退位。

　　廣場內左側有三層屋頂，五層基座的建築物納拉揚神廟，內中供奉印度教神祈－比濕奴，有人戲稱史奴比，另有一座17世紀所建立軋拿神廟，最特殊的是支撐廟宇的支柱，上有雕刻十分精細的男女交歡圖案，Kent很有興趣的拍下。19日至帕坦區，這裡有個杜兒巴廣場，沿途感覺出過年的氣氛，熱鬧的人潮，家家戶戶門前，窗戶懸飾花串，有人預備點油燈，許多販賣如耶誕節裝飾的金銀條，金箔紙做成的飾品，彩色人工毛的花環，沿街小販追著你兜特產；轉往千佛寺，寺旁許多賣佛像的商店，Kent&Flora也請了文殊菩薩，希望能增智慧。回飯店稍作休息，預備主要的重頭戲拍燈節。下午四點再度出發，經一郊區欣賞臥佛－比濕奴，此佛每天早上經挑選的男孩清洗，第一遍清水，第二遍牛奶，再裝飾鮮花，據說陳履安先生所建的佛學院在附近。接著到塔美爾區的一家新唐人街餐館

用餐，並作為大本營，拍燈節的去拍照，而血拼的去血拼，Flora也跟著小姐去買染的衣飾，買了兩件和一件棉質休閒服才540盧比不到台幣300元。

燈節為尼瓦族過年的節慶，共以五天的時間表示動物的尊敬，大家互拋灑「帝卡粉」，晚上點燃油燈，除自家裝飾鮮花，有主子的狗兒也掛著花環，Flora暗自想今年過年巧克力除了紅包也要掛花環，小孩們成群結隊，拿著鈴或拍著鼓，至商家門口大唱〝嘿！拿利〞索些小錢或糖果，倒和美國的萬聖節，小孩至鄰家要糖果很類似。聽說20日晚上會最熱鬧、精采，可惜飛機班次的關係錯過了。

此行Kent和Flora都深深感覺世界的美食，名牌衣物在台灣只要有Money即可取得，來到尼泊爾才有出國的感動，但是都市現代生活的壓力，雜亂的環境、臭氧層，污濁的空氣卻不是我們所要的，山上物質缺乏，清新的菜多精，乾淨的生活環境，山民天真無邪、快樂、微笑、自信永遠在臉龐，都令我們深深的懷念與嚮往，可不知數年後Kent和Flora就此退隱山林之中？

失去的地平線——拉達克之旅

～香格里拉～

　　香格里拉是多年前的一部電影－失去的地平線，那兒的人無憂無慮也不會老化，是香格里拉，據說即拉達克。

　　Kent只是看了一部拉達克之旅，為外國人所著一內中所述風景不多，多為哲學、佛學思想。Flora只曉得拉達克位於喀什米爾東境和西藏很接近。

　　7月4日清晨搭4：30統聯直奔機場和攝影隊會合後，即坐泰航在曼谷機場等待晚上七時的班機飛往德里。我們有10張個票，所以有10間房間休息，安頓好行李、分配好房間，不太有睡意。於是閒逛機場免稅店，東西不便宜。隊友拾了一大包泡麵，原來在免稅店購買6包裝的酸辣麵，訂價189泰銖。拿到餐廳吃飯被waiter看到，見義勇為至外面商店購買每包5元。折騰了一晚上，終於抵達德里大飯店，雖有三溫暖、游泳池，皆無福消受，倒頭就睡。第二天清晨直赴機場，搭機飛往喀什米爾的斯里那加。來接機的是12部小包車，看了破舊不堪的小車，心想：這樣能奔兩天車程到拉達克嗎？先抵船屋，外觀雕刻精美，船屋的男主人已備好茶，喀什米爾肉桂花香茶以及椰子餅來待客。稍事休息，隨即前往供奉濕婆神的香卡加里牙廟，內有世界最大的靈根，Flora前往查看內中有人為Flora點上蒂卡粉以祝福。晚上宿於船屋，只有電風扇，異常悶熱。

　　6日清晨五點，搭乘〝西卡拉〞小舟，前往參觀傳統的水上市場。大部分是自種農作物有茄子、黃瓜、蕃茄、青菜等等，大部分是以物易物，少許有錢幣的交易，非常熱鬧。加上我們幾十部攝影隊的船，場面實在有趣。亦見到肚子餓了有流動的早餐船，亦有鮮花船一直圍著Flora希望購買。回程遇見學生上課，父母親用船搭載及送羊奶的船，割著蓮花葉給羊兒吃的女人。

　　早餐後老師宣佈十年來從沒有旅行團的創舉，要逛市區，隨行有六位當地嚮導作伴。13部

黑皮斯嘉年華會

小包車浩浩蕩蕩出發，抵達街上才知道3步一軍人拿著槍桿。原來是戒嚴地區，不過都還很友善。逛了清眞寺、印度廟，街景有賣雜貨、手縫衣服；看看紅色的雞冠花也在雜貨店中，一問之下原來是食用色素。當地的小孩民眾很好奇，也很喜歡被拍照，〝正中下懷〞。

下午我們參觀蒙兀兒花園，此爲昔日印度歷代君王爲了避暑率領文武百官及愛妾，乘坐大象、駱駝，花費近三個月時間才能抵達此人間仙境。內中挖掘水池，清澈如明鏡，並裝有水舞，藉水氣來消暑。廣大的草地花園在前面觀夕陽甚佳。

七日離開船屋前往貢馬。看起來眞像瑞士的景緻，綠草茵茵，整處山嵐，林木清脆，馬兒悠閒。喝完下午茶即乘馬至纜車處，登上馬背Flora首次騎馬自覺有趣，挺直背，旁人直誇：〝好帥〞不覺得馬伕也鬆手在旁〝BULE！BULE〞跟著。坐上纜車內，中有一小姐直呼如果停電可不知怎辦？話說完一分鐘，果然吊在半空中，動也不動。

喀什米爾

還好窗戶留有空隙，有些空氣進來。對面的纜車小帥哥直扮鬼臉，還有力氣唱山歌。等了5分鐘動了起來，走不到兩分鐘又停了，如此走走停停，好不容易抵達山上，方才鬆了一口氣。山上的風光不錯，成群的羊牛，還有一處炊煙的山上人家，坐下纜車再騎馬，這會兒Flora很熟練的樣子，可沒想到一個下坡急轉彎被摔下馬來，幸好肉還不少，大概也無礙，手指倒是擦破皮，回到飯店看著紙箱尚未拆的音響，聽著江蕙的台語歌曲，又好氣又好笑。擦了藥及藥布，到花園品茗肉桂花香的喀什米爾茶。

晚餐突然宣佈是在戶外，餐桌被搬至外面，還牽了燈

泡，宣佈有營火及伴舞樂隊。老師說印度人習慣男舞，但是看著舞者扭動雙肩做出女人的姿態，實在有些噁心。他頻頻找人跳舞，幾位之後，漸漸都溜光了，生意不佳。忽然有人發出驚嚇聲，原來幾位身著古裝及配備武士刀，乃拍片人是也。

8日回到斯里那加，老師決定要遊湖到金島喝下午茶，原來3人一部的〝西卡拉〞，為了增添氣氛作配對，乃決定兩人一部。有些年輕少男不禁暗喜心頭。將近17部〝西卡拉〞浩浩蕩蕩出遊，目標有3棵百年老樹的金島。有些人開始唱起情歌，也不乏小販來兜售物品，喝完茶，又欣賞蓮花及街景和參觀漆器。

9日開始前往我們的目標香格里拉～拉達克。途經黃金草原即索納馬格，清澈的河流、蓊鬱的森林，覆蓋在雪白的山頭，只是有大岩石，否則和瑞士極為相像。午餐係由船屋帶的炒飯、馬鈴薯及雞肉麵。竟然引起大多數人拉肚子。經過許多關卡，傍晚始抵達加吉爾，早早休息。第二天再度趕路，這其中有手搖加油站，乘著司機在加油來了一群印度美少女，攝影師不甘寂寞，追趕拍照，宛如狗仔隊。車行不久，我們的車胎爆破了，再過一會兒，引擎也沒電了，真是多災多難。

來到二千年的彌勒佛，法相莊嚴，身材苗條。不像平日所見布袋和尚狀的彌勒佛。團中的歐老師來過一趟拉達克，運了許多衣服、玩具開始做佈施。兒童們很開心。經過標高3千公尺，再一個小時，抵達海拔4100公尺中印公路最高點。FOTOLU隘口，大伙歡呼並拍了合照。參觀夢幻般佛寺拉瑪育如修道院，部分尚在整建中。婦女帶著幼兒在工作，可愛的小孩，伸著手要SWEET〞。再走一會我們的車子煞車不靈，差點撞上大卡車落入山谷。司機方向盤彎向牆壁，撞個正著，車頭扁了，人幸無恙。阿彌陀佛！3人被分塞到其他車輛，將近9：00終於抵達拉達克～列城。這中間我們看了3個告示牌很有趣，大意是：

世界最高的公路。

請您屏住呼吸，即將抵達拉達克。

寧願晚到列城也不能不到。

來到列城的重點即為〝黑密斯的嘉年華會〞，有廣大的喇嘛誦經、帶面具的祭神儀式、跳神舞。我們的座位安排在3F，沒有屋頂遮蔽很熱，曬得頭昏腦脹。一些攝影師都離隊至1F拍照，還頻頻被趕，甚至有些人還被小喇嘛打頭部。看到中午1：00吃著野餐盒，決定離開。行至一喇嘛廟前，滿山坡的菜花，一時興起下來拍攝。

第二天，一些人不死心，再度拍攝黑密斯的嘉年華會。大部分人決定血拼，少數人展開知性與感性的寺廟之旅。參觀形似西藏布達拉宮的THIKSE寺廟，說住持為國會議員，非常有錢。途中經一小學，入內參觀，學生老師在園內上課，斑駁的黑板，果然歷史悠久。內有群牧羊人身著藏衣，傳統的藏鞋，還擺了POSE讓我們拍照。傍晚原說好要在舊皇宮欣賞傳統舞蹈，竟然停演，只好回飯店晚餐。時間甚早，朋友提議要去逛街，Kent放了洗澡水，問Flora要不要洗頭。幸好沒去街上，不到7時，友人驚嚇而回，街道已開始管制，商店拉下鐵門，廣播車說不得4人成群結隊，否則即掃射。

原來加吉爾地區有3位喇嘛被殺，硬指回教徒所為，開始宵禁。晚餐期間嚮導Roger告訴我們，餐後得整理行裝並穿好衣服等待。這時前去黑密斯拍照連同黃老師共六位尚未返回。

9：30黃老師已回來，在途中司機奔相走告，他們抄小徑而回。12：00我們演出〝暗夜大逃亡〞經過窮山惡水，抵達安全地區。司機始煮起奶茶，此時20多輛軍事車逆道而行，駛入拉達克鎮。據說已禁止出入。到了加吉爾，大家倒頭入睡。

下午3：00開始逛市集，加吉爾為昔日中亞與印度平原間商業往來重鎮，也有許多錫克教徒。此地市民小孩喜愛被拍，大概也太閒，沒什麼樂趣。我們拍了不少市井小民的街景，小孩很漂亮，大大的眼睛，輪廓明顯，都很大方。到飯店大家齊聚泡茶，拿出台灣小吃豆干、茶梅、餅乾閒聊。

　　第11天，即7月14日回到斯里那加，還是遊湖、逛舊街。許多有歷史陳蹟，雕刻精美的廢船屋，無人居住很可惜。湖水惡臭，不禁掩鼻草草而過。

　　15日拜訪番紅花的故鄉～帕哈崗。結果車子走至一廢墟聖地參觀，友人的另一部車先行至帕哈崗，苦等一個半小時。老師都未察覺，友人提出抗議，告以司機不懂英文。人生地不熟有些害怕，氣氛變得很僵硬。而當地貴為名勝，竟然廁所缺乏，氣氛很不好。回到船屋屋主特別準備惜別晚會，餐為道地的印度全羊大餐，又有伴舞及樂隊助興。今晚的伴舞為一豐滿女性，大伙兒比較熱烈，幾乎都下場，最後比較贏得大家青睞的是樂器。在一一介紹後，不禁唱起〝高山青〞那魯灣情歌〞，全體興高采烈舞了起來。最後老師宣佈明天過海關是世界一級麻煩，所有的電池均要拔掉，東西盡量放在大行李。果然Flora算算總共過了10關，身體被消磨了3次，摸遍了。

　　抵達德里，預定行程是參觀總統府、印度門。老師說要改城堡，抵達傾盆大雨，商議改百貨公司，車子竟然是開到藝品館。Flora據理以爭，老師竟然惡言相向，有失風度，實為美中不足。回抵台中，帶回寄養的鳥兒。巧克力雀躍相迎，園中飄香藤怒放，形似喇叭吹著曲調，不禁懷疑我是否身在香格里拉？

<div align="right">2000. Jul.</div>

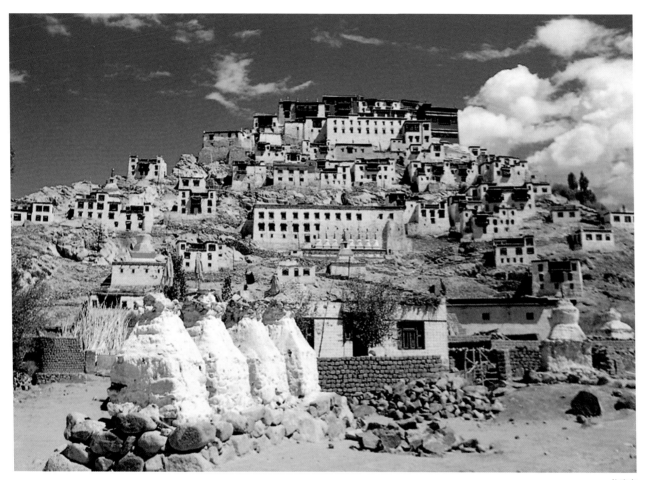

KENT、FLORA 都是扶輪世家 為何不愛大屯扶輪社？

在Cake那年Kent入大屯扶輪社社長夫人喜愛花，讓社友夫人在新年於原子街花藝世界每人插一盆1,800元新年花，陳怡德好奇，一天到晚來喝免費咖啡、聊喜好、古典音樂、吃免費壽喜燒，旅遊也由KENT負責，怡德全家參加，白河蓮子餐全部免費，但怡德說大屁股要坐三排座椅，改請別家遊覽車，但簽約後也不一定都是三排座椅，常出狀況（現在仁有也有三排座椅及賓士車），Heart任社長由長樂旅行社主辦，一日中台禪寺換三台遊覽車（因故障），Safe任社長由黃俊銘佈置授證改用氣球，張逸家自入社用多媒體改用中央社的花店業者，他說是中央社給他奶吃，出去創大光社的社長在任大屯社社長旅遊改由豪帥旅行社，車子、飯店，連飛機去澎湖旅費都要有回扣，Golden、Rubber夫人及馬爺的秘書夫人Future，改由外社或中央社花店業者來教花，根本大屯貴婦不動手只吃動口，張嘴喝杏仁茶、啃鴨翅、吃超額茶葉蛋、一塊蛋糕250元，Banker夫人淑玲更是賺錢高手，在Golden社長那年授證，茶花FLORA插花器價值六萬元未申請，淑玲一個屏風（借來）上飾二盆小手毯的花就一萬多元天價，會場所有佈置花為FLORA作，而且有一年在五權西路的店內輪會只吃紅色的飯和青色的飯，連蛋和肉絲都沒有，也請天價。

2018-2019 Banker任社長，FLORA想他們夫妻是基督徒，做社會服務瑪麗亞，Banken說會做百分之二百，FLORA才送一本花弄影，在授證那天回坐位，看計劃書什麼都沒有，打電話問還說忘記了，我在FB開始播大屯風雲錄，Woody為酒促小姐生小娃娃離婚（已做阿公），金富山銀樓美甲小姐（之前是黃金印象的寡婦），賣面膜（貼私處），因為體弱一天要三次，未能承擔壓力，一直換女朋友，賣心血管的健康食品，金典HOLEL開心臟裝支架，吃他的沙崙玫瑰心血管吃好的，可惜阿雪姐死，要在新光三越設專櫃被拒絕，因為沒有品牌，我插阿雪姐追思會兩年香水百合花沒給我錢，買金珠耳環幾十萬沒發票，沒珠寶證明書，還要媽媽給我的大鑽戒丟掉，買他家的二百多萬鑽石才會好看！由花蓮帶曾記麻糬送Brigh，怡德沒人叫我上去坐，只放在大樓管理室，FLORA又不是宅急便，送金富山社長居然說送到綠園道一家山地餐廳要請我們吃飯，剩四分之一尾魚說這樣吃就夠了。

尊敬的Mirco總監伉儷

新開幕沙崙玫瑰連邀請函都沒有，為了陳怡德（KENT做節目主委他的秘書及夫人不做事累死FLORA），及卓榮造損失一個豪賓文化知性之旅值得嗎？就連小英總統初戀情人楊盤江律師，FLORA只問：「康健人壽？」楊大律師說：「康健人壽是我客戶"不受理"！」楊大律師為何不說康健人壽如何好？要我繼續交錢，Woody社長為送LENS告別式的花，沒放正中央，而怒罵FLORA，包括欣君幹事也如惡婆娘，此後改請別間花店業，我這個草月支部長如唐美雲歌仔戲內的小婢！張逸家入社大屯社花就交給中央社特約花店做。

Buck社長新年說要送花，最好一盆2,500元蝴蝶蘭盆栽，竟然要KENT免費送近百盆給所有社友送到家，我又不是開蝴蝶蘭園，不能投稿大屯社刊，Buck說FLORA最好不要參加女賓夕，不准發言，那不就變成啞巴，大屯社欺人太甚！還花8,000元叫Justice寫存證信函給我，他還拿我一本花藝人生，我並未說要送他，這叫侵占罪，FLORA自高中就會掌管中森戲院，從不假他人書寫存證信函，我把此信送到西區調解委員會，通知大屯社社長Banker，無人來，後來我打電話給Banker馬上掛，花8,000元不如給瑪麗亞做社會服務不好嗎？大屯社喝酒、搞小三、酒促、舞女，70、80歲生小娃娃，今年的社長林振廷（景薰樓創辦人），太太陳碧眞是否有名份？至少在林振廷要娶媳婦，呂秀蓮證婚，請帖無陳碧眞的名，草月流台中支部創支部長，林家花園林蔣純（台中牛排館）兩人互不相識，陳碧眞當年說我賣曾明男陶藝是不入流的東西。

大屯扶輪社劣幣驅逐良幣，多少社友以退休過去式行業，或一張桌子靠掛羊頭賣狗肉，曾經期貸Sugar入半年年拐走社友兩億元福野社費未交，媳婦欠我花材費1500元，Woody的秘書經營？行業處女蟳，請社友入股血本無歸，大光社黃俊銘，中山校友會）開收據而捐款未入帳，太多假帳，扶輪名而做欺騙行為，KENT和FLORA都是小扶輪，尊重四大考驗，結婚禮金，捐中華扶輪教育基金會，全家都是保羅哈里斯之友，而且家人都是總監、助理總監、秘書長，如今，扶輪如此，完全不符合四大考驗，一切是否公平如何兼顧彼此利益，甚至有黑道入社後不交錢趕不走，情何以堪？哀哉！哀哉！

聖誕夜大屯社紙醉金迷

假日接到大河美術的邀約，在日月千禧酒店16F、17F、18F舉辦第三屆藝術博覽會，琳琅滿目有朱銘，楊三郎，林之助…名家的收藏品，更有好多來自日本京都的陶藝家，也有傳統名品。

展出來自中國四大名硯，端硯產廣東省肇慶市，肇慶古稱（端州）、所產之硯統稱（端硯）因受文人雅仕喜愛唐朝即成為（貢硯）與歙硯-洮硯、澄泥碩評為（中國四大名硯）。

Flora對當代藝術家創作蠻有興趣不管是銅雕，複合媒材，陶藝，攝影……等等創新、創意、顛覆傳統、不僅洗眼睛而且交了好多藝術總監及畫家，陶藝家，還碰到高美館的謝館長，我的第三本書花藝人生的重要事件及藝術活動英文翻譯即謝館長幫忙。

<div style="writing-mode: vertical-rl;">

午後與藝術博覽會有約

前高雄美術館館館長—台北文化局長謝佩霓小姐

～92年逢甲花團錦簇展

</div>

【花藝人生】本書謝佩霓參與編輯與英譯

佩霓是ART總監的千金，夫婿會八國語言，早期我們在國美館共事，當時對佩霓的藝術修養非常佩服，後他前往逢甲大學任建築系主任，再兼藝文主任，有一天三更半夜打電話給我，說建築系的學生有一企畫案希望能作日服走秀，佩霓說你是草月流、日本插花派，可以佩服，可是我只有七萬元的經費，可以配合嗎？FLORA笑笑別人不行、你可以，所以我就籌劃了七大流派、草月流、中國花藝、中華花藝、小原流、映月古流、池坊，國際花藝教育中心整棟藝文大樓打扮得美侖美奐，佩霓很大方午餐吃樓上的大餐，義大利麵套餐，而且各流派支部長、會長各包4000元，後來佩霓說外地校友也會回來，所以FLORA就提供一部仁友公車車站接校友免費送到逢甲大學，FLORA的企業太多了，逢甲大學花團錦簇，被評價有參佰萬的價值轟動花藝界，如今Cogoogle都有，算是一大美事。

鳳凰鳥園的大作林貴幸就插小原流在民國83年，有補助費而中華花藝只要一補助一個補10萬元，郭鏡代表中華花藝、林貴幸代表小原流都未公開帳目，而草月流給許經文獨者，一後組中台灣支部。

佩霓是我在國立台灣美術館當志工時，她任展覽組組長，我幫她剪報、整理資料，是謝文昌總監的千金，有一天她母親和佩霓說：美

金富山社長夫人阿雪姐，
死不到兩年，卓榮造就有
沙崙玫瑰多朵

逢甲花團錦簇展大屯內輪會祝賀

鈴不是插花老師嗎？怎麼也會攝影，而且拍得這麼好，我說因爲我也學攝影，有一年佈展劉其偉，我遍讀了劉其偉的所有相關書籍，結果在佈展時非常投入，到了中午工人都離開展場我被關在內，12點半我想前往長榮飯店參加中央扶輪社的例會，幸好呼叫後有人來幫我開門。後來我有一本劉其偉的親筆簽名書。佩霓到逢甲大學任建築系主任，而我在逢甲大學指導中國花藝社團已多年。

佩霓很喜歡捷克，很多次前往布拉格，策展慕夏文化在港區藝術中心展出，當時Computer任社長，Kent是節目主委，我就邀請佩霓來談慕夏，再選假日親子遊至港區看慕夏文化展，佩霓親自導覽解說，小扶輪、大扶輪都接受到文化洗禮。當時我又擔任中華花藝總幹事，每年花展必先上相關主題的專題演講，如果請和台北一樣老師下來，除了鐘點費外外，還須接機和搭飛機的費用，所以我都請國美館的教授或台中市內知名教授，佩霓也爲我們演講海洋文化，後來我50歲生日以及紀念我的父母親著一本花藝人生，其中重要事件一藝術活動部份我想讓日本草月流本部一些我的指導老師，和散佈世界各地我的外籍朋友了解，所以請佩霓幫我翻譯英文。

佩霓任逢甲大學藝術中心主任，有一晚我睡不著，想到她是夜貓子，打電話給她，她說咦！你不是日本草月流？我說是啊！現任台中支部副支部長。佩霓說可不可以幫個忙。建築系有個班長去年有個提案。想要有個日本週之類的構想，你能將人言大樓佈置的花團錦簇？我說以我是國際花友會的會員和在台中市插花界這麼久，早期文化中心剛開館林柏榕市長夫人請我做6流聯展總召集人。我想不是問題，經費呢？只有七萬？我說我策劃看看，本身是草月流，中華花藝、中國花藝，三個流派的大作不是問題，找到草月好友陳汝貞是國際花藝教育中心執行長她要做二個大作。我說一個大作補

國際花藝

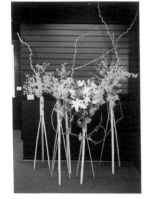
中國花藝

4000元，中作補2000元小作300元，到了台北找松風流，及池坊，池坊支部長釘大作很麻煩要釘三天還要運木頭下台中。我說你的大作有多大，她用手比了一下，我很想笑可是經費只有4000。我可以一部遊覽車讓在台北的草月流台中支部、草玲支部、松風流、小原流下來台中，車資12000元，結果松風流的兩位老師看了場地之後說她們不插但是她們會來看。台北的池坊也表示它的作品沒那麼大，最後我請我好友池坊的許老師插中作。學生6個小作。小原流即現任台中中華花藝推廣協會理事長林貴幸老師擔任。映月古流游天鶴採用收藏明代的缸內放海綿插上各色菊花宛如西洋花，只不過是中作一直和佩霓討著要大作4000元，當然花材費共補助七萬元，我和佩霓要求各流派指導老師一張感謝狀外另包4000元的指導費，而當天的午餐我說訂便當，而佩霓說天氣涼到人言大樓的餐廳用西餐即可，也有人到地下樓吃火鍋，這些費用都是佩霓自掏腰包。

花團錦簇展是配合校慶當天晚上日文老師和學生穿著和服走秀，所以我特別設計一個竹子的作品用竹條拋物線尖端綁上花藝社折日本紙鶴，作為表演者出場的設計作品。

在花展的前一個月，逢甲大學為了日本和服走秀及花團錦簇花展數度開會，有很多雜音，謝佩霓受到謾罵指責，她打電話給我：就補貼那麼點錢，你不要人言大樓每層樓都插那麼講究，萬一花器掉了或破損，怎辦？我想了想，隔天我打了各流派的掌門人，大作材料已訂也付了訂金，雖然都超出補貼金額可是都很高興要展出，池坊小作不是展出生花或自由花，而是立華兩個人合作一盆已經練習很多次，中國花藝不用藝文中心的展示台已經租好古董傢俱，小源流特別訂製竹花器，採用琳派的插法，遠至台北訂購特大的金扇子，所以只能如期插作，我還特別問大屯扶輪社社友Safe能否辦保險，他問我人言大樓插花的空間能否密閉上鎖？那有可能！所以保險也就辦不成。

中華花藝

池坊

小原流

在花展前幾天大作開始佈局，池坊的中作在前三天的晚上動工釘架構，差點被不知情的校工趕出去，國際花藝教育中心的大作先用鐵條嵌入木頭，非常用力有老師來干涉：小姐，你們會不會把地板撞壞？要賠喔！到了花展前一天南北中部七大流派大會師，可是佩霓不在，祕書偷偷地告訴我主任的身體狀況不好，到台北就醫中午不吃便當，至樓上餐廳吃套餐，當一切就緒，整棟人言大樓佈置得美倫美煥，校長來巡視也很滿意，問我校慶當天校友會回來，在大禮堂的門外可否借用插花作品的小作佈置？我也只好答應了！回到家裏約12點接到佩霓的電話哭訴著：嗚！美鈴老師你怎麼對我這麼好？在1個小時前我打開人言大樓的大門，太讓我驚訝了，這個月來我受的委屈都不算什麼，你們這種高水準的展覽最少價值貳佰萬！我回道趕快去休息，誰叫我們是好姐妹。

那一年大屯扶輪社的社長是Dimond，Kent是祕書，身為祕書夫人因社長夫人生意繁忙內輪會的活動由我全權處理，加上前任社長Computer節目豐富，活動頻繁，給我們的社長壓力很大，在未上任時約我們到家裏商談，第一件事上任送社友的禮物是紅酒，我說酒喝完了有什麼紀念？我們的社長夫人阿雪姐比較有智慧，我到現在都還很懷念她，她送要送銀筷子！社長要大家一起來跳舞，捨命陪君子也去跳，有時候社長嫌阿雪姐跳的不好，可是我，偷瞄了一下她的拍子都對，這一年我們多辦旅遊。內輪會在花藝世界辦插花，乾燥花壁飾，我從不收場地費。連講師費都回給社裏，Kent還會泡咖啡、茶、點心來款待夫人及社友，有一次辦海洋娜娜頂級，美容講座也在花藝世界，通通免費，還為夫人免費做臉一次，也害我從此迷上乳霜，那一年秋季旅遊Kent辦兩天一夜拉拉山之旅，以我曾耽理想旅行社，父親經營仁有、豪賓通運公司，我主辦豪賓文化知性之旅，帶團遊遍全台灣、澎湖、日本，又加上喜愛旅遊，幾乎遊遍全世界，訂房有優惠價格，Kent會準備零食、飲料讓社友夫人小扶輪像在小學生郊遊，飯店由社

草月流

映月古流

FLORA派一部仁有車從車站
免費載校友到逢甲

友自行刷卡，其他費用實報實銷，那有社裏以後讓旅行社辦，費用高昂，還要付旅行社服務費，在至日本參加日本和光社授証，旅遊輕井澤，滿山楓紅，我向夫人宣布逢甲花團錦簇展，內輪會將前往參觀，瑟瑟、施老師及多位夫人都報名參加！在校慶的前幾天，佩霓給我多張邀請卡及貴賓停車証，我放了一些在Tea夫人那裏，通知夫人們儘量共乘，也邀請前總監Jim夫人以及仁愛醫院老董事長夫人即我的媒人，社長說要訂泓品牛排館請大家吃牛排，可是會場有豐盛可口的點心，所以這次的活動也是免費。

　　逢甲花團錦簇展有一些贊助單位，賴美鈴花藝世界是總召集，攝影是李建德攝影工作室，南北來的插花老師有幾位想住下來就在正豪大飯店，為了方便搭車來台中的逢甲校友前往學校，我特別派一部仁友專車從車站免費載校友到逢甲大學，做庭園造景以及插作的需要大理石片、鵝卵石，小石頭特別拜託花蓮妹妹3490區總監Yang夫人保德大理石公司贊助，中華花藝文教基金會贊助文宣資料，這些佩霓都報備校長，都製作感謝狀獎牌，當天施老師領正豪大飯店獎牌，事後逢甲校長和施老師住同一棟在電梯上遇見，問施老師是正豪大飯店的股東？逢甲校長對花團錦簇滿意，除開新聞記者招待會，各大報紙上報，網路一直轉，你們現在在Google喊、賴美鈴花藝世界，還有逢甲花團錦簇展的訊息，也有我在科博館展出Computer社長播撒愛的種子母親節的花組合盆栽展，贊助30萬元，另外科博館請我插向日葵花展，補助10萬元，昔日國美館倪再沁館長演講時曾說過只要在美術館及科博館展出過就是藝術家，那麼Flora不就是藝術家囉！我還出版過好幾套書，花藝人生、花弄影……等等。

　　謝佩霓不久任高雄美術館館長，我因照顧年邁多病的雙親，又碰到我骨折、開刀，行動不便，沒去找她。現在她任台北文化局局長，以她的長才，藝術修養絕對能提升台北的文化水準！想想這也是陳年往事了，柯P不太愛文化，佩霓也沒做滿任期，只能說理想歸理想吧！

認識石朝霖老師是因為同時在逢甲大學擔任社團指導老師，Flora指導中國花藝研究社，而石老師有一回在聚會中告訴Flora，花會產生能量，家中須常插鮮花，人造花的能量只有鮮花的1/3，而太陽花插在西方位，可以小財不斷，同時告訴其他社團的指導老師：「不要以為賴老師(即Flora)打扮得看起來很成熟端莊，其實心裡善良得像女孩子，缺點是優點太多。」。

4年前Flora擔任花藝協會的總幹事，特別邀請石老師講述花與磁場，其中談論到什麼花可以健康，什麼花可以帶來福氣，甚至指著兩位插花老師說：「人氣很差，能量太弱。」解救的方法是去擠公車吸人氣，或者到百貨公司走走都可以。當場有人請石老師表演超能力，石老師秀了幾招，並告訴一位林老師，家中的鏡子破了為什麼不修理。

有許多單位邀請石老師演講，他都沒有答應，因為他忙著寫一本"色彩能量的奧秘"，而且在台北任教，數個月前，Flora即邀請石老師在1月25日女賓夕時來為大屯社演講，石老師一口就答應了，可惜我們的時間不長，沒能讓他好好的發揮，並表演超能力，但是他非常誇讚大屯社的能量很好，特別贈送Flora他的著作，而我也回贈了一本"花藝人生"。

色彩學在花藝上也很重要，只是Flora沒有想到色彩也會產生能量，書中提到穿衣穿對色彩可以添加能量，衣服也是人的另一層皮膚，甚至稱之「社會皮膚」（Public skin），由服裝的色彩可以瞭解一個人的品味及知性程度，衣裳、領帶、圍巾的顏色及設計、款式，都代表個人的水平及氣質，俗語說：「佛要金裝，人要衣裝」，這是很現實的認知，常聽應徵面試失敗的原因，有可能是當天結的領帶過於老氣、暗色，甚至上衣沒燙平，都有可能影響個人的發展運勢。甚至有些人要性格、裝帥氣，隨便披一件休閒服，而喪失進一步交往的機會都有可能。石老師分析一些慣性的穿著，來瞭解人的性格，也作為個人服裝調配的參考，來增加別人對你的好感及加深印象，比如：

A. 上衣為紅色系，而下身穿著的色彩：

1. 紅色：是強烈耀眼的搭配，略帶任性的個性。

2. 藍色：意志力頗強，但較深的藍色表示踏實，而淡藍則缺乏行動意志力。

3. 黃色：是不搭配的組合。

4. 綠色：此色系組合會帶來一些負面意識，容易朝主觀意識去思考，缺乏客觀的處事態度，如果挑選暗綠色，則主觀意識會減弱一些。

5. 灰色：安定度極高的配色。

6. 白色：有愛現，自認擁有氣質的人，若是女性不妨改選粉紅色。

7. 黑色：很豪爽，怕過於性格化，常以黑色來配色的人，會影響身上的「氣」不足。

8. 咖啡色：好好先生的一面，顏色過深，脾氣變得不好，若搭配駱駝色可收斂一些。

9. 紫色：單獨使用表示有修養，但和紅色搭配則有予人矛盾個性的感覺。

B. 上衣為綠色系，而下身衣著的色彩：

1. 紅色：精力充沛，但處事過急。

2. 藍色：很想追求多元化的生活形態和熱鬧的氣氛。

3. 黃色：活力、幹勁十足。

4. 綠色：有耐性，忍耐功夫一級棒。

5. 白色：外表亮麗，但內在不是踏實的人。

6. 黑色：內剛外柔，凡事以執著的信念面對。

7. 灰色：穩重求進步的性格。

土耳其的牆壁彩色

8. 咖啡色：為人熱忱，有不服輸的個性。

9. 紫色：實力派，但後勁不足。

C. 上衣為藍色系，而下身衣著的色彩：

1. 紅色：內剛外柔，有骨氣，略有頑固傾向。

2. 藍色：凡事有勇往直前的精神。

3. 黃色：明朗的個性。

4. 綠色：凡事都喜愛說一大堆理由，如是淡綠色，則是性情開朗，能看開的健康人。

5. 灰色：平穩安定，大器晚成型。

6. 白色：象徵知性、優雅的氣質，處事井井有條，並有實踐力。

7. 黑色：常會說出或做出讓別人難以理解的事，若改配淡藍色則可以改善。

8. 咖啡色：踏實、穩重。

9. 紫色：雖有情緒化的性格，內心相當堅定，喜愛尋求刺激性的事物。

D. 上衣為黃色系，而下身衣著的色彩：

1. 紅色：具有帥氣活潑的性格。

2. 藍色：善於企劃，但若是過深的藍色，反而庸人自擾，神經緊繃。

3. 黃色：明朗的個性中帶有俏麗的魅力，另一面卻是急性子，易冷易熱。

4. 綠色：人際關係圓滿，但缺乏知性的一面。

5. 灰色：依深淺不同會有不一樣的暗示，若想避開不祥、厄運，盡可能應用深灰色。

6. 白色：是終極的暗示。

7. 黑色：雖有不同的風格，卻過於展現個性化，反映出固執的性格。

8.咖啡色：處事積極、隨性，深咖啡色更能表現思考特色，而且在計劃性的業務上更突顯才華。

9.紫色：時有主觀的想法，缺乏客觀的考量，但人際方面尚稱融洽。

E.上衣為灰色系，下身衣著的色彩：

　　1.紅色：表面保守，內心係喜愛華麗的夢想。

　　2.藍色：慌慌張張，情緒不穩定。

　　3.綠色：矛盾的個性。

　　4.灰色：有亮度的灰色虛榮心會增強。

　　5.白色：順其自然當中，有年輕的活力。

　　6.黑色：會有粗獷及帥勁的不同感覺。

　　7.咖啡色：穩重。

　　8.紫色：若加一點藍色更優雅。

F.上衣為黑色系，下身衣著的色彩：

　　1.紅色：積極，自我意識過強，有活力，帶帥勁。

　　2.藍色：有無奈感，若加一些黑色則整體黯淡。

　　3.黃色：隨色彩深淺，深色感覺笨重，而淺色有輕快感。

　　4.灰色：求知欲旺盛，欲表露獨特個性的感覺。

　　5.綠色：在隨時不忘記保護自己的前提下與人保持和諧。

　　6.白色：信心十足，有個性。

竹中麗湖的玻璃花器

7. 黑色：纖細的神經及堅強的意志，但若衣服有瑕疵，會被看成缺乏教養。

8. 紫色：有神祕感，內心定力夠而穩重，凡事用心去思考。

G. 上衣為白色系，下身衣著的色彩：

1. 紅色：順利，而不只看起來年輕，成年人若能善用純紅的積極象徵，會是主導人。

2. 藍色：腳踏實地，落實發展的人。

3. 黃色：雖是行動派，但過於慌張急促。

4. 灰色：務實。

5. 綠色：不服輸，充滿活動潛力。

6. 白色：自我，有信心，且有表現力及保守兩極化。

7. 黑色：伺機想大膽表現，但帶有神經質的個性。

8. 紫色：自尊心強，但待人親切，內心卻有孤獨感。

H. 上衣為紫色系，下身衣著的色彩：

1. 紅色：缺乏知性的感覺。

2. 藍色：理解力，獨立心頗高，但是家庭始終對你不放心，若是男性則較缺乏品味。

3. 黃色：古典味重。

4. 灰色：為人誠懇謙虛，但自尋煩惱。

5. 綠色：想達到自己的人生目標，務必要努力再努力。

6. 黑色：有神祕感及魅力。

7. 咖啡色：不很協調的感覺，脾氣因而怪怪的。

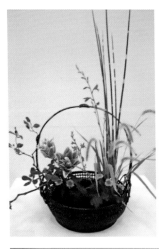

8. 紫色：似乎隱藏著無聊的意念，變得很不踏實，但自己及別人眼裡，仍有突出的印象。

I. 上衣為咖啡色系（包括土黃色），下身衣著的色彩：

1. 紅色：缺乏色感。
2. 藍色：溫雅、親切，若穿明亮的天空色和深藍系統即可表現理性化。
3. 黃色：俏麗的性格。
4. 綠色：有安定感，不管是深綠或明亮的綠色皆顯知性美。
5. 灰色：帶一點紅色味道即有穩重，帶有綠色系中的灰色則企劃有獨到之處，而藍色系中的灰色是個完美主義。
6. 白色：向上心強，很自然想去吸收更多知識。
7. 黑色：雖凡事執著，可惜有頭無尾。過程中挫折多，運氣欠佳。
8. 咖啡色：有優越感，肯學習上進，但另一面過於老成，缺少年輕人的質感。
9. 紫色：有不願跟人家妥協的個性，淡紫色則會乖一些。

　　以上是石朝霖教授的論點，Flora試著去觀察，並自己也嘗試，大約有8成的正確性，大家也可以參考看看。

　　註：石老師是FLORA在逢甲大學教授花藝任劍道老師系英國愛丁堡超能力在台大授課並教警察捉歹徒，此文係KENT任社長演講稿，且在中華花藝台中演講時，施展超能力。

裸花

林佳龍10多年前初來台中，KENT時任大屯社社長邀請佳龍入社，親民黨陳振訓及多位國民黨反對FLORA在養生銀行（Rubber公子所開）設宴大老、理監事，在買單時Petarp已付錢，林佳龍順利入社，扶輪名Vison，宣誓～聽說來台中都要參加扶輪社，我一聽慘了，所有要從政蔡錦隆（入台中社不交會費），陳水扁、蘇貞昌、謝長廷、張子源，大多是有目的的，再加上林佳龍還是同濟會會長、獅子會（有違扶輪規定），是不可入扶輪社的！

婉如在初入大屯社尊稱我社長娘，內輪會要我一一介紹，認識夫人，還和我私訊，可是一選上立委，社員名錄家及行動電話都刪掉，內輪活動都不參加，Vison選市長陳怡德壹佰萬支票一直給，再遠的演講和KENT每場必到，也會尊稱一聲KENT社長，到南區Cake夫人匹姨力挺，兩足腫痛挨家挨戶陪佳龍拜票，一選上市長就任請帖李建德先生一人（沒禮貌），有壹仟萬的市政顧問細姨太太（今年大屯社長陳碧眞）有去，另兩位眞的是向錢看齊，不久匹姨往生，告別式市長沒去，沒花、沒輓聯，婉如也沒去！更別提我的中森戲院～閒置空間再利用，林佳龍說選上立委會做，大屯社說先免費辦爐邊會談，廖永來帶一個導演說要做文創，陳怡德說你家的事，然後選上立委說等做市長才要做，結果六合里長

中森戲院

林
佳
龍
老
婆
婉
如
干
擾
市
政

市
長
政
見
跳
票

陳豐誠和市議員賴佳薇和市長共識，以2萬元租中森戲院為活動中心，而事後中區再生基地(今中城文化協會) 蘇總監也說林佳龍以2萬元要租，你不肯，所以中森戲院要打掉，你哭死好了、你去死好了，在打掉時李建成拍了照，為FLORA撿了一塊檜木(右下圖)留作紀念，而葫蘆是支持林佳龍的Cake夫人所給的，夫人死時，林佳龍不送花、沒輓聯，人沒出現，婉如也未到場，全社社友及夫人搖頭痛哭，我哭了很久是破碎的夢，心裏很痛、很痛，久久無法平息！

不久仁友‧仁有公司開股東會，粘經理說公車十公里免費未補足油錢，所有公車皆虧本？一個月虧損6仟萬元，老師，你和市長熟去說一聲吧！我實在不愛管，胡市長八公里免費，就偏心說統聯車多、車新就補多，我看看仁友車子也確實不怎樣，兄弟都說乾脆收掉，只是想著爸爸當年創業，至日本買車、買地、建廠房，也風光一陣子，我只好打電話至市長室秘書說明此事，並未獲回音！

結果市長伉儷至中興堂邀請國台交至國家戲劇院演奏，團長好意要介紹我與市長認識，我笑笑您先請，過一會兒我走過去，婉如竟然食指指著我鼻子：「妳不要干擾市政，去找交通局！」這到底誰在干擾市政？我可一言未發！忍著問：「那市長夫人有想要辦花展？」婉如回我：「好！」過些日子，秘書問我：「辦什麼花展？」我說：「古董珠寶慈善花展。」「不可以！」秘書大聲說，我得意地笑說：「當然，婉如沒珠寶也沒愛心！」下屆市長換人了，很開心將她一軍，過河拆橋會得報應！

婉如拉票

被林佳龍市長害的，中森戲院唯一紀念檜木，葫蘆是Cake夫人送我的遺物

三宅一生秀

副市長張光瑤任國際扶輪
總監時戴

在大屯社刊寫了二篇給Vison花博建言，第一篇美不勝收科技館至少比照台北花博，結束後照常營運，開放給民眾，花博英國人設計，在大屯社演講～西洋人說台灣沒有文化，也給張逸家做大都請花店業者回扣眾多，花園無庭園設計各國文化不符合，路寒袖問FLORA為何不做花博，回教授不會打回扣，路寒袖點頭，花博結束，偶有獲獎但多方會浪費公帑，花博卡虧空，FLORA說花博卡可以搭華航免費，林佳龍經手廚餘桶，小燕市長派環保局長問我，根本沒有廚餘，菜渣可利用加有機土種花種菜、咖啡渣可製造有機肥皂，草月撿垃圾成黃金，靈巖山寺師父請林佳龍及環保局長來寺裡禪修學習沒有廚餘。

第二篇檢垃圾成裝置藝術，由台北檢到台東甚至海峽，草月做過，冰島的機場就有垃圾作品成裝置藝術，但不採購，林佳龍如何拿回扣？當然不會採用，婉如私訊給我～已經請國際人士做，因你有很多協會的包袱，就此斷訊了，我是一個協會都沒參加。

幾個月後，仁友‧仁有再開股東會，賴誠吉掏空九信，死在監獄裡面，董事長賴天龍病死，透支近億元大哥Wood借支200萬元，也有人提議林佳龍市長來做董事長，無回應！汙了多少股東？股東臉孔又變了，小股東子女在做事，非法營業檳榔西施妹，因為當年公車公會統計市府未補足十公里油錢，市民免費搭車.每家公司每月虧損6仟萬元整，等於市長後來每月每家公車都淨賺2戶由鉅的豪宅入腰包，仁友公車都赤字，FLORA都不想看仁友的報表～幸好南部高雄總公司賺錢填補！後來大屯社市府爐邊會談，讓市長頒發大屯獎學金，拍馬屁，獎學金也不是林佳龍設的，又沒有捐錢？婉如自當立委夫人，從未參加社會服務或內輪活動，在市府辦臺灣鄉土小吃，根本就是路邊攤，花博也是如此模式，連杯水都沒有，FLORA想和市長說個話，要不沒機會了，果不其然，未到佳龍金身，祕書拉回，親睦抱回，連市長祕書也說請回，另一位祕書去端

一盤很尖的垃圾食物叫你吃，FLORA又不是豬Pig，我只好邊說Vison市長你說要建山手線20公里公車又免費，10公里免費又沒補足油錢？那明年市長選舉，仁友公車畫龍呢？還是畫小燕子呢？林佳龍抖了一下，哈！事實上仁友曾畫沈智慧，不多久，經理和我說有油錢了！會選嗎？其他公車業呢？扶輪社友呢？後來和欣客運以10萬元入主仁友·仁有通運公司的董事長，增資減資，小股東的資本額等於零，這真是林佳龍的德政，我為仁友坐公車做稽查，問司機有無領到薪水？退休金？看路線？問行人？為何坐公車免費？回我市長有錢、老婆很有錢，買下公車，所以免費，他們都這樣說！在西川里小英施政檢討會，林佳龍特助回答我，公車沒補我油錢，要告馬英九，為何不告小英？是天大的笑話，如今小英選總統，林佳龍任競選總部主委，將再選市長，封殺他！無情無意、競選政見跳票，只看政治獻金，做什麼都要回扣，封殺他！在小英施政檢討會主持者謙虛要大家寫意見表，可是至今已過四年也未回？邱素貞說她見不到總統，其實過一個月我就去總統府，去找邱太三。

林佳龍任市長第一年底，大屯社女賓夕Vison推薦Speaker要做花博的國際人士英國人～第一句西洋人說台灣沒有文化？主觀的認定～無文化，那他做花博要表現的文化在那兒？再下句有人去過英國？FLORA舉手35年去過，住希爾頓大飯店，早餐用一托盤兩個麵包、兩瓶牛奶，放在地上好像餵狗～全場社友大笑，Petarp大聲，FLORA，嗆下去一阮都

美術館昭儀組長談花博

尾中千草的鐵器

竹中麗湖的玻璃花器

書法與陶

西川里看花博

山茶花

支持你，放了一些亂七八糟的說花博將是世界級，國際人都會來看，也不知在表現什麼，請問你瞭解紫微斗數，五行，八卦，水來成金，水由那兒去？完全不知？林佳龍太迷信外來的和尚會念經？花博試營運不就出事了！

花博由英國人及大屯社張逸家主導，當我們西川里去花博為全場無飲水機，圖利小販和攤販業者，衛生筷、保麗龍碗不環保，荷蘭區無鬱金香花，日本園不像庭園花，無海芋、水草等水生植物，英國庭園無玫瑰，故宮內是販賣部，FLORA才建議小燕市長放一電視機，放映故宮及台灣之美影片，花博卡為的是要拿個資且圖利商人，如果一開始就免費市民入場，不是很好嗎？而且沒什麼很特殊的特技館，張逸家的多媒體在扶輪圈內，以最貴出名，但也沒什麼發揮？整個花博泛善可陳，台灣以蝴蝶蘭輸出國出名，一般台北世貿、台中世貿、台南鳥樹林蘭花展以及世貿就可看到，而我們插花各流派的展出，以文化內涵取勝也不用花舞館，如此花博龐大的經費，而且各流派自行展出，出書、出售賺錢，也不會錢入林佳龍及張逸家的口袋，這種人品值得我們尊敬嗎？值得再讓它作上市長？忘恩負義而不懂禮節、不注重環保、無情無義之人！但是我建議花舞館可以主題展出收門票使用者付費。

四大美術館是FLORA早早提議，結果林佳龍要開記者會，婉如提早到先簽名，而市長說他太太比他懂文化，國美館展覽組組長蔡昭儀問我的意見，如果給草月做，FLORA回道，日本草月流第一代勒使河原蒼風擅書法，第三代家元宏係導演拍茶道，茶道家利休及砂の女還作陶藝、舞竹子、大作，曾為張藝謀作杜蘭朵公主歌劇舞台設計，名師尾中千草以鐵器著名，竹中麗湖以玻璃花器，在賴清德台南市長於大遠百展售，

慈善花展服裝秀

日本浮世繪出名，目前家元茜以珠寶設計著名，館外可由目前台灣草玲、草秀、草清、台中及中台灣五大支部各作大作，組長很高興那花博開幕日來個香奈兒的服裝花藝秀FLORA說很貴，三宅一生服裝秀會比較容易也算法國第二品牌，不過我和Kent，將飛日本東京可前往日本草月會館接洽，出差費比照林佳龍出國招商如何，如果日本能來將是一大盛事，那展出經費又如何？昭儀組長說林佳龍編列預算總共才十萬元，FLORA說婉如不是很了解文化？不知一斤米多少錢，我的山茶花一腳就三萬元喔！林佳龍的花博、花店業都知道回扣，而豐原學生呂宜芸和朋友合資開園藝店，一個小盆栽20元，收據要開100元！而且今年花博結束了，中華花藝許冰心老師，高雄中華花藝理事長石明真尾款未收，高雄開大卡車做大作住宿，映月古流理事長吳信一也尾款未收，另高雄前理事長蔡美源的學生未收，我問現任市長有榮秘書說花博帳款已結清，這又是怎麼一回事？後來告訴李中，據理力爭，前些日子好朋友們回我已收到尾款了，謝謝李中！

　　林佳龍市長任內已做花博贈送的廚餘桶且經手費用，雖在小燕市長時發放，環保局對FLORA說是佳龍市長要求更好的塑膠材質，而且價格更高，塑膠就不環保，而廚餘桶上標示四種東西，根本就不能算廚餘，菜葉等都可處理後加入有機土，可以種花、菜，而咖啡渣一方面可作肥料，另一方面加橄欖油，即可做有機肥皂，都是生財用，一位市長連環保概念都無，我們台灣人民不幸，整個大環境更是堪憂，林佳龍選後就可把支持者別一旁，為政風所不顧道義，仁友公車、仁有通運公司所有車輛及資產，最後以十萬元賣給和欣客運做董事長，小股東死了多少人，林佳龍又踩著別人的血、淚、屍體，而想再度連任，昧著良心，天理呢？家父是包公，留有尚方寶劍，斬殺亂臣賊子、貪官汙吏殺無赦！民進黨執政要入主聯合國難了。

森玉戲院林佳龍要做文創，中區有政治獻金

落後破舊的北區，無政治獻金即無建設，至今盧秀燕市長也如此

而中森戲院閒置空間未利用將達三級古蹟被毀掉以及北區未提升文化市容未整修、人口外移、破破落落、政見跳票，六合里陳豐誠結合賴佳薇，是林佳龍市長要以二萬租近二億資產做六合里活動中心，此話中區再生基地(現中城文化協會)，蘇總監也說林佳龍要租20,000元，而林佳龍卻要森玉戲院文創，中區有政治獻金，但森玉董娘不願意，算KENT和FLORA識人不對，知人不會用，誤納人大屯扶輪社，且三次出席不到，即應除籍，但大屯社大老認為三次不交錢才除社，要KENT送FLORA入身心科。

台中市長既不種樹，反而砍樹，所訂的台中市樹，台灣黑五葉松市樹白山櫻花，台灣大道沒半棵，松樹平地種不活很難照顧，櫻花是日本國花，如果以太原路的緋寒櫻還可一說，底下的民進黨員、市議員習慣跑行程、喝花酒，特助都狐假虎威不推廣文化，中常委多不如建樹，滅掉藝術，民進黨要檢討。林佳龍裁縫之子配豪門婉如，婉如確是鄰家女孩，不用珠寶，似平民化，但珠寶業因此蕭條，一如馬英九總統，花貴不買花，花店業者倒一半，為選舉入大屯社，授證拉小提琴出槌，一選中立委，家電話、行動全消失，不參加內輪會，不做公益，為花博、為公車十公里免費，與FLORA斷私訊，缺德，已破格，購由鉅豪宅是否付款？大家心知肚明，小孩唸森林小學，勢必出國，不認同本土文化，政見都是別人死，別人免費，將再選台中市長？拭目以待，只會砍樹、不會種樹，市樹市花，如霧裡看花，就一如大屯社友，花花花，是花掉了，花落花謝，未種善因，哪得善果？

中森戲院拆了，院內遺物已拖回在仲森木業，能否風華再現？

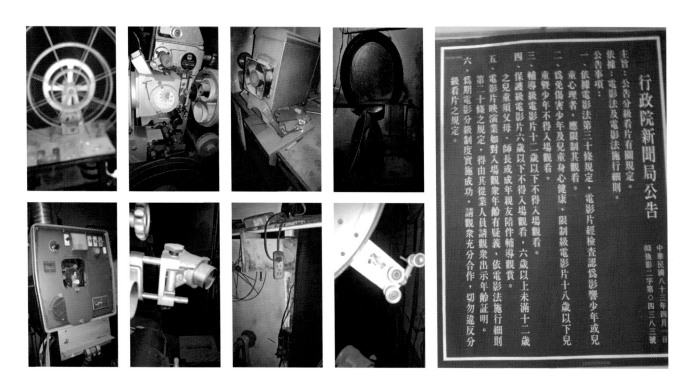

中森戲院內放映機……等等，本被文化局補助30萬的中區再生基地蘇總監拿去，尚有國父遺像部分物品未還，
感謝前局長路寒袖仗義取回部份，能否風華再現？

FLORA的志工生涯

想霸占FLORA的家產～原子街80號及中森戲院
前婦女會理事長黃馨慧和秘書蘇幗容

Flora當志工有歡笑也有悲哀，一當就二十多年，還當兩個志工，一個是台中市婦女會李大姐專線志工，是理事長盧淑美所創，同時又創愛心工作隊，盧理事長夫婿陳葵淼，原台中市市黨部主委，是父親賴子彬好友，後調台南市長，再任歷史博物館長，Flora在台中市婦女會及逢甲大學教中國花藝，後至台北上黃永川的課，都一樣是中國花藝，後我不撤銷，黃教授才登記中華花藝文教基金會，在歷史博物館電梯碰到館長拿名片給我，很多大師都訝異，而館長夫婦都極力要納Flora入黃永川基金會，我婉拒了。我拒絕了，因為不想捐30萬元，中華花藝無情無義教授，我拒絕學生申請中華花藝執照。我很喜歡在婦女會當李大姐專線志工，盧理事長請律師、生命線主任、護校的校長，各行各業專業人士來演講，到中國廣播公司讓李大姐說個案，Flora大多用台語，大概我家中森戲院廣播車常用台語，其實我是雙聲帶，再加上在文化中心也要花展，尤其是建黨九十週年花展，盧理事長對我很好，她的氣質高雅，宛如蔣夫人，本來她看上我二哥的長女做媳婦，可是兩個沒看對眼，也就作罷，也有去大千電視台聊花藝，也另上電視台。

誠如盧淑美理事長所說只要做好事，就會有好報，Flora和Kent結婚了，愛情長跑許多年，10多位媒人，在仁愛老院長夫人保證下，雙親稍微肯，媽說請男方長輩來談吧，結果Parker及二媳婦來，最後一句美鈴家很大，結婚後不知住那裏？媽媽傻了眼，偷偷告訴我，總要有個避雨的地方，婦女會蘇幹事告訴我她住宿民生路三樓要賣，約貳佰多萬可以參考一下，Flora拜託爸媽帶我去看屋，賣主一見父親是熟人，爸爸是調解委員，又開賓士車，一元也不能少，而且媽說Flora從小房間住很大，必須兩間房打成一間才恰當，賣方不可，爸說我帶妳去看一個地方，沿著忠明南路彎南屯路富帝飯店巷內～貝多芬花園別墅，我蠻喜歡，價位又少一點，爸爸

中森戲院

原子街

初結婚‧父親為我在巷口立下仁
友公車站牌
市府公車10公里免費，所有公車
全部虧損
公車公會統計資料，每一家公司
一個月損失6仟萬元

說喜歡？那我在南屯路立一隻仁友站牌，方便妳去文化中心，逢甲大學、台中市婦女會教插花，也好，沒有賓士車可坐，反正也是股東，免費車票坐不完，結婚第二天，至大伯第二市場百利文具拜見公婆，偷瞧一下要給我做新娘房？還好我有買別墅，比我的浴室還小，只有一張單人床大，可省下陪嫁嫁妝，住貝多芬別墅看夕陽很美，離公園很近，Kent賞鳥也去養鳥（鳥園），Flora要去美術館，市婦女會當志工，文化中心教花也都很方便，日子很容易過。

接下來的理事長為蔡鈴蘭，本為十一信合作社的理事主席，後來升為總統府顧問，她對李大姐們非常好，開會必到，而且帶好吃的點心，甚至有一次帶元祖的大蘋果或其他口味的冰凍的很特殊，我曾經去看價位約壹佰多元，當然我們的隊長中國時報記者趙曉寧安排許多名嘴，也知道我教插花，有一回看到我在寫谷關戶外活動，把我們的作品登在中國時報，包括我寫的文章，一下子我成名人，連哥哥的朋友都看到，打電話給媽媽，曉寧姊又介紹我至大千電台受訪，當時Kent在正豪飯店，包括爸媽，櫃台小姐都聽到了，嗯！不錯，不錯，我也為正豪飯店規劃一系列講座附明信片，從未向公司請一毛錢，為正豪飯店付出很多金錢、心血，只要有人潮，只要提昇企業行象，做公益，這是Flora人生的目標。

國立美術館成立了，除了擴大美術園區，有雕塑，內有展場很多個，演講廳設備很好，不定期美術方面演講，我走了幾次，蠻喜歡這樣的環境，有一回聽了美術講座，走出來看到劉欓河館長及陳庭詩漫步，Flora連忙走過去遞了名片並說道，館長，我是美鈴，我

191

歌仔戲哭旦廖瓊枝　　　　　忠孝節義－楊麗花歌仔戲

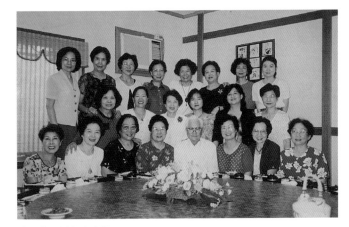

陳癸淼夫婦與李大姐

想當美術館的志工。陳庭詩說賴老師很有名，是文化中心的插花老師。館長說賴~~~拉很長，美鈴~~ㄡ又拉很長，我會轉給承辦人員，很快地我當了美術館的志工。

在民國83年Kent和Flora在原子街是父親西北社Screen建立原子街第一間樓房，共三間76，78，80，成立花藝世界工作室，Flora花了近貳佰萬元，算是花藝界的大手筆，一樓賣筆，書藉中文，日文草月刊物，教科書，曾明男陶藝品，朱邦雄陶藝品，日本花器，華陶窯陶藝品，竹筒，還特地為大屯社友開攝影班，內輪會插花很多次場地免費師資回饋，有吧台，咖啡 茶，對外有營業，但是社友及夫人免費招待，尤其陳怡德免費喝咖啡、吃壽喜燒、免費全家白河旅費，卻說他大屁股要坐三排座椅，Kent失掉為大屯社服務，為政治林佳龍要Kent送我至中山身心科，並對Flora退出03-04社秘群組，Kent的冰咖啡是Flora的最愛，至於永生花，不凋花，造花，乾燥花，社友家裏有需要佈置或者店面，以及室內設計師的特別需要，Flora都能量身製作。二樓是教室及攝影棚，早期中華

文化中心民族舞

前文化立委李明憲

花藝教授研究課就在此上課，而草月流講座也在此，而大屯扶輪社Cake社長天鵝湖演練也在此，另外大陸何鳴畫家也在此教國畫，主要是我的中國花藝顧問王榮武說情，因為花藝世界開幕王榮武夫婦義務揮毫贈送墨寶，而請華新餐廳自助餐，賀客雲集，婦女會包了500元教我自己插花，Flora用鮮花插一個鳳梨花，結果一位李大姐住在婦女會附近一位先生姓廖的律師和我說花很美，明天我女兒訂婚，花給我，我說是那一盆婦女會送的鳳梨花？廖亨太太說不是，是所有的花，連門外人家送的籃花，等下我車子順便載回家，我今天才開幕喔！兩夫妻把花都搬了，用搶的我傻眼。後來名陶藝家曾明男也在此教陶藝，倪朝龍太太也有來學，有一天一聲員外在嗎？是林柏榕市長，喔！稍等，員外在另一棟大樓，我先幫你泡杯咖啡，市長說看不出妳在作什麼？不就是插花工作室，如今是在南區的花園教室上課（近瑪利亞愛心學園）。

當原子街花藝世界早期是長安里辦公處，陳端堂市長拎著伴手禮為張溫鷹選市長來拜訪，很多社友及夫人不認識張溫鷹市長的公公就是陳端堂市長，市長夫人習花道古流，大部份官夫人多少會接觸花道或花藝，張溫鷹市長時，推廣台語文化及歌仔戲，在文化中心研習不用費用，FLORA剛好在文化局長林輝堂教插花，因而研習歌仔戲，獲益良多。

在國立美術館初任推廣組志工，就是聽演講，然後是拿到錄音帶，聽，整理出資料，謄稿件，當組長看到Flora寫的，好高興，因為以前有些志工寫不出美術用語，這些文章都登在館刊，很長一段時間都在作這些事，所以館刊有Flora的名字，有時檔期換了，新檔要開新聞記者會，當然記者會認識，有位長者都會和說～妳老爺子好嗎？就是

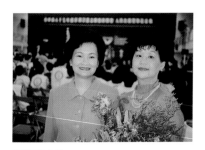

張溫鷹市長

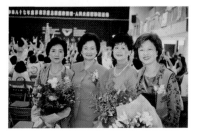

媽媽眾姊妹到場賀FLORA志工績優獎

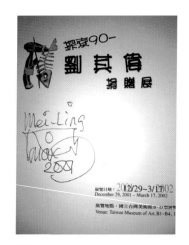

Art總監謝文昌，即當時還在國美館的謝佩霓我的好友~高雄美術館館長，台北文化局前局長，她在逢甲大學任藝文主任，我幫她幫逢甲花團錦簇展~七大流派。另一位常碰到的是李明憲文化立委。初認識李明憲是在台中文化中心開館第三年Flora教學辦藝術欣賞講座請王榮武老師評論，忘了拿延長線，而李立委借我，並在花藝世界開幕，特來恭賀，並買了曾明男老師的陶藝品，李立委在Kent任社長時演講公共環境藝術，不但會繪畫，近期南部，中部都作沙雕，Flora想作雕塑，李立委答應教我鐵器、雕塑皆會。

Flora的父親西北社Screen除創中森戲院，並投資仁友公車，仁有通運公司，除建廠房，赴日買車，因遊覽業賺錢，旋即買豪賓通運公司，是在中森戲院內建棟樓房，一樓豪賓公司，二樓Flora未出嫁時插花教室，有Kalaok，還可作舞蹈教室，所以我沒上課，兼做旅遊顧問，有客戶不只請車，比方要到澎湖旅遊，那有大屯社給好帥辦澎湖，光飛機要辦，比票面高好幾仟元，Banker那年要辦去日本和光姊妹社40多人費用高得離譜，很多餐未含沒有FOC，在家裏我出名的愛旅遊，結婚後，我愛Kent習攝影，帶到中國花藝顧問王榮武老師藝術洗禮一下，老師不只日本花藝叢書多，攝影書也多，對Kent諄諄教導，也受益良多，有一回朋

時裝秀

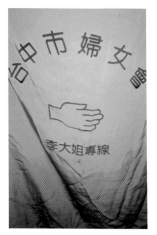

友介紹我們至榮總攝影社聽呂麗珠老師演講，又參加九份之旅，很早期都是土角厝，也沒有便利商店，榮總攝影社成員本都是醫生和護士，榮總有補助費，所以要交的會費很少，或許我們有他們的人緣，就請我們加入，月例賽有時在花藝世界，Kent也曾在台中文化中心展，Flora也屢次得獎，也成立豪賓文化知性，九份之旅屢次客滿，台中市婦女會志工旅遊，國立美術館員工旅遊，大屯扶輪社旅遊一定由豪賓知性之旅承辦，Kent，Flora一面玩，一面攝影，一面比賽，一面作成明信片，一面作成書，花藝人生、花弄影，一面賣，賣書所得全數捐給瑪利亞文教基金會。

　　Flora也被國美館派做劉其偉的展覽，展前看8本書，才開始寫報告，編排，做大老師，教逢甲，每年2至3次展覽，文化中心每年至少一次展覽，在中華花藝也都要參與，而國美館的志工全勤，都會被文建會派至各地不同課別講習，吃，住都免費，車資憑車票可申請補助，有一次我被派做庭園設計，李乾朗建築師教學，我很有興趣，我打電話給文化中心推廣組曹組長，他待我如女兒，結果他說他也要去，我們就一道去聽庭園設計，回來我左邊一塊地找了一位工程師動工作一個魚池上加幾塊景觀的石頭，公公台中社Parker說是五指山，當初有松有柏，地上有紫藤還有金絲竹，有一天作庭園設計到原子街花藝世界問有認識幾位花藝老師可以作大作？當時民國83年，我說有多大？周先生說在鳳凰鳥園戶外作四個，那就壹個拾萬元我找草月流，中華花藝，小原流，映月古流，當初很轟動，但是草月流原我眾姊妹合作，許經文以獨自主設計取走拾萬元！

　　在Gordon社長那一年授証淑玲領導以茶藝，在前一禮拜作社刊定裝照，拍照的夫人穿唐裝或旗袍，Gordon社長津津樂道社務作聲者同心樂團（張自強校長），是Amy姸夫

日本議員促成，其實明明徐中雄立委贊助，Flora因為星期三要上課很忙，無法參加，但是我在民國七十多年即在台北上茶藝協會范增平理事長的課，而且我是中華花藝教授，不可能不會茶藝及茶花，說到茶花當天要拍照我看了茶花是小香插的，他是學池坊，花也不對，器也不對，我只好和社長夫人及淑玲授証我會插茶花，可是定裝照並沒有請我一起拍，授証那一天我插好茶花也布置場地，淑玲最開心，為2018-19 Banker社長夫人最會假公濟私、以多報少，不信可以去查帳，以高齡而扮少女，並極力暴露美好身材，很多來賓，社友都在問，花誰插的，如此雅緻，司儀也沒說一聲Kent夫人插的茶花，我在想如果我要申請單獨插茶花的花器要捌萬元，會計及社長會暈倒哩？這也不是不可能，民國92年逢甲大學花團錦簇展，Art謝文昌的千金謝佩霓拜託Flora幫忙，其中一位中作明代的缸伍佰萬元，謝佩霓就要昏倒，拜託縮小，減少盆數，已經不可能，Flora找大屯社Safe第一產物保險，也無法承辦，逢甲的花團錦簇展在估高目前仍有，所有贊助企業和Flora都有關係，還派了一台仁友專車從車站出發專載逢甲校友免費服務，七大插花流派展出前所未見！

2020-21大屯社長林振廷在林酒店娶媳婦，請帖另一半不是陳碧眞，而是另有某人，呂秀蓮証

和媽媽、妹妹玩高雄

優良志工曾受李登輝總統及文建會表揚，
手冊被黃馨慧扣壓在婦女會

婚，全體社友譁然，不符合扶輪社規範，今年Woody社長離婚了，反正Woody娶酒促小姐、生娃娃，離婚了，Petarp生小四離婚也死了，金富山社長，小三一直換也都帶來帶去，換沙崙玫瑰。

國美館派Flora至高雄研習親子關係，恰逢妹妹招待我們至東南亞的島嶼渡假還好回程是前一天，單獨一個人自桃園機場飛往高雄，體貼的妹妹請高雄的客戶來機場接我去飯店，所以講師特別誇讚有人自國外回來研習，我帶了2位大學同學的電話試著連絡，居然見了面，一位是中船的祕書，我試著說中船能參觀？可以呀！回台中馬上排豪賓文化知性之旅，參觀中船，高雄風景區，六和夜市，很快客滿了，同學問午餐在中船吃？有貴賓室，當天見到貴賓室是總統座椅，餐很好吃，而且不貴Flora總覺得佛菩藏保佑，晨起禮佛，豪賓知性之旅總是行程順利，不管南橫，合歡山，即使出發前甚至暴風雨，一上高速公路沒風也沒雨，順順暢暢，感謝佛菩藏。在張溫鷹市長受績優志工表揚，媽媽也到現場獻花，而且張溫鷹市長也提倡台灣文化在文化中心學歌仔戲免費。

婦女會旅遊活動也都由我辦，黃馨慧已有認識廠商，蘇峭榕爭取讓FLORA辦，當天清晨大雨，要去合歡山賞森氏杜鵑花，我以下大雨不出車、不計費，結果堅持要玩，到天廬山崩，改住日月潭活動中心，第二天無法上山賞杜鵑，改至牛耳石雕公園多付門票近萬元，黃馨慧不給後至柯耀東家玩，拿多張書畫摸彩，廖曾來罵我三字經不要臉！結果中獎，笑咪咪去拿。

Flora和鑽石夫婦到吳哥窟遊玩不小心跌倒，回國後大腿斷了開刀，行動不方

197

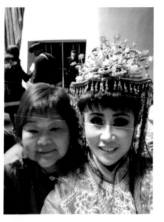

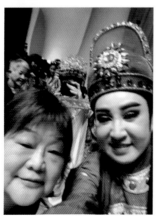

便，無法在國美館展場當志工，所以休假，只留在市婦女會當李大姐專線當志工，坐著聽電話，三年多後，大腿打釘鬆落，再度要鬆落，醫生檢查問要開刀心臟有無問題？快過年了，而開刀的日期在農曆年，急忙給Heart檢查，一句沒問題，整個心情的輕鬆，想起當年母親往生，乍然整個心吊落，無法呼吸，Kent急忙送我至Heart處，是心情關心，吃了很長期的藥，Heart都沒拿錢，他是不看健保，對社友及夫人都是如此厚待，感謝Heart，感謝主佑他們全家，在腳較好，復健能用拐杖，我會去市婦女會值班，其實個案也不多，而我在接到台北支部長要我接任支部長，當初我考慮的不是金錢的問題，而是我的體能，Kent說他能幫忙，攝影沒問題，每次活動要寫報告E-mail到日本，關渡的裝置藝術，圓山飯店看花展，請會員吃海霸王，在大和屋作花展等等，那時恰好我到慈濟交善款，在中台禪寺都巧遇市婦女會前理事長也是總統府顧問蔡鈴蘭待我如妹妹，他和我說希望能和李大姐們聚會，請吃飯，我想恰好在大和屋花展，中午套餐380元，多些人看花展也不錯，我和蘇祕書說這件事，他不准，理由快選舉，很敏感，Flora只好一一打電話，聚會當天祕書也有來，下星期我值班當天，祕書問我原子街教室旁邊是否空著？我回道是的，他說理事長也想看是否能租？我帶他去看，結果說還有通到中森戲院，是不錯，蘇幗容竟然說你家的房子可以捐給我們要做國民黨黨產（黃馨慧的意思），反正你家子孫不肖，房子不是我的，我反對居

唐美雲

然趕我出市婦女會、並押我的志工服務手冊，當民進黨當選市長，我和市長夫人婉如說拜託拿回我的手冊，她說不敢和國民黨鬥，理事長黃馨慧並未問為何作了二十年績優志工不見了，而且也有一位自稱李春樺博士的記者(住民族路)來借花藝人生，聲稱要英譯而外銷國外，並給予我已發通告海外的新聞稿，而我要一本給予1000元的費用？只有國民黨才有的醜事，而我打婦女會找黃馨慧，竟然聲稱要找警察抓我，如今要選立委，做一個理事長都不怎樣，經營李大姐人數越來越少，不做事，浪費公帑，公職人員假借美貌，沒品，如何為公民服務？

國立美術館剛開始有設幾個才藝班~攝影班陳石岸老師，每班都客滿，只要課結束，尤其文化中心的對面飛狼，也是陳老師的愛將，也辦攝影之旅，在未叫春水堂的甘候，也拜陳石岸老師為師屢次至大陸拍攝，珍珠奶茶出名被我的大哥邀入北區社，夫人多為Flora的插花學生，甘候攝影作品在台中文化中心展出，並且在各大春水堂為布置作品，陳石岸老師為美術館活動拍攝，有時所有志工和館長，職員合照使用魚眼相機，有時Flora在攝影上有問題只要遇到陳老師，就請教？他問我使用何機種？我回答用萊卡相機，也有金雞機紀念機種，他說紀念機要常按一下，不能只放者，有一回在中央社，我在分風景明信片，Grace和我說他公公也很愛照相，我問請問大名？回我陳石岸，是Peter的父親，結果當陳老師在國立美術館開攝影展，大屯社社友夫人很多人參加，就有人想邀陳老師演講，當時Kent為社長，還有一位他說全中市最優質的是省都

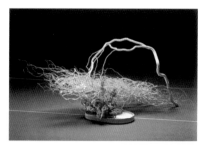

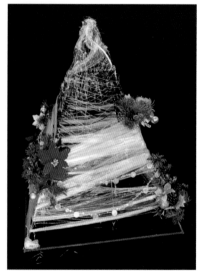

金字塔售出

社，他只爲省都社演講即美術館館長倪再沁，這也是Flora爲Kent社長所請的Speaker通常他的演講費是肆萬元。

在美術館爆破時封館，倪館長很高興我們有在上美術讀書課，而且當時Kent在管理正豪飯店我在教插花之餘-也積極在推展，花藝界南，北來講師，國外來的講師都來住，房間比全國大，價格少，而倪再沁館長恰值文建會在美術館辦，原本在聯勤事務所住，Flora和承辦人員周先生說來住新房正豪飯店，一看很喜歡，但是交通工具到美術館？用仁友公車一次1500元那晚餐？在潮港城在五權路和中港路，Flora訂一桌3000元除水果外每次餐都不一樣，非常滿意，國美館館員常打電話給我說我訂潮港城比6000元的婚宴還好吃，倪再沁館長怎會不認識我？大屯社陳怡德還問我認不認識倪再沁館長？說Flora是正豪飯店的大小姐，說Flora是幫國美館大忙的志工。

陳怡德、卓榮造兩人任大屯社社長，Kent、Flora全心投入幫忙，最不值得兩人過河拆橋，忽視當年我們全心投入幫忙社務，Cake的社長祕書當屆的畢業旅行九份二日之旅也由花藝世界承辦，並由羅濟昆先生導覽解說，羅先生說此國際水準高，知識水準也高，不久明通又有一團由Kent帶去賞荷，白河吃農會辦的蓮子餐，吃的很高興，結果有一天我在豪賓接到一位台中社的Paper要訂遊覽車以及去天盧過夜，我麻煩他來豪賓公司下訂金，他說是明通區總監代表一起的，我說我先留下了，近一些日子還是麻煩付訂金，可是台中社Paper並沒有來付錢，結果天盧要求確定房間數？並要求付訂金，竟然Paper說那開發票好

了，結果天盧開了參仟元的發票，業務去收收不到錢，賴帳最後我替他付三千元，Paper說改日再補，當社長時內輪會去天盧洗溫泉，再去柯耀東家要我把上次欠的3000元涵蓋，結果我的媒人仁愛老院長夫人一直說Flora收太貴了，想當年以結婚禮金捐中華扶輪教育基金，不知是否交換條件，而我心想就讓我賺點錢又如何？大里仁愛醫院要開花店，當時我無資金，問可不可以分帳？說不可以，租金很高，又叫我不可以做太貴的花，我看開花圈店不用本錢，換一張紙就可以了，所以我沒去，沒兩年花店就關門了，而Paper第二年也破產。

在婦女會的李大姐專線志工因和後來的理事長比較無交集，比方說Kent的文具專櫃收起來，我收集一些學生用的文具想送給理事長的育幼兒，理事長居然說文具不用，錢比較好，而蘇祕書每年都和李大姐募捐他的藏傳佛教一開始玖仟元整到最後是壹萬元整，我們有收入的不打緊，有位年齡近80的李大姐來向我哭訴，說他沒辦法捐，先生過逝很久了，住宿舍，領少許的退休金生活，是很節儉的，蘇祕書拜託Kent幫忙在台中及第二天在霧峯萬佛寺法會拍照，我答應了，準備花及供品-參加不同的法會，到萬佛寺我又捐壹萬元，因為婆婆放在此，不管怎樣蘇祕書收的善款竟然沒有收據可以報帳？太可疑了，問他？他說作善事不要讓人知道，可是後來我在中台禪寺的普安精舍不管法會的如意功德主，仁友上中台的車資，打禪七供僧齋，連隨喜只有200元，都會開我公司名給我作捐贈報帳用，在普安精舍唸佛共修，能精進用功，法喜充滿。

聘書

指導教師　此聘

賴美鈴先生

茲敦聘

台端自民國七十八年七月十四日起至七十八年九月十五日止擔任本中心花藝設計研習班

（）中市大推廣字第　號

台中市立文化中心

中華民國七十八年七月一日

蘇秘書押我志工手冊，我曾打電話給黃馨慧理事長置之不理，還恐嚇要叫警察抓我，毫無人性，品德之差，還要選立委，又回國美館做志工，有時假日也在國美術看展覽，聽演講，坐春水堂，相對的後來我離開慈濟，因為在法弼如水我募了近十萬有的沒票，然後被師姐罵我的腳一跛一跛被逐出練習會場，我打電話到花蓮証嚴上人哭訴，後來上人在大愛台說罵Flora的師姐不對，上人向我道歉，雖然妹妹願意為我捐壹佰萬作榮董不用收款，掃廁所，作苦行僧，我回答好幾個壹佰萬我也有，道不同，而且妹妹說公司做慈濟工程要回扣一百萬，做榮董很容易，包工程的榮董就是這樣做，我離開慈濟，我努力作草月流支部長，我花不到參拾萬，是見籍師父要我離開慈濟，在普安精舍禪修、精進用功，連吃飯也不用錢，我離苦得樂，感謝大屯社社友及夫人多位從前交善款而且有的是基督徒，他們交的理由是做善事，心胸太寬大了，感恩再感恩！

法弼如水，壹萬元招多無門票，
FLORA被師姐逐出慈濟，後打花蓮證
嚴上人控訴，後來上人在大愛台公開
道歉。

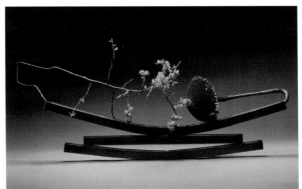

鐵器已售出

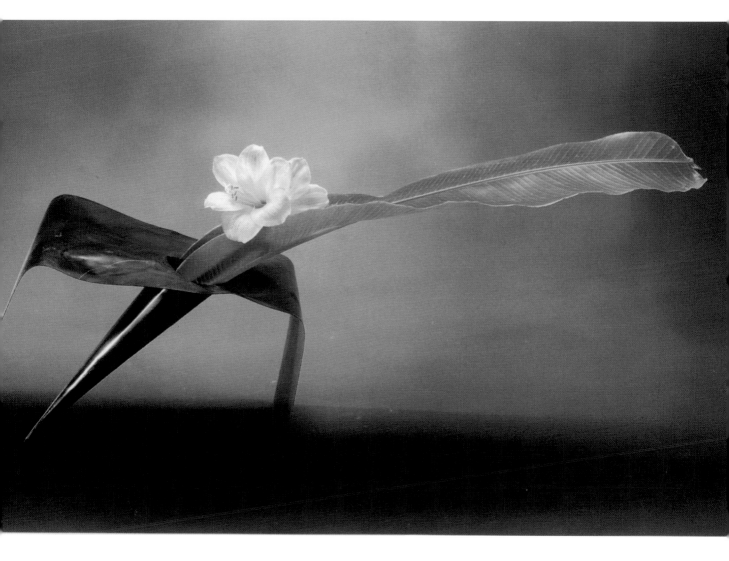

2018 年國際花友會精彩節目

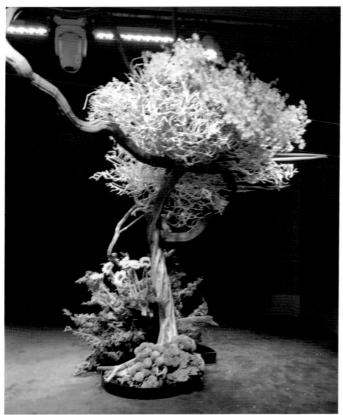

草月流草玲支部作品 李張玲月支部長指導

草月流草秀支部作品 蔡徐秀貞支部長指導

中華花藝

陳履安夫人舊敘

草月流學生和李張玲月老師合影

花藝證照重要與否

早期花藝世界是有賣咖啡、菊花茶，不管是義式，美式，拿鐵，漂浮冰咖啡是Flora愛喝的，現在施奶一下還有的喝，蕃茄蜜是Flora拿手的，花茶，玄米茶，伯爵茶，放肆情人，當時名堂不少，Computer最愛喝咖啡，以及Flora拿手的壽喜燒 曾幾何時，移情別戀，愛上墨墨咖啡。無論如何，歡迎社友和夫人來喝咖啡，茶，往以前就是免費招待，現在也是。布老問我靜鈴還有來插花嗎？我說沒有，而且也未交日本草月流本部的會費，靜鈴的級數一年才繳日幣柒仟元，一年免費有6本刊物。可是靜鈴就未交，真不知在想什麼，不珍惜草月證照，靜鈴我是要求一個月上一次研究課，得收學費而說值日本老師來西湖渡假村作一大作，靜鈴高興參加，而我也希望國際花友會在喜來登大飯店表演，希望她作助手，答應了我告訴至少下午二點要到台北穿黑色衣服，平底街當天由下午等到四點打電話說在台中，結果晚上八點來穿高跟鞋一襲露胸妖艷的黑色小禮服，要昏倒了第二年家元茜要來我不敢再說，結果靜鈴說要參加，前一天我人已到圓山，她說要單獨一間房，幫她付了，結果沒來住男朋友家，我從來不想理她，也不管靜鈴要不要上課，結果2019年另一位學生的先生大屯社King又來喝免費的咖啡，說靜鈴和大屯

台中市教育局長 楊振昇

社曉梅說他付要交日本的錢，我扣下未交，交日本草月會費是自己用信用卡傳真，關我何事、離婚勸他入台美社，還能說謊言？草月要說日文、英文，和大屯社社友還說由我來交給日本，第一年就由信用支出，在原子街傳真至日本也未收郵電費。

靜鈴在大屯社時即和我學插花，雖是董娘，卻是高中畢業，做頭髮的，一開始想在住家做個小水池，當然我的公司之一有大理石，景觀，庭園設計，我看

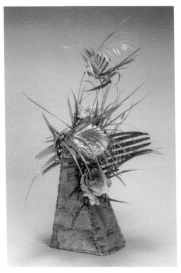

了看方向不對且水打不上去，但是我和靜鈴說來插花，我也可以讓她發財，各位社友及夫人不要漠視，或者以爲Flora吹牛，很早期我就受異人指導，不只會插招財花，會藉花改運，靜鈴眞的來學插花，只是離婚了，她靠在我的肩膀哭了，哭得很利害，我很不捨，之後靜鈴學畫畫，我指點她那裏加石頭，那裏加個人，色彩學，她的畫畫老師是我老師王榮武的學生，Kent鼓勵靜鈴加入台美扶輪社，因爲她在花藝世界認識Wood大哥，所以捐中華扶輪獎學金冠名拾伍萬元，參拾萬元不等，大哥很高興，所以Wood大嫂的畫作以小紀念品贈送。

　　靜鈴在取得日本草月流師範三級證照一當然還有更高的級數，那一年Buck社長想訪問日本和光社，社長希望Kent和Flora能參加，我一看行程最後一天早上自由活動，恰好我可以到青山一丁目草月會館辦事，買書，再看花展，我要靜鈴也一起同行，結果抵日本，當晚晚宴加藤洋子就發現我是草月流，介紹松川厚子也是草月流，松川的父母是日本貴族，其實我入社第一年就是看花展，Kent叫我跑一下日本和光社授證，Master介紹Flora爲台中市著名草月流老師，鈴木很尊崇，鈴木夫人馬上稱先生，本來草月流在日本地位高，世界各地地位不比扶輪社低，而松川給了我花展票，我又多要了幾張，當天早上Kent，Flora，靜鈴，瑟瑟，陳棟，Cake一同至草月會館，高島屋百貨公司看花展。

　　靜鈴去精舍看報紙吃飯不用錢，開始她不說精舍，只是說有一個地方很好，看報紙也沒人管，又有飯吃，超棒的，不用錢，問了幾次，有師父在？我說要隨喜，再問了幾次，有插花？回道有，我說那靜鈴應該供花，回我，不可能，爲什麼？我免費教妳插到好，不行，花要錢。竟然不作佈施，種福田，吃人一斤也還半兩。只

福野的媳婦欠花材費1500元
福野日式料理已關門

靜鈴欠我學費以及圓山飯店
住宿6500元，無計較

好報料了，去年福野的媳婦打電話給我，電話當然是靜鈴給她，福野的媳婦說要學插花，說靜鈴學很多樣，沒一種行，只有插花有成就，我說我不想教，妳去找別人，說是靜鈴的摯友，拜託拜託一定要收，而且是大屯社友福野的媳婦，而且我們共有三位，每人花材，花器都不一樣，麻煩幫我們買。Flora很少對扶輪社有要求，或暗示新年要送花，因為我不是花店，我是日本草月流支部長，只有大屯扶輪社友，一些不合理的要求，福野未交社費，後來感恩晚會去吃餐廳，社長想抵餐費，不知福野的媳婦欠我花材費壹仟伍佰元，也扣得到嗎？40年第一次碰到。

我被福野的媳婦死說活說只好答應收這三位學生，其中一位要說日文，通常我是要求學生能學英，日文，因為草月流的講義是英，日文版，也有圖型花，是比一般流派更精美，第一堂課上的很高興，從來沒想過會插如此美，只差一個陶盤2000元未付清，其他都給了錢，隔一個星期四，福野的媳婦打我的電話老師在那裏？我在長榮飯店，因為我的陶藝品在長榮韋瑞畫廊寄賣，她說要拿2000元給我，又送一包梅子，並要去夏威夷，我心想夏威夷很近，頂多去一星期，所以再下一星期就準備花材共壹仟伍佰元，晚上等到快八點還沒來，打電話給福野 問到媳婦的電話，說我要去夏威夷，我說妳現在在台中。她說我們在夏威夷有房子要去住，我說妳尚未去住，只請一次假，她就掛掉電話。我和靜鈴說此情形要她轉告來付花材費，雖答好但至今未付。

靜鈴當初也有加入國際花友會，玟玲也有加入，但玟玲第一年偶爾參加，第二年交了4000元，一次都沒有參加，即使是有錢，也不該浪費一分一毫，是貴婦？品德也要好，能做公益 ，幫助弱勢團體，貴婦要知道中，西禮儀、國際禮儀，國際花友會簡稱工工，是世界所有插花流派皆能加入，總會在日本，中華民國分會在台灣，一年有一，二，三，四，

五，九，十，士，十二月份例會，幾乎在五星級飯店，或辦花展，每次一個流派表演或有40分演講，有個下午茶，現場有展示花，等於花藝交流，而邀請來賓總統夫人，五院院長夫人，駐台有邦交外交使節夫人，所以Flora身爲中國花藝研習會會長，日本草月流支部長，一定要盛裝打扮，Flora早期赴美爲中國花藝拜訪錢復夫人，而在赴日也要拜訪亞東關係協會，當然現在沒了，是謝長廷，而國際花友會是二個月會由日本寄刊物，非常有內容，甚至工工的會友證，可以你在世界各地恰好有月例會，妳也可憑證去免費參加，除非有用餐，就交餐費，一年4000元我覺得比加入中央輪社費用低，對我的專業更有效益，去年我去大屯社友James辦公室，說大屯社很多人說我是被踢出中央社，必須澄清A我的父母親已體弱多病，須要Flora多費心，B也感謝Kent孝順，耐心，用車載，不支薪，甚至沒拿油錢，C我無法接納中央社部分人不道德觀，要人丈夫、妻子自殺～不止一人社友，不貞潔。是我自己離開的。在工工我的地位高，我受人尊重，我玩得開心。又何況第一年櫻花中央社友日本料理要我捐保羅哈斯里壹仟元美金，可是捐後去櫻花吃日本料理竟然說不認識我。

靜鈴和我說她要唸亞洲大學，我很歡心，問了是唸EMBA？回我不是，是正科班，但是她就沒來習插花，玟玲也是有一次上課下樓再上去，皮包被打開掉了一包首飾，課程並沒有修完，第二年草月日本本部也通知她的日本會費並沒交？我問她？她說英文看不懂？有些訝異！靜鈴証照被取消，其實我對EMBA心存懷疑？据了解多是教育程度不高，大約高商，高中程度的大老闆，想要多的人脈，想要增加知識，就去唸EMBA，很

左柯碧、連月理（第二市場慶周水果行），右汪慧珠（國中老師最虛僞，常插30盆花佈置學校不給學費，攝動同學不申請證書）

多不懂英文，就像Rich也不懂我拿給他看的日本草月的單子，但是他電腦很棒，有趣的是他曾是林佳龍的特助，Rich和我說奶媽妳沒有學生，我幫妳找婦女會理事長給妳認識，才有課上，他也沒問我愛不愛上，也不想我願不願意上。就好像Rich剛入社，負債二千萬元到處借錢，老是要我們去他家吃飯，當時我長期吃素，他好心為我準備素菜，事後唸我吃太少，我就不愛去吃，他媽媽被車撞了，我家少了一台全新德國烤熱風機，是Kent未經同意搬去他家，Kent搬了不少，也借Rich錢，如果需要多錢，叫Flora借，真的是當兒子。我問Rich是什麼樣的理事長？竟然是賣饅頭的，做水電的？哈哈！這種水準，也難怪去年西川里小英施政報告檢討會很多有點低俗的女人身穿背心上書獅子會，乂乂會等比比皆是，執政黨的文化水準會高嗎？Rich過年請我們去團圓，Flora是很高興，但是連續二年我帶車輪牌鮑魚去，還說了鮑魚切了上桌大家吃，二年都不見，Rich會變魔術？唸亞洲不會英文？是不是我們的教育失敗？實際上日本草月流本部的來信並不是很難，要不然Flora任草月流支部長，一下來信竹中麗湖樣在台南遠百貨公司展售玻璃花器，接到命令趕快連絡賴清德市長剪彩以及授證新聞媒體廣為宣傳，一下連絡要在西湖渡假村作戶外造型大作(此活動被大光社創社社長巧遇)在存中街

各社大成果展

大和屋裝置藝術展(無水，無花，無植物)每一個活動，每一張重點照片，都要E-mail回去日本本部。既然靜鈴無意交日本本部小小的日幣7000元，也沒有繼續精進用功，其實草月流的收費不高，頂多習3年，不像中華花藝習7年，考試每一次收高額費用，共14次的級數，而且畢業時雖有金錯刀(Flora也有)在典禮上教學主任致詞，雖然你們考過教授的證照，那只不過是要再研習的開始，所以要加入各地的推廣協會，繼續研習，繼續進修。

而草月流師範未向靜鈴收取考試費，而她也未再進修，也是朝事業發展，專心喝酒，也就去了插花的名。學插花取得花藝證照重不重要？一般有證照大都可教學，有的可以開花店，但有的有一些條件，否則也不一可教學，可開花店，Flora有很多張證照，日本草月流，取得師範證，每年交回日本會費，可收學生，以師範證，亦可申請高島屋信用卡，在日本銀行開戶，可入日本籍，亦可藝術移民，草月支部遍佈全世界，草月證照可應用各角落 萬一有須要援助，遍於世界的草月支部不用担心。有一年一位草月老師的朋友在美國出車禍 而雙方留下一對兒女尚未成年，朋友決定留下照顧，打電話回求助我的老師，幫忙請草月師範證，寄到美國，因而可以教學，亦能到花店做設計師，證照重要嗎？Flora在未婚花藝教學所賺的錢，遊歐洲，美東，唸芝加哥美國花藝學院，菲，新，泰，港，東澳，紐西蘭，美西，加拿大，甚至爲了和Kent結婚，Flora自己買透天別墅，不是笑Kent，當年像一隻瘦皮猴，每次都各騎一部腳踏車，看南華戲院，派一位媒人，或派一對醫師夫婦說了半天，媽咪說不准，連房子都沒有，他爸爸很花，再派西北社文華印刷所，媽咪說不行，他媽媽聽說中風，其

實Flora眞的不想結婚，自由慣了，當花藝教師蠻不錯，台中文化中心，台中市婦女會，逢甲大學，太府建設，勝家實業中心，台中市政府，實踐推廣教育中心。所以拾多位媒人，爸媽只是笑笑，直到仁愛醫院趙世晃醫師的丈母娘，已往生的老院長夫人三寸不爛之舌最起碼的條件有一間可以蓋頭房子，結果公公台中社Parker和Kent嫂來提親，二嫂居然說妳家那麼大，嫁過來還不知住那裏？媽咪臉色都變了，問Flora是什麼意思？我想想都老小姐，只好和媽咪說會有房子，也眞的去看房子，叫Kent去訂，就和好友玩優勝地，芝加哥看好友，天天吃31冰淇淋，加拿大，多倫多看玲玉姐姐，玩尼加拉瀑布，紐約，出名百貨公司，買迷人有蕾絲睡衣，禮帽和禮服，華盛頓，休斯頓等飛回台灣，媽咪生氣了，Kent沒有訂房子，原先那間被賣走了，只剩邊間最後一間，也有人在看，賣屋的小姐緊急通知媽媽，媽媽趕計程車緊急下訂。Flora結婚，因爲祖母往生，所以爸說不能對外普張，不印請帖，不到飯店辦喜事，不收禮金，在家裏辦桌，而男方請客賴家只有三兄弟到位，而李家所有禮金全數捐給中華扶輪教育基金，去年我去花蓮妹妹家，妹妹提起往事，大哥說公公爲何全數捐，李家沒什麼錢，至少一部份留給妳還貸款，我笑笑，心想實際上結婚第二天早上，Kent把昨晚喝新娘茶的紅包全數拿走，我以施奶的哆聲說，不是喝甜茶的紅包是鈴鈴的？嘴巴還嘟一下？學瑪麗蓮夢露在大江東去，Kent回我二嫂起會幫他娶某。昏倒了，媽咪說不准嫁是對，KENT無支票，我幫他弄了彰銀支票去開，順便出資做生意，但兩年後他二哥李昭宏生意失敗向我借了近二百萬至今未還，且向Kent借支票，最後甚至借空白支票，公公在生，答應我等小孩成人再還我債務，可是至今仍未還，公

張溫鷹、何敏誠、黃國書、江肇國、邱素貞
西川里小英施政檢討會Flora交出意見表已達四年，未見回音

公交待往生後由百利大嫂要處理，只要我打電話，大嫂就說我是神經病，要Kent送我至身心科，可是現在他們好像沒得到好報應FLORA，除了教學，也要接會場佈置，努力賺錢，來還清貸款？如我沒有花藝證照我如何過一生？

Flora的證照有好幾個，除了草月流，中國花藝，中華花藝，芝加哥美國花藝，國際花藝教育中心。Flora教學用到海綿的機會不多，大概在10多年前已發現到海綿不環保，不容易化解或融化，一直是垃圾堆積，可是我們長字輩及有參與花藝的官夫人及農委會商討~如果禁止海綿進口？很可能花店，禮儀店也會倒一大半，後來馬英九總統說花太貴，花店倒一半，在去年看小英總統府插的也是西洋花，用海綿，想是下人打點，小英雖是公事繁忙，但是花事也可以稍微了解，有一些環保概念，提昇文化，藉花吟詩，有些雅興，不要2017年民進黨中常委自稱陳端堂弟弟連進三個群組給Flora，有一個賴一小英總統來台中茶敘，相片中是大圓桌，桌上茶點類眾多，是飯店一般茶杯。我說應該橫長桌橫長巾，有正規茶壺，茶杯，茶食，有茶人，有二胡，古琴，或古箏，桌上有茶花，場地至少有中作的瓶花，結果回我民進黨此時花道或花藝，茶道及茶藝都不准，還罵我三字經。如此精神生活都不准享受，花道、茶道各種文化也不能提昇？整個水平往下掉，人民物質生活及精神生活通通不能高昇，人民情以何勘？

西川里設德鈞獎學金20名

送西川里國中獎學金加送2020月曆

習花之道也很怪，有學四年中華花藝要供佛，四年花藝設計的呂麗卿，可是老師無法發證照，草月也不過習三年就有師範證，收已經學過別的流派的學生最難教。

去年來一個夏雨和在電視上教西洋花的廖老師，學二年想證照要夏雨去芝加哥考，來我這裡想改學草月，苦苦哀求收了，不到三個月竟然有了工作室在營業，還叫我把所有證照都給了，可以在鄉公所招生，初聽見離婚，可是有日本人買房子給她，可又不會說日文教她，多唸書、要學陶、書法，說只對跳舞有興趣，那若要做中國花藝會長，可要習民族舞、會彈古箏及拉二胡，回我沒趣，喜歡跳舞，我看日本的房子是睡來的。

選舉到了，夏雨要幫男朋友選鄉長選中了，去大陸度假，回來我想問問鄉長沒太太，有啊！唉……想想很認真，一份花材插三、四次，回家再Line給我改，每次都改到半夜，幫她請一張修業證，身份證拿來～楊燕卿～這和她拍照的是否男朋友呢？是否為民進黨副院長？夏雨到台北參加我的國際花友會，偷開我的皮包，拿花曆給隔壁不認識的花友，說要送給他，每次上課時偷剪幾盆盆栽，後來我問她，她說只是剪沒有偷已經開除了。

民進黨執政第一年小英執政檢討會在西川里崇仁活動中心舉行，列席的有張溫鷹市長、黃國書文化主委、何敏誠、江肇國、邱素貞等市議員市黨部郭主委以及里長葉家宏，以及一些特權，還有婦女發展協會會員魏淑珠利用原子街80號作民進黨黨內初選市議員，我免費借未選中，事後跟王圓圓樂齡說沒有選，且數度教會員免費插花，卻和會員收取費用，因為要付房租，是我表妹竟然罵我狷也當場被我轟出場外，因為魏淑珠姐姐魏玉燕是蔡明憲特助洗錢，與黑道掛勾，並且和張瓊雅賣水素，聲稱糖尿病有效，我買四瓶一萬六，Wood大哥檢驗是偽藥，詐財，另外主辦單

夏雨，巧言令色，政治圈擅舞，
民進黨副院長的小三或姨太太？

位分了小英施政的意見表，我問小英會答覆嗎？百分之百會答覆，可是已隔四年了也沒有回音，又問里民有何意見竟然不給我麥克風，FLORA說林佳龍市長的公車十公里免費，市府並未補足公車業者十公里的油錢，我的仁友公車營運虧本！林佳龍特助告訴我，我給你馬英九電話，去告馬英九！FLORA驚訝台中市長的政見是和馬英九何關，張溫鷹市長哈哈大笑，如此政府我憤而離開，忘了那一條南屯路？那一條三民西路？結果又回現場見一胖胖穿背心，問特助，哪一條是南屯路？我不知道我是財務長，轉身面對我，是妳？下回民進黨選舉，妳要捐壹億元！捐個屁！

我哭著回家，想起KENT任社長，邀請林佳龍入大屯社，他剛從台北來台中未擔任民進黨職務是大台中促進會，排除親民黨、國民黨社友反對親民黨陳振訓現在柯P上班，在養生銀行宴請大屯社理監事，扶輪名Vision，每一場的演講再遠KENT必到場，第一次立委沒選中，大家鼓勵，FLORA提起中森戲院閒置空間再利用發展北區文化，Vision一句只要我當選，立委選中，只要我選中市長，大屯社組後援會，小豬拿了十幾隻說會換絲巾，說沒有還登記KENT家地址，到如今也沒看到半條選市長大屯社8位走路至競選總部、FLORA開完刀半年柱著拐杖相挺，選中了市長，在FB上林佳龍報告中區德政，FLORA寫佳龍市長忘了北區無回音，同時賴清德FB台南地震，FLORA問匯款帳號馬上匯，賴清德馬上回，並寄感謝函。而我轉盧秀燕馬上回，將提請市府作計劃，可惜哥哥將中森戲院賣了，但弟弟得癌症，而我將紀念品放映機和所有物品全送給中區再生基地蘇總監，聲稱花十多萬元運費，但他在文化創意園區展出不理想，而我要回蘇總監說林佳龍以貳萬元租中森戲院，你不肯去死、去死、去死，如此惡劣，這和民進黨六合里里長陳豐誠一樣要租貳萬元中森戲院作活動中心是一樣？那幾年FLORA日子有夠慘，被罵瘋子要送身心科，FB要被洗版、要被大屯社退出群組，包括會電腦入社沒幾年的Andy夫人也將我退出群組，說是內輪會大家的意思，大屯社如此對待FLORA心寒，最近的民進黨很像共產黨。

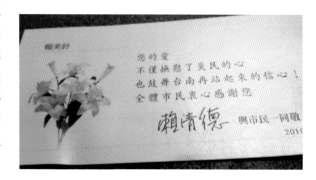

KENT 歡喜做 2006-07 大屯社社長

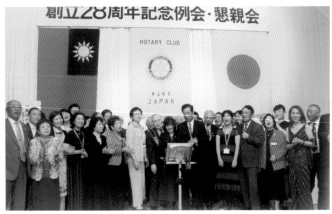

KENT 生日

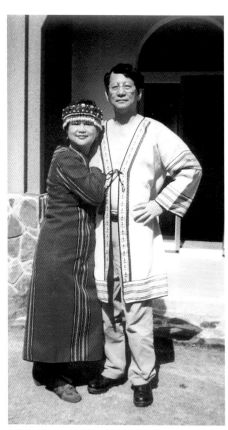

紅鄉部落社會服務

大屯社授證，KENT扮相

日本和光姊妹社鈴木任總監

日本和光姊妹社授證

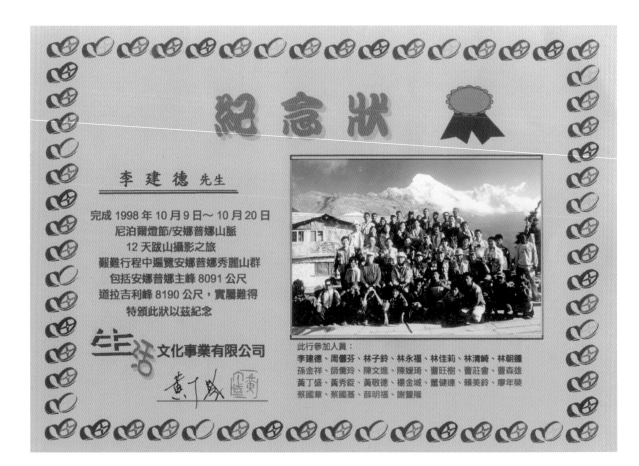

紀念狀

李建德 先生

完成 1998 年 10 月 9 日～ 10 月 20 日
尼泊爾燈節/安娜普娜山脈
12 天跋山攝影之旅
艱難行程中遍覽安娜普娜秀麗山群
包括安娜普娜主峰 8091 公尺
道拉吉利峰 8190 公尺，實屬難得
特頒此狀以茲紀念

生活 文化事業有限公司

此行參加人員：
李建德、周儷芬、林子鈴、林永福、林佳莉、林清崎、林朝鐘
孫金祥、師儷玲、陳文雄、陳媛琦、曹旺樹、曹莊會、曹森鋐
黃丁盛、黃秀錠、黃敬德、楊金城、蘆健達、賴美鈴、廖年榮
蔡國璋、蔡國基、薛明福、謝豐隆

220

FLORA 歡喜參加中央扶輪社～創社社長 Music 總監

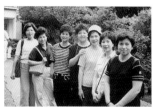

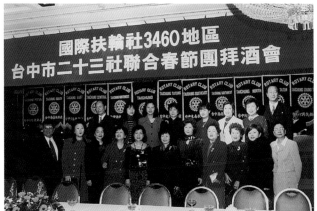

KENT的喜好

──攝影‧種花‧養水雞‧愛FLORA

很多社友，夫人不知道Kent在做什麼？賣KENT香煙？哈，哈，老社友知道Kent會攝影，很久以前去Buck家，夫人一直感謝他，家冰箱及一片牆都是Kent拍照片，當時無數位，夫人感謝Kent都不拿錢。這點Flora無法理解，社裏許多人，Kent要拿到烏日沖洗，一等兩、三小時，回家分門別類。有些社友喜歡要放大，有時一星期就幾仟元，分文未收，還有底片也要錢，萊卡相機頂貴，又買了很多紀念機種。當然也有社友想拿成本價，可是Kent都不拿，說很俗氣，包括Mintong總監當選人嫁女兒，Petarp嫁女兒，Wood總監大公子娶某也指定Kent拍照。已經學會擺Pose，也統統免費，大家都認為Kent拍的比婚紗美，又自然。

而Flora教插花，會場設計，插作Kent會幫忙，除了Wood總監保羅哈里斯之友紀念會，我以綠色植物為主，獲得Music總監讚賞，區年會也是我布置，所有的總

監都知道Flora是插花高手，芝加哥美國花藝學院是直接在美國取得花藝證照，在Kent入大屯社到任社長，每一年授證內外及舞台皆由我設計，每一年新年花皆由我教夫人，而不是後來的社友委一般花店教學。有的花2天就謝了，甚至Woody大屯社友有事就找其它花店，做阿雪姊追思會找花店，社長說Flora不會整體設計。不錯，我不做喪事，曾經做婆婆在景福廳式場的花、蓋棺花、喪車花，但我接婚宴，新娘整體設計。

2018年Kent任區年會祕書長，在3日25日小巨蛋區年會，希望夫人們都打扮的美美，參加嘉年華會，Kent遊戲花園教室旁麻頭溪，各種鳥兒，有水雉生蛋，已有很多魚，生態不錯。

花園教室旁麻園頭溪（攝影 / Kent）～ Kent 的寶貝子女

原子街花藝世界最後回顧

原子街最後回顧

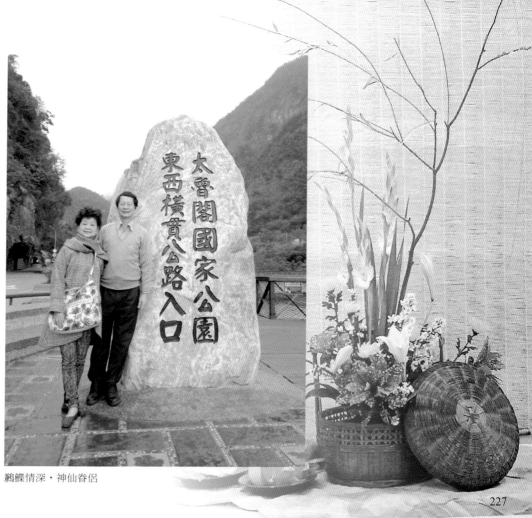

鶼鰈情深，神仙眷侶

227

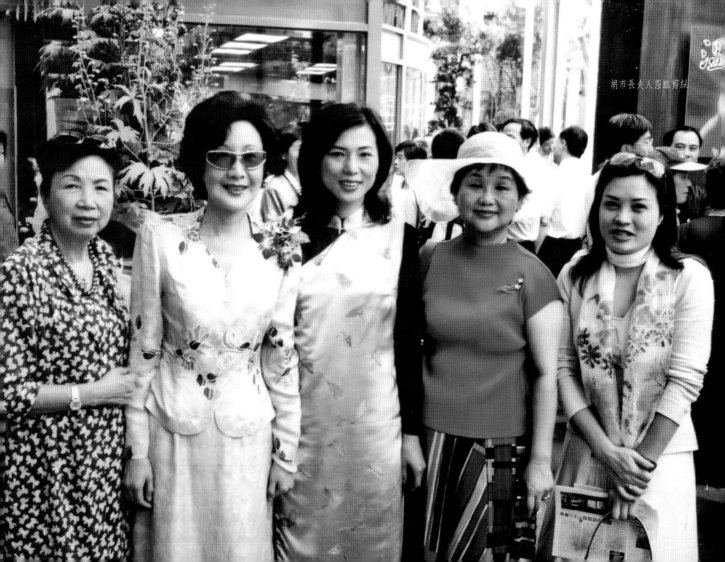
胡市長夫人范臨剪綵

自然科學博物館向日葵太陽花展

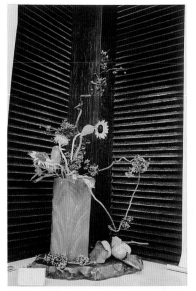

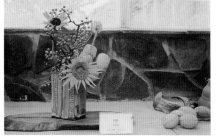

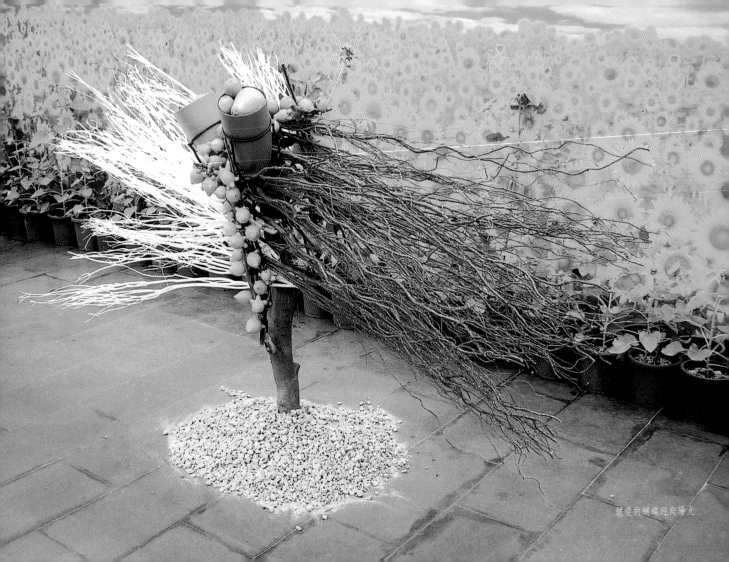

就愛的蝴蝶迎向陽光

來來百貨花展

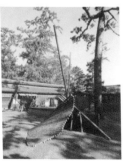

歷史博物館館長夫人盧淑美
中國花藝在來來百貨花展

1975～2019年活動剪影

曉明女中媽媽教室
草月流教學
導師侯院長

新竹新娘捧花
教學成果展

草月流周冬梅
師生合影

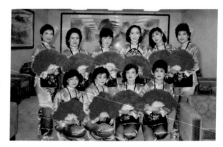

草月流好友展示第二才藝，
前排右為賴美鈴、賴雪玉、
張戴月燕、賴秀米庄、
後排右為林于楨、陳汝貞、
林喬美、陳玉星、郭綢、
陳玉秀

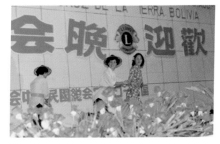

玻利維亞與台中市締
結姊妹市歡迎晚會，
扮村姑為好友邱淑月、
Flora扮農夫

文化中心中國花藝
展，右為林芳如、
許漱眞、賴美鈴

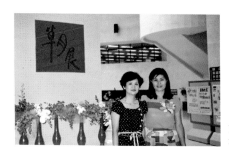

文化中心草月展，
右為林秀霞、賴美鈴

草月好友

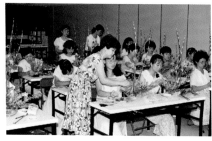

實踐大學台中
推廣教育中心
花藝設計教學

爬喜馬拉雅山

紅鄉部落社會服務

Kent攝影

日本草月流本部
壁飾研習

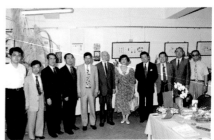

台中逢甲大學中國花藝
研究社成果展，Flora
右為楊校長濬中、左為
廖英鳴董事長

賴美鈴花藝世界開幕，
自右為曾明男、
姪女賴怡如長笛演奏、
Flora、省立美術館
劉館長檔河夫婦

台中市政府"祥和
計劃"志工表揚，
右三爲賴美鈴、
廖美卿、呂金娥

埔里造紙

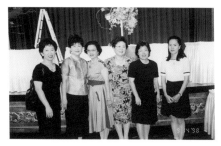

在國際花友會示範
表演，學生捧場

第一屆銀髮新貴族
母親接受表揚

國際花友會與佳賓合影，
左爲李張玲月老師、
賴美鈴、中爲錢復夫人
其侍官夫人、企業家

與芝加哥美國
花藝學院院長
James合影

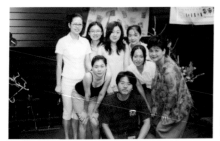

逢甲大學花藝社
畢業成果展

台中市逢甲大學藝文月
"花與茶的對話"

台中中華花藝推廣協
會成立，左為黃董事
長永川先生、陳曹倩
女士、郭理事長鏡女
士、賴美鈴

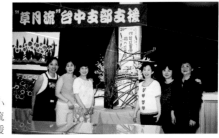

台北龍安國小
藝文月草月流
台中支部支援

台中市文化局跨
世紀中華花藝巡
迴展－大墩花鄉
全體理監事合影

新光三越草月展

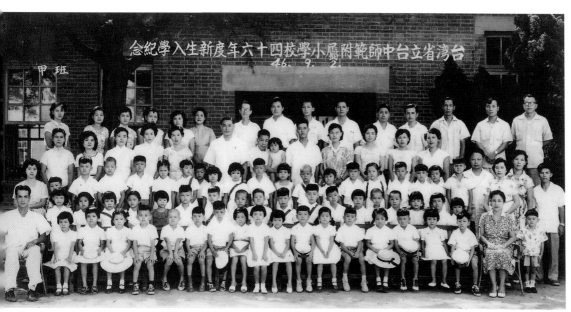

甲班

念紀學入生新度年六十四校學小屬附範師中台立省灣省台
46. 9. 21.

陳幸婉 紀念展
The Memorial Exhibition of
CHEN HSING-WAN

06. 04.-06. 21. 2005

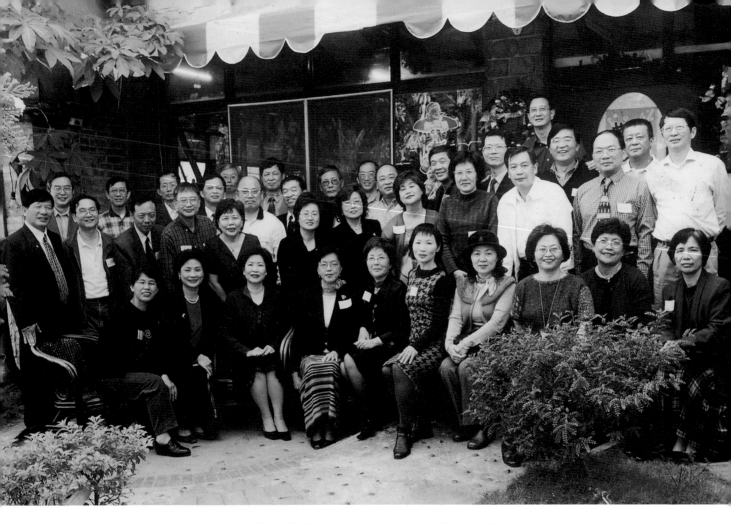

台中師專附屬小學第十八屆畢業生同學會紀念　2002.01.19

國際花友會表演

曉明校友日

國美館前館長
薛保瑕

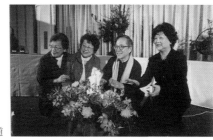

王國忠人文花道

KENT任社長授證
公公台中社PARKER
來祝賀

草月日本加藤美子
來台表演

媽媽和WOOD大嫂
及女兒全家福

可愛的孫兒、孫女

KENT姊夫兒子
的全家福

李家全家福

2018 年大學同學會

漢來蔬食生日宴

豪賓文化知性之旅～ Cake 社長時入大屯社即承辦旅遊 為了陳怡德及卓榮造兩位社長，豪賓文化知性之旅不見了！

豪賓文化知性之旅～白河，全省各地經營近 20 年

《KENT、FLORA玩遊世界》德瑞

921地震～美加東賞楓之後至芝加哥31冰淇淋品玲家時，牛在街頭展出，10年後在國美館展出
（台灣藝術落後美國10年）

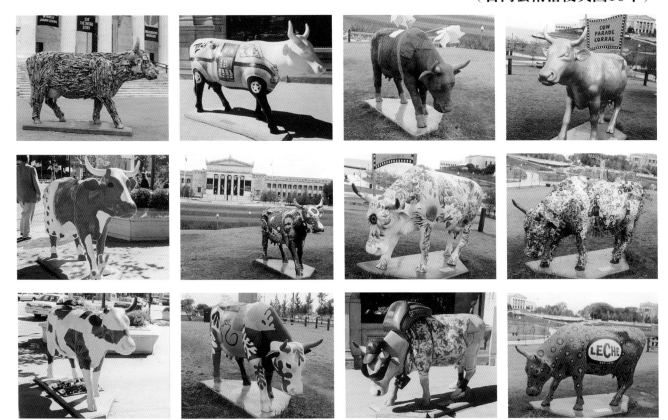

247

美加東賞楓

美國羚羊峽谷、大峽谷、拱門國家公園、錫安國家公園

美西國家公園

北歐、冰島、挪威峽灣

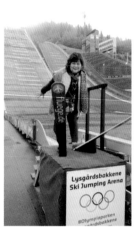

北歐～挪威

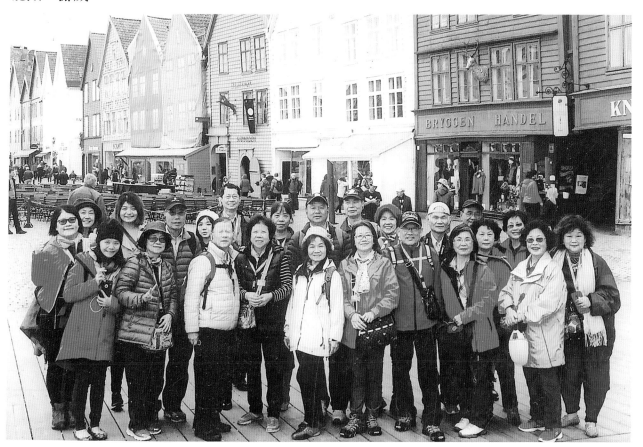

賴家有喜事

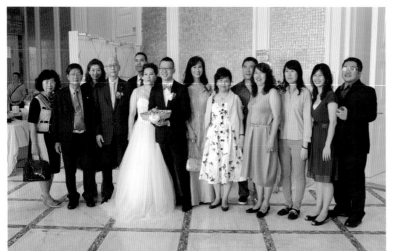

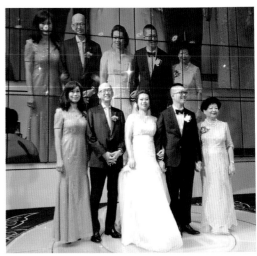

淘淘

賴家孫兒眞古錐

土耳其 / 紐西蘭～搭直升機看冰河

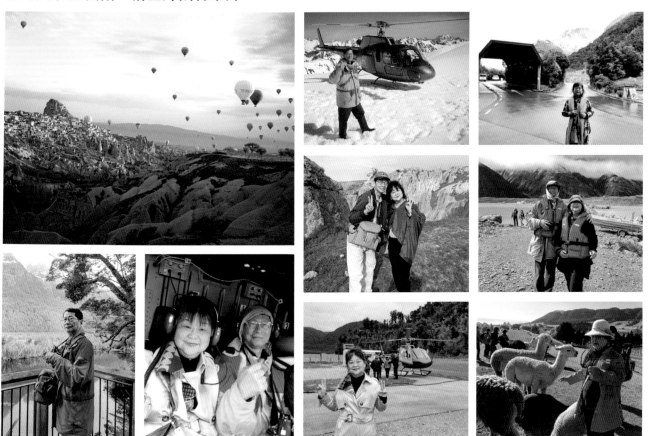

土耳其全團

～重要事件及藝術活動～

師事周冬梅教授、李張玲月教授、黃美香教授；書法王榮武、李伯遠；竹雕陳春明；陶藝曾明男；油畫蔡慶彰老師；攝影呂麗珠老師；草月研究科、尾中千草樣、宏家元

1978　取得日本草月流師範。

　　　參與台中市議會草月流 周冬梅師生成果展。

1980　"插花與生活"作品插作、撰文、校對。

1982　旅歐觀摩荷蘭世界花展計33天。

　　　撰寫"家庭與婦女"WOMEN A.B.C. "中華花藝"專欄。

1983　赴芝加哥美國花藝學院研習花藝設計。

　　　台中市立文化中心開館6流聯展總召集人。

　　　6流為中國花藝、草月流、池坊、映月古流、小原流、創美流）

　　　擔任中國花藝研習會中部負責人，會長劉昆蘭。

　　　台中市婦女會中國花藝指導老師。

1984　擔任台中市婦女會李大姐專線志工。

　　　台中市立文化中心草月流指導老師。

　　　台中市立文化中心建黨90週年花展。

　　　赴草月流日本本部夏季研究會 "竹"研習。

　　　台中市立文化中心草月流師生成果展。

　　　花藝鑑賞分析研習。

1985　台中市立文化中心草月流周冬梅紀念花展。

　　　台中市婦女會三八婦女節花展。

台中北區扶輪社內輪會花藝設計指導老師。

實踐台中推廣教育中心花藝設計指導老師。

逢甲大學中國花藝研究社指導老師。

編輯中國花藝季刊。

和中國花藝研習會會長劉昆蘭赴日庭園花藝考察。

1986　來來百貨母親節"中國花藝"展。

實踐台中推廣教育中心花藝設計師生成果展。

草月流本部"舞台設計"、"空間設計"研習。

北區扶輪社內輪會敬華飯店花展。

與李建德11月22日結婚。

勝家實業公司員工插花指導老師。

中國花藝會長。

1987　草月流日本本部"鐵器製作"、"空間設計"研習。

赴台北中華花藝文教基金會研習。

南投文化中心名家教師聯展。

逢甲大學中國花藝社畢業成果展。

1988　草月流台中支部成立大會，台中市立文化中心花展

太府建設公司插花指導老師。

勝家實業公司"以廠爲校，以廠爲家"草月流花展。

草月流草玲支部十文溪戶外造型。

逢甲大學中國花藝社畢業成果展。

1989 台中市政府員工插花指導老師。

1990 中華民國花藝設計協會第一屆理事。

1991 省立美術館義服。

　　　　逢甲大學中國花藝社畢業成果展。

1992 文建會傳統庭園設計研習。

1993 台中市立文化中心草月流聯展。

　　　　文建會親子活動設計研習。

　　　　創立豪賓文化知性之旅。

1994 成立"賴美鈴花藝世界&曾明男生活小品"工作室。

　　　　參與台灣省鳳凰谷鳥園戶外造型大作。

1995 取得中華花藝文教基金會教授。

　　　　台中市立文化中心"兒童插花"指導老師。

　　　　指導北區婦女會彩虹花組合花展。

1996 文建會"幹部訓練"研習。

　　　　參與台中市立文化中心"中國傳統插花藝術巡迴展"。

　　　　創立豪賓文化知性之旅。

1997 任日本草月流台中支部副支部長。

　　　　參與南投縣立文化中心"中國傳統插花藝術巡迴展"

　　　　推廣社區文化舉辦"美化人生系列講座"在正豪飯店及花藝世界36

1998 赴草月流日本本部研習"連花插作"及"單一花材插法"。

　　　　實踐大學台中校友會副會長。

獲祥和計劃志願服務績優獎。
參與台中縣立文化中心"中國傳統插花藝術巡迴展"。
尼泊爾燈節/安娜普娜山脈跋山攝影。
結婚紀念出版"四季筆記"結緣。
夫李建德經營管理「正豪飯店」。
1999　台中中華花藝推廣協會第一屆理事。
　　　任中華花藝台中研究會總幹事。
2000　第47屆中部美展攝影作品"歲月"入選。
　　　指導逢甲大學藝文月文人花展及畢業成果展。
　　　赴喀什米爾/拉達克攝影。
　　　參與台中市立文化中心"大墩花鄉"花展。
　　　擔任台中市北區六合里生活美學指導老師。
2001　指導逢甲大學藝文月"花與茶的對話"。
　　　台北「龍安藝文活動月」草月流台中支部支援。
　　　台中新光三越「紅屋生活館」草月展。
　　　赴九寨溝及黃龍攝影。
　　　參與國際花友會耶誕餐會草月流台中支部大作。
2002　參與大里運動公園〝眞善美隧道〞插作。
　　　赴捷克參加布拉格之春閉幕式。
　　　參與草月流台中支部關渡自然公園〝花鳥舞大地〞插作。
　　　國際花友會中華民國分會創立三十五週年慶花展參展。
　　　參與草月流台中支部彰化八卦山戶外造型。

2003　規劃「播灑愛的種子－母親節組合盆栽展」於國立自然科學博物館。
　　　展出參展逢甲大學「花團錦簇－國際花藝藝術展」。

2005　規劃國立自然科學博物館「太陽花－向日葵特展」。

2006　夫李建德擔任「大屯扶輪社」社長，美鈴編製《帶頭前進》專書。

2011　擔任草月流台中支部長。

2012　受邀於「大和屋招待所」辦理花藝展。

2015　遊美國國家公園。

2016　遊北歐峽灣及冰島。

2017　草月創流90周年，獲家元茜頒發海外賞（海外傑出貢獻獎）。

2018　夫李建德獲扶輪社Five總監頒發特別貢獻獎。
　　　KENT任年會秘書長。
　　　土耳其及紐西蘭之旅。

2019　花弄影2020月曆全面上架。
　　　廈門之旅。
　　　日本草月研究科研習。
　　　北京雲峯山風景區及園博。
　　　西班牙、葡萄牙之旅。

2020元月18日　陳春稻人文生活館慈善花展。
　　2月20日　義大利嘉年華會。

Selected Resume of Mei-ling Flora Lai

Instructed by Prof. Chou Tong-mei, Prof. Lee-Chang Ling-yue, Prof. Huang Mei-xiang in flower arrangements

1978 Qualified as an instructor of the Japanese Sogetsu Ikebana

Participated in the Chou Tong-mei and Her Pupils' Joint Flower Arrangement Exhibition at the Taichung Municipality Council

1980 Established the "Life & Flower Arrangement" in Ikebana style

1982 Travelled to Europe to survey on flower arrangements for 33 days

Composed the column, The Art of Chinese Flower Arrangement, for the periodical Women A. B.C.

1983 Chairperson of the Taichung Branch of the Society of the Chinese Flower Arrangement

Advanced study at the American Floral Art School in Chicago, U.S.A.

Organizer of the Exhibition of the Six Schools of the Chinese Flower Arrangement: Sogetsu,

Ikenobo, Eugetsuko, Ohara, Somi to inaugurate the opening of the Taichung Municipal Cultural Center

Instructor of Chinese Flower Arrangement of the Taichung Women Association

1984 Volunteered to serve at the Line of Ms Li at the Taichung Wome Association

Instructor of the Sogetsu school of Taichung Cultural Center

Participated in the Exhibition at the Taichung Municipal Cultural Center to celebrate the 90th Anniversary of the Taichung City

Participated in the Exhibition of the Sogetsu school at the Taichung Municipal Cultural Center

Studied the Floral Arrangement , Evaluation and Interpretation

Attended the "Bamboos" summer seminar at the Sogetsu headquarter in Japan

1985 Participated in the Commemorative Exhibition of Master Chou Tong-mei at the Taichung Municipality Council

Participated in the Flower Arrangement Exhibition to celebrate the Women's Day held at the Taichung Women Association

Instructor of Flower Arrangement of Taichung North Rotary International

Instructor of the Extended Education Center of Shih-chien Home Economics School in Taichung

Instructor of Chinese Flower Arrangement of Feng-chia University

Edited the quarterly magazine, The Art of Chinese Flower Arrangement

Study trip to Japan to research on the floral arts and gardening

1986 Participated in the Art of Chinese Flower Arrangement Exhibition held at the Lai-lai Dept. Store to celebrate the Mother's Day

Participated in the Graduation Exhibition of the Extended Education Center of Shih-chien Home

Economics School in Taichung

Studied the stage design and the space planning at the Sogetsu headquarter in Japan

Participated in the flower exhibition organized by the Taichung North Rotary International at the Ching-hua Hotel

Instructor of Flower Arrangement of Singer Industry Co., Ltd. Married to Kent Lee

1987 Attended the workshops of "Ironware Manufacture" and "Space Design" at the Sogetsu headquarter in Japan

Attended the workshop organized by the Taipei Floral Arts Foundation

Participated in the flower arrangement exhibition organized by the Nan-tou County Cultural Center

Participated in the Graduation Exhibition of the Flower Arrangement Club at Feng-chia University

1988 Participated in the Exhibition to inaugurate the opening of the Sogetsu school's Taichung branch

held at the Taichung Municipal Cultural Center

Instructor of the flower arrangement of Supreme Palace Construction & Development Corp.

Participated in the Graduation Exhibition of the Flower Arrangement Club at Feng-chia University

Participated in the Exhibition, "A Company as a School and a Home," organized by Singer Industry Co., Ltd.

Participated in the open-air exhibition held along the Shi-wen River organized by the Sogetsu school's Tsaoling branch

1989	Instructor of the flower arrangement of Taichung Municipality
1990	Board member of the Chinese Flower Design Association
1991	Began to serve as a volunteer at the Taiwan Museum of Art
	Participated in the Graduation Exhibition of the Flower Arrangement Club at Feng-chia University
1992	Attended the workshop, "Design of the Traditional Garden," organized by the Council for Cultural Planning and Development
1993	Participated in the Sogetsu Exhibition held at the Taichung Municipal Cultural Center
	Attended the workshop, "Design of the Traditional Garden," organized by the Council for Cultural Planning and Development
	Initiated the Hopin Culture and Photography Tour
1994	Installed the studio, Tseng Ming-na's Ceramics & Lai Mei-ling's Flower Arrangements
1995	Qualified as a Professor of Flower Arrangement licensed by the Taipei Chinese Floral Arts Foundation
	Instructor of the workshop of flower arrangement for children held at the Taichung Municipal Cultural Center
1996	Attended the "Camp of Leaders" organized by the Council for Cultural Planning & Development
	Participated in the Touring Exhibition of Traditional Chinese Flower Arrangement held at the Taichung MunicipalCultural Center
1997	Deputy Director of the Japanese Sogutsu School's Taichung Branch
	Participated in the Touring Exhibition of Traditional Chinese Flower Arrangement held at the Nan-tou County Cultural Center
	Initiated the "Beuatify Life" series of 36 lectures held at the Cheng-Hao Hotel and the Floral World
1998	Studied at the Sogetsu headquarter in Japan to specialize in Renga Style
	Vice President of the Alumni Association of tShih-chien University
	Participated in the Touring Exhibition of Traditional Chinese Flower Arrangement held at the Taichung County Cultural Center
	Received the Award of Voluntary Service in the Harmony Project

Toured to Nepal to participated in the Festival of Lights and the Hiking Assembly held in Mt. Annapuma

Published "The Notebook of Four Seasons" to commemorate wedding anniversary

Husband Kent Lee held managerial authority over the operation of Cheng-Hao Hotel

1999 Board member of the Chinese Flower Arrangement Art Promotion Association

Director of the Taichung Chinese Flower Arrangement Association

2000 photo piece, "Time and Seasons," selected in the 47th Exhibition of FineArts

Instructor of Feng-chia University's Month of Liberal Arts and the curator of the Graduation

Exhibition of the Flower Arrangement Club at Feng-chia University

Toured to Kashmir Ladakh to take photos

Instructor of the course "Life Aesthetics" for the community members of Liuheli, North District, Taichung

2001 Instructor of the program, "Dialogue between Tea and Flowers," organized by the Feng-chia

University to celebrate its Month of Liberal Arts

Represented the Sogetsu's Taichung Branch to partiipate in the "Long-an Month of Arts" activities

Participated in the exhibition held at the Red House Life Hall, Shin-kuang Mitsukoshi Dept. Store

Travelled to Jiu-zhai-gou and Huang-long in China to take photos

Participated in the creation of the feature piece presented by the Sogetsu's Taichung Branch at the Christmas Banquet organized by the Ikebana International (Taipei Chapter)

2003 Organized and participated in "Sow the Seeds of Love: Mother's Day Potted Plant Show" at the National Museum of Natural Science

Organized and participated in "Brilliant Flowers - International Floral Art Exhibition" at Feng-chia University

2005 Participated in "Sunflower Special Exhibition" held at the National Museum of Natural Science

2006	Husband Kent Lee served as president of "Tatun Rotary Club", Flora published "Lead the Way"
2011	Deputy Director of the Japanese Sogetsu School's Taichung Branch
2012	Invited to organize a floral art exhibition for Yamatoya Banquet Center
2015	Travelled to USA National Park
2016	Travelled to the Nordic Fjords and Iceland
2017	The 90th anniversary of the Japanese Sogetsu Ikebana School, Akane Teshigahara awarded Flora the Outstanding Overseas Contribution Award
2018	Mr. Five, Rotary Club Director, awarded Kent Lee Special Contribution Award
2019	Travel to Turkey &New Zealand in 2018
	Travel to Xiamen in 2019
	Visit Beijing Yunfeng Mountain and International Horticultural Exhibition 2019, Beijing, China on June
	Spain & Portugal
2020	Taichung Charity Flower Show on January in 2020
	Carnival of Italy

李建德攝影

・花園教室、花藝教學、書法、陶藝、
　花禮、攝影
・曾明男陶藝品、各種名人花器、玉、
　古玩、珠寶、服飾

賴美鈴 Flora

台灣省台中市人

現任：■日本草月流台中支部前支部長
　　　■逢甲大學中國花藝社指導老師
　　　■國際花藝文教基金會教育中心
　　　■德鈴文教基金會執行長
　　　■中國花藝會長
　　　■中華花藝教授
　　　■社區大學講師
　　　■國立台灣美術館志工
　　　■李大姊專線志工
　　　■賴美鈴花藝世界主持人
　　　■撰寫陳艾妮（家庭與婦女雜誌）
　　　　Woman ABC中華花藝專欄
　　　■實踐大學花藝設計
　　　■文化中心兒童花藝
曾任：■中森戲院、豪賓戲院總經理
　　　■豪賓通運公司協理
　　　■正豪大飯店餐飲部董事長
　　　■仁友公車、仁有通運公司副董事長

■出版：四季筆記、帶頭前進、中國花藝月刊、
　　　　花藝人生、花弄影、草月SOGETSU、
　　　　台灣之美明信片
■地址：台中市南區崇倫北街80巷19號
■電話：（04）2378-7027
■行動：0930-323955
■e-mail：a0930323955@gmail.com
■網站：http://it02.kingtrade.com.tw/floralai
■兆豐國際商業銀行：
　戶名／賴美鈴
　代號／017
　帳號／004-10-49244-3
■郵政劃撥：
　戶名／賴美鈴
　局號／700
　帳號／002 1026 0238501

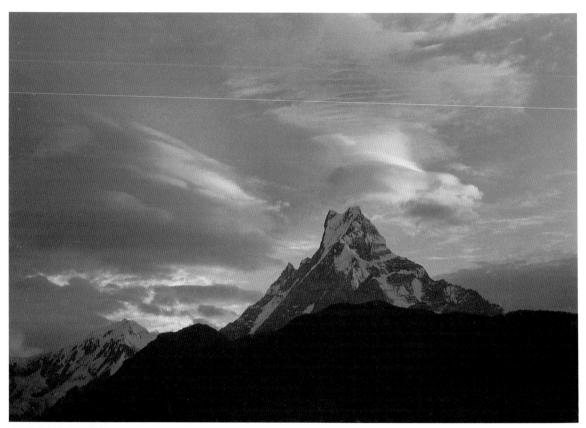

喜馬拉雅山的安娜普娜南峰

李建德 Rtn. Kent

Wood大哥頒獎

所屬社：台中大屯社

1994年9月　入社

1995-1996	出席委員會主委
1996-1997	助理糾察
1997-1998	親睦委員會主委
1998-1999	攝影主委、姊妹社聯誼委員會副主委
1999-2000	社刊雜誌委員會主委
2000-2001	攝影委員會主委
2001-2002	出席委員會主委
2002-2003	理事、節目委員會主委
2003-2004	秘書、理事
2004-2005	副社長、理事、社會服務委員會主委
2005-2006	社長當選人、理事、社務服務委員會主委
2006-2007	社長、理事
2007-2008	理事、禮品委員會主委、Star委員會主委
2008-2009	扶輪資訊主委
2009-2010	台中市第一分區副秘書長 攝影委員會主委、鐵騎先鋒隊隊長

2010-2011	社務顧問、攝影委員會主委 社刊雜誌委員會編輯委員
2011-2012	攝影委員會主委 社刊雜誌委員會編輯委員
2012-2013	理事、攝影委員會主委 扶青團委員會主委 社刊雜誌委員會副主委(攝影) 章程研究發展委員
2013-2014	多媒體委員會主委
2015-2016	理事、財務 社刊雜誌委員會(攝影)
2016-2017	社區服務發展委員會主委 社刊雜誌委員會(攝影)
2017-2018	地區年會委員會秘書長 總監月刊編輯暨網路編輯委員 會攝影委員

e-mail：kent525@gmail.com

國家圖書館出版品預行編目(CIP)資料

FLORA開來弄花事：草月 / 賴美鈴執行編輯. --
初版. -- 臺中市：賴美鈴花藝, 2019.12
272面 ; 21×14.8公分

ISBN 978-957-28381-2-9(精裝)
1.花藝

971 108019427

FLORA開來弄花事 草月 SOGETSU

發行人 / 賴美鈴	Publisher / Mei-ling Flora Lai
執行編輯 / 賴美鈴	Editor/ Mei-ling Flora Lai
攝影 / 李建德、賴美鈴	Photography / Kent Lee, Mei-ling Flora Lai
李建德攝影工作室	Kent Lee's Photo Studio
地址 / 台中市崇倫北街80巷19號	Add / 19 Chong-lun North Street, Taichung, Taiwan
行動電話 / 0915-337602	Tel / +886.(0)915.337602
英譯 / 謝佩霓、蔡昭儀	Translation / Beatrice Peini-Gysen-Hsieh, Chao-Yi Tsai
法律顧問 / 林進塗	Legal Consultant / Chin-Tu Lin
出版單位 / 賴美鈴花藝世界	Publisher / Mei-ling Flora Lai's Floral Cosmos
地址 / 台中市南區崇倫北街80巷19號	Add / No.19, Ln. 80, Chonglun N. St., South Dist., Taichung City 402, Taiwan (R.O.C.)
電話 / (04)2378-7027	Tel / +886.(0)4.2378-7027
傳真 / (04)2221-7280	Fax / +886.(0)4.2221-7280
出版日期 / 2019年12月	Publishing Date / December 2019
定價 / 700元	Price / NT$ 700